大學館

唐曉蘭◎著

觀念藝術
的淵源與發展

遠流出版公司

The Origin and Development of Conceptual Art

by Tang Hsiao Lan

Copyright © 2000 by Tang Hsiao Lan

Published in 2000 by Yuan-Liou Publishing Co., Ltd., Taiwan

All rights reserved

http://www.ylib.com

e-mail: ylib@ylib.com

觀念藝術的淵源與發展

作　　者╱唐曉蘭

發 行 人╱王榮文

出版發行╱遠流出版事業股份有限公司

　　　　臺北市南昌路 2 段 81 號 6 樓

　　　　郵撥╱0189456-1　　　電話╱2392-6899

　　　　傳真╱2392-6658

香港發行╱遠流(香港)出版公司

　　　　香港北角英皇道 310 號雲華大廈 4 樓 505 室

　　　　電話╱2508-9048　　　傳真╱2503-3258

　　　　香港售價╱港幣 100 元

法律顧問╱王秀哲律師・董安丹律師

著作權顧問╱蕭雄淋律師

2000 年　2 月 1 日　初版一刷

2004 年 12 月 1 日　初版二刷

行政院新聞局局版臺業字第 1295 號

新台幣售價 300 元　　（缺頁或破損的書，請寄回更換）

版權所有・翻印必究　　**Printed in Taiwan**

ISBN 957-32-3912-4

觀念藝術
的淵源與發展

唐曉蘭◎著

序

　　當代藝術的內涵豐富、領域廣泛。七〇年代以前，它的發展主要表現在創新與變化。例如：以生活為內容的新達達藝術，以最少物質呈現內涵的極限主義，以觀念為藝術核心的觀念藝術，以表演為主要形式的表演藝術，以媒材裝置為手法的裝置藝術，或以地景為主題的地景藝術……等等。它們在內容形式與媒材新意方面，大多呈現新潮、對立、批判、顛覆、震撼、或另類美學的效果。走過新奇、對立、或批判的年代，而今發展中的當代藝術，已有較多省思、融合、與創新的特點。以觀念藝術近幾十年的出現及發展為例，可以作為瞭解當代藝術很好的一個例證。

　　本書是專論觀念藝術的一本系統化學術性著作。作者在取材、結構、及內容安排方面，表現了專業與嚴謹的品質，其資料處理及寫作格式的安排也顯示了學術論著的基本要求。對於國內大學或研究所的藝術教育而言，它有學術及教育的意義；對於藝術工作者而言，它有專業參考的價值。

　　對於愛好藝術的社會大眾而言，本書的淵源部分，除了作為觀念藝術上游脈絡的說明之外，也可以作為瞭解二十世紀當代藝術許多流行派別，同源異流的一般內容。本書在發展部分的章節，可以幫助讀者及藝術觀賞者瞭解觀念藝術何以有哲學、文化意識、或社會經濟的意涵，也可以確知它何以是純藝術與視覺藝術領域中的一種藝術。

　　我個人長期從事藝術教育工作，這幾年又致力於發展現代藝術的美術館實務，深知當代藝術的發展，除了重視創作、展覽、與社會大眾參與的活動之外，專業研究與學術論文的出版是同等重要的。去年，作者曾以〈觀念藝術的界定與特徵〉一文入選發表於台北市立美術館《現代美術學報》第二期，即就觀念藝術的背景、定義、特徵有所探討。如今，對其淵源及發展有更深入的研究整理。作者以近兩年的時間，完成本書研究與撰著，並希望我寫序文。閱讀書稿之後，知其用心甚深，欣然為之作序，同時期待專業的知識與努力，能夠累積我們的藝術資源，提昇我們社會藝術發展的品質。

<div style="text-align: right">

林曼麗

于台北市立美術館

2000年元月

</div>

自　序

　　觀念可以是或類似藝術（Idea is art as art）？這種論點深深吸引著我。觀賞柯史士（Joseph Kosuth）1965年〈一張與三張椅子〉的作品，彷彿第一次剛接觸杜象（Marcel Duchamp）的作品〈噴泉〉一樣，在視覺之外有思索的興趣。爾後對達達稍有理解，尤其對杜象不得不有幾分的感佩。表面上，他對藝術玩世不恭；實質上，他是以嚴肅的態度，尋找藝術的新途徑。他強調「觀念」的重要性，而代表觀念的那個東西，他認爲不過是殘渣物罷了。現今，西方藝術家、藝評家；已都承認杜象是觀念藝術的先驅者。

　　到了六〇年代，觀念藝術家，尤其是柯史士以更嚴謹的態度，像科學家之對於科學，哲學家之對於哲學；將藝術歸還給藝術家，而以質疑「藝術的本質」作爲最大的創作訴求。

　　觀念藝術是什麼？何以會產生？它的內容爲何？有何意義與價值？造成什麼影響？對藝術史的發展有何貢獻？是本書探討的幾個重點。本書試圖蒐集各家之說，釐清「觀念」一詞與其定義。再者，說明其淵源的各個流派對觀念藝術所造成的影響。這點正是對當代藝術（尤指五〇、六〇年代）的各種派別作詳細的解析。

　　要從某個特定角度來認識觀念藝術，實屬不易。本文藉由觀念藝術在六〇至七〇年代（1966~1972），所謂第一代觀念藝術的興盛期；及八〇至九〇年代，所謂第二代，也稱爲新觀念藝術時期的藝術展覽、

活動與其內容；來說明其基本形式，包含哲學性、系列性、結構性（尤指內容與脈絡之間的關係）等三種。另外，還探討其延展的多元擴散性。包含形式的多元擴散（現成物、一種發明、文獻、文字與表演）、題材的多元擴散（生態、心靈互動、社會關懷，及政治、經濟、文化等的介入）、角色的多元擴散（觀眾的心靈參與）、以及場域的多元擴散（地景、裝置、公共藝術）等等，由此欲窺得觀念藝術的全貌。

最後，筆者歸納出觀念藝術的八個重要特徵，並探討其局限性。藝術是人類心靈活動的產物，同時是時代精神的反射，所以觀念藝術仍有其藝術史與時代性的正面意義與價值，並且引起相當程度的影響力。

《觀念藝術的淵源與發展》是筆者私下寄予二十世紀末對當代藝術投注與關懷的獻禮。花費近兩年的時間，研讀並消融了許多英文專論、專書，輔以中譯的著述與論文，雖說下了一些工夫專研，終究才疏學淺。本書若有失漏或錯誤之處，謹請各專家、學者不吝賜教，甚幸！

正值歲末寒流之際，感佩台北市立美術館林館長曼麗教授，首肯撥冗為我寫序；並感謝遠流出版社願意出版本書。這猶似暖流，鼓勵並肯定為學術投注更多心血的研究者。兩千年的願景，祈祝文化志業，欣欣向榮！

唐曉蘭誌於

1999，冬至(12/22)

目　錄

第一章　緒　論

　　觀念藝術（Conceptual Art）發生於一九六〇年代的美國。近四十年來，它不但已經在純藝術（Fine Art）或視覺藝術（Visual Art）領域中佔一席之地，也對當代藝術教育及其它藝術相關活動產生啓發性影響。

　　在一九六六年至一九七二年期間，它從紐約風行到舊金山、洛杉磯、西雅圖、芝加哥等美國其它城市；也同時流行到英國、法國、西德、荷蘭、義大利、比利時、西班牙等西歐國家。當時包括共黨國家的蘇聯、捷克、波蘭、匈牙利也有觀念藝術家及其作品。當然，加拿大、巴西等美洲國家也都有藝術家的參與活動。在當時及八〇年代以來，亞洲的印度、日本、南韓、台灣、及中國大陸，以及大洋洲的澳洲，觀念藝術也是新潮藝術的重要內容之一。近些年來，威尼斯國際雙年展及其它國際現代藝術創作展，都持續出現觀念藝術的參展作品。可見，觀念藝術已是國際化的一種藝術活動。它是當代藝術的主要潮流之一。

　　什麼是觀念藝術呢？它是一個藝術運動。它是以藝術本質的理念爲藝術創作的首要目標，並以許多不同的形式（如現成物、照片、地圖、圖片、錄影、以及文字）作爲藝術表現的形式。有人批評它反藝術，我們則發現觀念藝術家們不但沒有反藝術，還超越了傳統僅以繪畫或雕塑有限的呈現方式，開拓了形式上的更多可能性。傳統的藝術

家僅以抒發情感爲依歸，觀念藝術家創作時不能僅以作者爲主體，還要考慮藝術脈絡和展示的背景爲何，並冀望觀賞者積極的心靈參與。

觀念藝術自發展以來，排斥它的人會認爲「觀念」怎麼可能是藝術（註1）。有的人認爲它不像繪畫中的寫實主義或印象主義，可以從色彩、線條和材質上的創作方法與風格來辨識。對於觀念藝術作品的單色繪畫、現成物、文字、表演、地景、或是複雜的媒材裝置等多樣化的形式難以接受，也對於視覺之外的思考與心靈感應難以消受，因而對觀念藝術質疑或排斥。贊成它的，有些人會有擴張與延伸解釋的傾向，認爲絕大部份的藝術品都含有觀念在內，觀念是多樣化的作品，萬變不離其宗的根源。因此，我們可以用觀念藝術的標籤詮釋先人的作品，甚至改寫整部藝術史（註2）。大部份觀念藝術家對於上述不同的見解，僅以平實的態度視之。他們以藝術家自許，致力於藝術的創作與發展。

本書以分析觀念藝術的淵源與發展爲目的。透過研析與說明，一方面要藉著這個專題研究，瞭解其全貌；另一方面也希望經由本專題的分析，作爲了解當代藝術的發展概貌。淵源探討將依據事實影響，以遠因（達達藝術及杜象）及近因（一九五〇至六〇年代初期的現代藝術）兩部份內容，分析事出有因的因果脈絡。觀念藝術的發展，一般分爲兩個時期。一九六六年至一九七二年爲觀念藝術發展初期；它不只是被視爲前衛的新潮，也是觀念藝術的高峰期。一九八〇年代迄今是第二期，也有人稱爲新觀念藝術（Neo-Conceptual Art or Neo-Conceptualism）時期。 兩個時期都共同表現出以觀念或創作者的意圖爲藝術主要內涵；不同的是新觀念藝術者不排斥商業化、不排斥博物館、藝廊等機構及其權威的影響、也不排斥繪畫或雕塑等傳統藝術

媒材。本書在發展時期的討論，將以形成其特質的第一時期的觀念藝術家及作品選介爲主，以新觀念藝術爲輔。藉著發展研究，將歸納出該觀念藝術的特質、影響、以及發展缺失和局限性。

本書結構以三部份爲主。第一部份是第一、二兩章，以緒論、詞彙分析及定義探討爲主。第二部份爲第三章的淵源探討，分析二十世紀上半期（一九一〇年代至六〇年代初）之藝術活動的影響。第三部份由四、五、六章構成，前兩章研析發展的特色，後一章討論其共同特徵與局限性。最後，第七章綜合研究心得之總結，並提出趨勢與期望。

觀念藝術在二十世紀後半期的藝術史中，雖然只是當代藝術的一支，卻有它的特殊性與重要性。有人視它爲一種主義，有人視它爲一種新潮運動，還有人把它看成是現代主義邁向後現代主義的一個中間地帶。可以確定的是，發展中的觀念主義對於當代藝術發展有其影響與貢獻。許多觀念藝術家在發展初期，除了作品創作與發表之外，也努力參與藝術理論的思辨與討論。這對瞭解觀念藝術有極大的幫助。因爲一九六〇至七〇年代的現代藝術發展是最複雜、最多樣化、也是變動最大的時期。這段期間有偶發藝術、最低限藝術、表演藝術、觀念藝術、地景藝術、裝置藝術、公共藝術、及其它藝術同時發生及發展著。也因爲快速發展及變遷的時代特性，有些現代藝術的藝術家因爲自我成長、自我挑戰、或興趣嚐試的原因，會有參與兩種或多種藝術創作的現象。因此，少數藝術家及其作品會出現在不同藝術分類的介紹之中。例如：美國的柯史士（Joseph Kosuth, b.1945）、雷維特（Sol LeWitt, b.1938）與巴利（Robert Barry, b.1936）爲觀念藝術與公共藝術家。德國的波依斯（Joseph Beuyes, 1921-86）爲表演藝術及觀念藝

術家。美國的莫里斯（Robert Morris, b.1931）為最低限藝術與觀念藝
術家。英國的隆格（Richard Long, b. 1945）與美國的史密斯遜（Robert
Smithson, 1938-73）則為觀念藝術與地景藝術家。

　　本書參考資料以英文出版的專書、期刊雜誌論文，圖書館的藝術
類光碟資料庫（CD-ROM），以及電腦網路資料庫為主（註3）；中
文資料為輔助性參考。書中除文字說明外，慎選最具代表性的觀念藝
術家及其作品，作為分析、比較、與舉證。由於探討的時段性及重點
的因素，取材將以歐美作品為主。至於我國觀念藝術的發展及其動態，
未來希望另以個別專題進行研究。本書希望透過界定、背景及淵源分
析、發展研究，能釐清並瞭解觀念藝術的意義、結構、及多樣化的藝
術形式，並從過程中獲致觀念藝術家所強調的心靈樂趣。

註　釋

註1：Robert C. Morgan, *Art into Ideas: Essays on Conceptual Art* (Cambridge & New York: Cambridge University Press, 1966), p.1.

註2：美國觀念藝術家胡比勒（Douglas Huebler, 1924-1997）在《藝術雜誌》（*Arts Magazine*）一九八九年二月號〈羅斯歸來〉（The Return of Arthur R. Rose）的四位觀念藝術家再次訪談錄中表示，有些人主張以觀念藝術的觀點改寫藝術史，他反對。同時他也不認為那樣對觀念藝術有任何意義。他認為觀念藝術有其時代性及一定的意義，不必作延伸與擴大解釋。胡比勒的談話參見Morgan, *Art into Ideas*, p. 50. 四位觀念藝術家訪談錄原於一九六九年二月，美國《藝術雜誌》刊登一篇由柯史士用Arthur R. Rose筆名發表的〈四人訪談對話錄〉。他們四人是柯史士、巴利、胡比勒、及韋納（Lawrence Weiner, b.1942）。藉著四人訪談，觀念藝術的意義、形式、風格、價值，及其它問題，都以問答對話予以說明。一般認為該訪談錄對於社會大眾瞭解觀念藝術很有貢獻。一九六九年訪談錄的中譯文參見連德誠譯，《觀念藝術》（台北市：遠流出版社，1992年），頁134-7。

註3：電腦網路資料庫除了英文的搜尋引擎之外，專業的資料庫，例如：ProQuest Academic Research Library，在搜尋詞句欄內輸入Conceptual Art即可獲得所需之報紙、期刊、雜誌、與專書的資訊，以及下載的資料。另外，學者(例如：美國的Steven Leuthold)認為觀念藝術的作品較難收藏，因此，透過博物館、藝廊、媒體及專書所獲得的文獻是許多人研究觀念藝術的主要方法。Steven Leuthold, "Conceptual Art, Conceptaulism, and Aesthetic Education," *Journal of Aesthetic Education* (University of Illinois), Spring 1999, pp.40-41.

第二章　詞彙及定義

第一節　詞彙分析

　　英文的觀念藝術（Conceptual Art）一詞，最早出現於美國紐約藝術家富萊恩特（Henry Flynt, b.1940）於一九六一年發表的一篇文章之中。之後，因為富萊恩特在藝術與觀念藝術的表現並不出色，也因為六〇年代至七〇年初期，藝術家對於觀念藝術尚缺乏共識，所以還有其它英文詞彙出現。雖然富萊恩特在美國的觀念藝術及現代藝術的創作並無盛名，但是在八〇年代英國及美國的觀念藝術家、藝評家、及藝術史學者在探尋誰是觀念藝術創始者時，仍然很公道地推崇富萊恩特是最早提出觀念藝術的名詞及為該名詞下定義的人（註1）。

　　除了Conceptual Art之外，英文藝術辭典及專書出現的詞彙還有Idea Art（理念藝術）、Beyond-the-Object-Art（超越物象藝術）、Attitude Art（態度藝術）、Think Art（思維藝術）、Pare Art or Meta Art（形而上藝術）、Process Art（過程藝術）等其它名詞（註2）。但是自從九〇年代以來，英文期刊、雜誌、藝術辭典、藝術專著、光碟資料庫、電腦網路的資料庫搜尋系統，都是用Conceptual Art這個名詞。可見Conceptual Art已經成為約定成俗的用語，也是國際藝術活動的通用名詞。

　　中文譯名採用觀念藝術一詞。雖然英文的Concept一字在中文翻譯及學術用語都譯為概念，Conceptual Art應譯為「概念的藝術」較為合理，但是語文是活的，有約定成俗的使用原則。既然觀念藝術一詞已經是中文的藝術雜誌、期刊、譯書、圖書館編目系統、電腦網路資料庫搜尋系統、美術館、以及藝廊使用的名詞，本書也採用觀念藝術作為英文Conceptual Art的中文譯名。

　　英文的Idea Art, Pare Art or Meta Art, Think Art, Beyond-the-Object-Art等字，曾經在六〇及七〇年代在歐美被藝術家使用過，與觀念藝術總有某些關連。本節將說明其道理，以釐清疑惑。

　　Idea Art這個名詞，出現於柯史士在一九六六及六七年用它作為作品標題——"Art as Idea as Idea"，「藝術以理念為理念」。作品是將英文字典中的universal, idea的單字及其定義，直接以白底黑字的處理方式影印下來，並以"Art as Idea as Idea"的名稱展示（註3）。該作品的思考邏輯直接反映雷恩哈特（Ad Reinhardt, 1913-1967）在一九六二年提出「藝術是以藝術為藝術」（Art is art as art）的思維。雷恩哈特自五〇年代開始放棄色彩的使用改以單色繪畫創作，並強調「純粹藝術」（the Pure Art）的理念。他認為藝術是以藝術為藝術。藝術有藝術本身的自主性及自由性，它不能被色彩、造形、材質、商業等其它事物所主宰。藝術是藝術除了藝術之外，什麼都不是。藝術不是非藝術的東西。雷恩哈特強調的是藝術的意識性在於它自己的演進、歷史、命運，及探索自己的本質及道德良知，亦即藝術只在藝術脈絡裏尋求自明之理，不要牽扯其它。他的觀點影響了六〇年代美國的青年藝術家，尤其是柯史士（註4）。

　　此外，英文第一本觀念藝術論文集是由Gregory Battcock在一九七

三年編輯出版的,以*Idea Art*作為書名。該書在台灣由連德誠譯為中文版《觀念藝術》專書,一九九二年由遠流出版社出版。

　　觀念藝術因為強調作品的重要性不在於物品或相關的物體,而在於作品背後的觀念,以及藝術不可妥協的純粹性,所以也稱為形而上藝術(Pare Art or Meta Art)、思維藝術(Think Art)、或超越物象藝術(Beyond-the-Object-Art)。

　　再者,十九世紀及以前的傳統藝術創作,藝術家都專注於繪畫或雕塑的製作與完成。他們埋首於自己的工作室,其創作過程僅由自己獨享與完成,與社會大眾毫不相干。並且,作品的涵義以完成品為限,未完成品視為無意義。但是觀念藝術家們認為創作過程與完成作品同等重要,甚至更重要,有些作品仍在繼續,並未完成。其創造的動機,似乎是渴望進行實驗的衝動,超越製作一件藝術品的行動。因此之故,又稱之為過程藝術(Process Art)。

　　至於態度藝術(Attitude Art)的爭議較大。事實上,態度藝術指的是最低限藝術(Minimal Art)的創作態度。美國的觀念藝術家及藝評家包希那(Mel Bochner, b.1940)認為,一九六六年在紐約猶太博物館展出的是高度概念化的作品。展出的作品僅強調物品本身,而不是指涉物(the Signifier);它只是一件東西,既不是一種表現(Expression),也不是一種符號;它可以被視為一種態度,而不是一種風格(註5)。或者我們可以用較為包容的角度,認為高度概念化的最低限藝術作品,近似於觀念藝術。基本上,兩者之間的界限,有時很模糊。

時至九〇年代，觀念藝術（Conceptual Art）一詞已是一個專用語彙，不再與上述各名詞發生混淆或合用的情形。但是，它的定義為何意見都不一致。

第二節　定義的釐清

語言是人類溝通的有效工具，但是因為認知不同、經驗有別、與強調的特質與重點差異，語言也常會成為溝通的障礙。這也是我們在學習及生活中經常遭遇到的問題。因此，在學習和溝通的過程中，我們常常使用的，及最重要的字，可能就是那些令我們最困擾的字。當人們接觸觀念藝術並且想多了解它時，就可能遭遇這種經驗。

從一九六一至一九九八年之間，以美國為主的觀念藝術家、藝評家、藝術學者等不同背景人士，在雜誌、期刊、專書、藝術辭典中對觀念藝術有不同的定義。比對其內容，我們發現定義的不同主要肇因於界定者對於作品創作的途徑、表現之形式、與媒材運用的特質，有不同看法。本書在此選擇九種不同定義（註6），作為觀點的比較分析與後續作品賞析的依據。

一、美國紐約的藝術家富萊恩特，在一九六一年的一篇論文中提出Concept Art的名詞，並且是第一位為它下定義的藝術家。他認為：「觀念藝術就像音樂以聲音為材料，它是第一次以概念為材料的藝術。當概念密切地與文字結合在一起時，觀念藝術就是一種以語文為材料的藝術」（註7）。他的定義及作品雖然不像其他藝術家那麼出名，他於一九六三年公開抗議博物館的行動（**圖1**）卻引人注意。另外，他是美國第一位觀念藝術家的地位，已經沒有爭議。

　　二、美國觀念藝術運動健匠之一的藝術家雷維特，在一九六七年六月出版的《藝術論壇》（*Artforum*）發表〈觀念藝術短評〉（Paragraphs on Conceptual Art）。他在文內界定：「在觀念藝術之中，理念或觀念是作品最重要的部份。當一位藝術家用一個藝術的觀念形式，它意指所有的設計及決定在動手之前已經確定；執行的動作即使不精確也可以被接受。理念變成藝術製作的機器」（註8）。他在一九七一年的作品「四種原色、直線條紋及它們的組合」（**圖2**）及同年「一萬條五英吋直線，在6 3/4×5 1/2平方英吋面積內」，正是他的指令，經由別人完成的例子。但是，事實上他製作的觀念藝術與其他藝術家製作的作品之間，有很大的差異性。

　　三、另一位美國觀念藝術運動巨匠柯史士，在一九六九年二十四歲時就在《國際工作室》（*Studio International*）雜誌發表〈藝術在哲學之後〉（Art After Philosophy）的論文。他寫道：「一件作品等於代表那位藝術家的意圖（Intention）。他表示了那件藝術作品是藝術，同時也是藝術的定義。因此，命題在真實物及其邏輯結構之先，就像賈德（Donald Judd, b. 1928）說過的『假如某人說它是藝術，它就是藝術』」。在這裡類似維根斯坦的德文用語"Tractatu"（論說）作為一個探討哲學的核心觀念的功能一樣，它是「非物質化的藝術」。這種觀點能夠使世界的圖像如同一個邏輯命題一樣，先行發揮其作用（註9）。我們可以理解柯史士為何特別注意藝術家的「意圖」。他說：「觀念藝術『最純粹的』定義是它對『藝術』概念的根本意義的探討」（註10）。所以藝術家的意圖，即是對藝術概念根本意義的探討，亦即質問藝術本質為何。

　　柯史士在一九六九年二月第一次以筆名亞瑟·羅斯發表的〈四位

藝術家訪談錄〉中，以自我訪問方式提出作為一位藝術家意義為何的問題。他說：

> 現在身為藝術家意味著對藝術本質是什麼的質疑。假如一個人質疑繪畫本質為何時，他就不能同時質疑藝術本質為何。假若一位藝術家接受繪畫（雕塑）他就是接受了傳統。因為藝術這個字是一般的，而繪畫這個字則是特殊的。繪畫只是藝術的一種，如果你製作繪畫是已經接受（而不是質疑）藝術的本質。既然如此，你也就接受了歐洲傳統上把藝術本質作繪畫與雕塑二分法的分類。（註11）

柯史士是從自己身為藝術家的創作經驗中，找尋定義的內容。而藝評家利帕（Lucy Lippard, b.1937）困惑的指出似乎有多少觀念藝術家就有多少定義一樣。再者，柯史士提出「純粹」的概念，隱指另有「不純粹」的觀念藝術；這在後來引起「正統」和「不正統」的爭論，而其他藝術家把柯史士作品貼上的標籤為「理論的藝術」（註12）。

柯史士自六○年代以來，一直以自己的藝術理論持續不斷的從事創作，可以說是觀念藝術的巨匠。他的祖先為匈牙利貴族，父親移民美國。自己在美國生長。畢業於紐約視覺藝術學院。二十三歲時就投入觀念藝術運動。而今除創作外，還在德國司徒塔大學（University of Stuttgart）教書，常寫作，並往返歐美，五十多歲的他，歷經三十多年觀念藝術的閱歷，在一九九六年提出另一個較保守、狹隘的定義。他說：「簡單的從基本原則來瞭解，觀念藝術就是藝術家與意義一起工作，而不是與造形、色彩、或材料一起工作。」（註13）

四、利帕與伯恩漢（Jack Burnhan）兩人是六○年代末期同為美國最早以嚴謹態度評論觀念藝術的藝評家。她在一九六八年與錢德勒

（John Chandlen）合著的〈藝術的非物質化〉（The Dematerialization of Art）論文中寫下：

> 　當藝術作品像文字一樣是傳達觀念的符號時，它們不再
> 是事物本身，而是事物的象徵或代表。如此，一件作品只是
> 一個媒介物，本身不是目的，或是藝術本身即藝術的功能。
> 媒介物不需要成為訊息，同時一些超觀念藝術（Ultre-
> conceptual Art）似乎宣告傳統的藝術媒介不再適合被看成是
> 傳達訊息的媒介物。（註14）

　利帕強調以物品「非物質化」（Dematerialization of the Art Object）作為界定的因素，但是許多觀念藝術家視其為荒誕怪談而加以拒絕。例如包希那（Mel Bochner, b.1940）就批評說，即使藝術是以語文為媒介仍要紙張或空氣傳導，這樣它也不可能是非物質化（註15）。因此，利帕又於一九九五年為「藝術物品再思考：一九六五至七五年回顧展」的目錄中，提出更為謹慎的定義。她說：「對我而言，觀念藝術意謂作品中最重要的是理念（the Idea），材料是次要的、不重要的、短暫的、便宜的、是虛裝門面的，以及或是非物質化的」（註16）。

　五、伯恩漢（Jack Burnhan）是位藝評家，也常有藝術理論專書出版。他對藝術物品的簡化，至於以語文表現的極限，在一九六九年《藝術論壇》發表〈系統美學〉（Systems Esthetics）論文時，寫著：

> 　藝術已經從物象走到觀念……，從藝術的物質定義到藝
> 術是一個思想系統的定義。藝術在文字上而言。是玻璃的另
> 一端而已。從這邊看，藝術是存在於想像之中的概念；從玻
> 璃的另一端看，形式的合法性不再被視為當然，藝術的文法
> 與詞彙已存在活動的範圍之內。任何看到或看不到的都成為

被改變的主體。視覺物品的正式結構，不論是以線條、顏色為根基的美術或雕塑，或內在結構組合的技巧等等，都不再是必要的。到六〇年代末期，藝術已經進入觀念的領域，表達那些觀念的媒介就是文字。（註17）

伯恩漢並沒有直接對觀念藝術下定義，卻從藝術物品去探討早期觀念藝術的特質，對定義的釐清也不無貢獻。

六、米列特（Catherine Millet）在一九七二年曾對觀念藝術界定：「觀念藝術企圖把傳統的物品與材料從美學的內涵作個轉變。直到一九六〇年代為止，我們一直用線條和物象（Objects）當作藝術本身來欣賞。但是，觀念藝術的目的是要發現藝術自身的意義；藝術品內涵要從藝術語言的分析和探尋，以及該語言存在的體系結構中來分析。因此，我們進入『非物質化』藝術與意義的藝術，意指不再標榜長存的材料和形式。」觀念藝術的材料是紙張，它討論藝術的內容，並將哲學的反映在藝術的體系中。藝術由直觀和綜合分析的方法，走向科學分析（或科學哲學）的分析方法。因此，「當傳統藝術使我們習慣於意象的模糊時，觀念藝術從科學中找尋資料，並要求明確、清晰的意義。」（註18）

米列特的界定，除了以哲學、科學方式來探討藝術意義的本身外（此與柯史士類似），和伯恩漢相同的，強調了「非物質化」的特質。但是她將藝術材料限定為紙張，似乎並不適當。

七、侯瓦金元（G. H. Hovagimyan）於一九九五年在電腦網路上陳述十二篇短文簡介觀念藝術。在標題為〈古典觀念藝術〉（Classic Conceptual Art）的文章裡，認為早期的觀念藝術原先是對傳統藝廊、博物館的評價與財產控制權的一種挑戰。並將展示場所，從藝廊範圍

擴大到裝置藝術。在標題爲〈一般所謂觀念藝術是什麼？〉（So What Is Conceptual Art?）敘述：簡單的說，觀念藝術是藝術有關觀念。觀念發生在形式之前。大多數觀念藝術家都談到哲學家維根斯坦以哲學研究語文功能的著作。維根斯坦有兩個重要的觀念：「文字重要的是它的意義」以及「一個字的意義是它的用法」。這兩個理念似乎是足夠了，也有自明之理；直到一個人要進一步發現什麼構成意義及在一個語言系統中什麼構成用法，才又面對問題。這是結構主義及解構主義的主題。在觀念藝術應用時，這兩個主題也有其作用。（註19）

在這兩篇短文裡，前一篇著重在觀念藝術家對藝廊、博物館功能的質疑；而後一篇則說明維根斯坦以哲學態度研究語文功能對觀念藝術家的影響。

八、一九九六年紐約格魯柏字典公司出版的《藝術字典》（*The Dictionary of Art*）界定：觀念藝術大概指述一九六〇年代中期發展的一個運動。該時期出現的藝術作品強調作品的觀念比具象的客體（Objects）及其寫實的表現重要。觀念藝術家非常在乎他（她）們作品展現的政治或環境的內涵（Physical Context）（註20）。這本字典對發展三十多年的觀念藝術可說是一種最精簡的敘述，並且注意到脈絡的介入。

九、英國的葛富雷在一九九八年出版的《觀念藝術》緒論中說：觀念藝術不是關於形式或材料，而是關於理念和意義的藝術。它不是用任何媒介或形式來界定，而是藉著質問什麼是藝術的本質來界定的。特別的是，觀念藝術對藝術物品被視爲獨特的、可收藏、可賣出的傳統情況挑戰。由於觀念藝術的作品並不以傳統形式出現，它要求觀賞者更活躍的反應，因此我們實在可以辯稱，觀念藝術的作品真是只存

在觀賞者心靈的參與中。這種藝術有許多不同的形式：日常生活物品、照片、地圖、錄影、圖片、以及文字。經常看到的是上述各種形式的某種組合。由於觀念藝術提出完整的批評、代表、及使用的方法，觀念藝術已經對大部份藝術家的思考造成重大的影響（註21）。

　　葛富雷觀察觀念藝術的動向長達十餘年，並常有分析報導的論文。他綜合各家對觀念藝術定義的特點，並避免極端；提出了對觀念藝術宗旨、媒材、形式特質等較完整、明確的說明，頗具參考價值。

　　綜觀而言，觀念藝術是六〇年代末期經由一些志同道合的藝術家共同推動的一個藝術運動，在一九七〇年代初期已蔚為風氣。它是以藝術本質的理念為藝術創作的首要目標。它以許多不同的形式（如現成物、照片、地圖、圖片、錄影、以及文字）來擺脫歐洲長期以形式、色彩、材料、博物館、價格等因素對藝術的影響。有人批評它反藝術，我們則發現觀念藝術家們不但沒有反藝術，還超越了傳統僅以繪畫或雕塑有限的呈現方式，開拓了形式上的更多可能性。傳統的藝術家僅以抒發情感為依歸，觀念藝術家創作時不能僅以作者為主體，還要考慮藝術脈絡和展示的背景為何，並冀望觀賞者積極的心靈參與。因此，觀念藝術家比傳統畫家或雕塑家面對創作時，有更多的挑戰，當然也應更具意義與樂趣。

註　釋

註1：雖然雷維特1967年在《藝術論壇》(*Artforum*)的定義有很多人採用，但是Tony Godfrey, Robert Morgan及其他人在探源時仍要提到富萊恩特，即使雷維特本人也不例外。因為雷維特在1983年的論文中自己承認富雷恩特在觀念藝術發展史的地位。參見Sol LeWitt and Andrea Miller-Keller, "Excepts from a Correspondence, 1981-1983," Robert C. Morgan, *Art into Ideas: Essays on Conceptual Art* (Cambridge & New York: Cambridge University Press, 1996), pp.31-2, 204 notes 25.

註2：黃才郎等編輯，《西洋美術辭典》(台北市：雄獅圖書出版，1982年)，頁188。另見侯宜人，〈無形與無物：拒絕藝術物體的觀念藝術〉，《美育月刊》，16期（1991年1月），頁35。

註3：*Art of the Sixties and Seventies: The Panza Collection*, Preface by Richard Koshalek and Sherri Geldin (New York: Rizzoli International Pub., 1987), pp.94-5.

註4：Ad Reinhardt, "Art as Art," vol.VI, no.10, *Art International*, December 1962, quoted from Charles Harrison and Paul Wood eds., *Art in Theory, 1900-1990: An Anthology of Changing Ideas*, (Oxford, UK: Blackwell, 1993), pp.806-9.

註5：Tony Godfrey, *Conceptual Art* (London: Phaidon Press, 1998), p.76。

註6：參見唐曉蘭，〈觀念藝術的界定與特徵〉，《現代美術學報》（台北市立美術館），第2期(1999年7月)，頁29-43。

註7：Godfrey, *Conceptual Art*, pp.101-2.

註8：Sol LeWitt, "Paragraphs on Conceptual Art," *Artforum*, vol.5, no.10 (June 1967), pp.79-83. Also see *Art in Theory*, pp.834-7.

註9：參見Gregory Battcock編，連德誠譯，《觀念藝術》（台北市：遠流出版社，1992年），頁65-91。

註10：Joseph Kosuth, "Intention(s)", *Art Bulletin*, September 1996, pp.407-413.

註11：1969年訪談錄中文譯文參考，連德誠譯，《觀念藝術》，頁134-7。

註12：Godfrey, *Conceptual Art*, p.14.

註13：同上註。柯史士的生平簡介見Barbara A. Macadam, "A Conceptu-
alist's Self-Conceptions," *Artnews*, December 1995, pp.124-7.

註14：Morgan, *Art into Ideas*, p.16.

註15：Godfrey, *Conceptual Art*, p.164.

註16：*Ibid.*, p.14

註17：Morgan, *Art into Ideas*, p.6.

註18：Catherine Millet, "Art Conceptual," see:

http://www.sapienza it/magam/inglese/glossary/conceptual.html.

註19：G. H. Hovagimyan, "Classic Conceptual Art", "So What Is Concep-
tual Art", 1995, gam, 16,

http://www2.awa.com/artnerweb/views/tokartok/tokcon/tokcon9.html.

註20：Jane Turner ed., *The Dictionary of Art* (New York: Grove's Diction-
aries, 1996); also see:

http://www.ahip.getty.edu/cdwa/examples/kirshner/text/concept.htm.

註21：Godfrey, *Conceptual Art*, p.4.

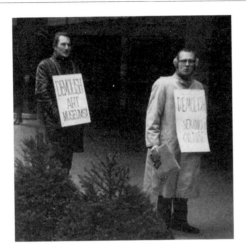

圖1　Henry Flynt and Jack Smith 1963年在
　　紐約現代藝術博物館前，直接公開反
　　對博物館的抗議行動。

圖2　Sol LeWitt，「四種原色直線條紋及
　　其組合」，1971印於紙上，藝術家自
　　藏。

第三章　觀念藝術的淵源

　　觀念藝術是如何發生的？從時序來看，人們很容易指認六〇年代初期的福雷克薩斯（Fluxus）及最低限藝術（Minimal Art）是最直接的源頭。但是從它的意義、內涵、及形式來看，它幾乎是二十世紀初期以來，新潮藝術家、運動、及流派，長期發展的一個結晶。

　　本章指出，從立體派以來，新潮運動表現在探討藝術本質、藝術的表現形式、以及能否正確認知該作品是否就能代表藝術等問題，都多多少少累積在觀念藝術的內容之中。我們很難從某一個主義或運動，指出它與觀念藝術有完全因果聯繫的關係。但是，瞭解二十世紀藝術史發展的脈絡，能提供我們事出有因、理有必然的歷史現象。

第一節　觀念藝術的先驅：杜象及達達

　　在六〇年代開始時，藝術仍然適用繪畫與雕塑二分法來分類。但二十世紀初期的立體派、未來派，以及達達藝術者的活動，都已經開始對藝術（指the Fine Art）僅限於繪畫與雕塑的二分法提出挑戰；同時，攝影也早已強烈要求被納入藝術的範疇。一九六〇年以後，傳統的分類系統已經不適用，今日繪畫與雕塑這兩種活動不過是藝術領域之中的一部份而已。

　　過去的傳統學派藝術家，較重視物品或硬體（Hardware），也較

感興趣於圖像或結構。換言之，是物品本身（尤其指繪畫與雕塑）要如何畫？如何組成？問題如何被解決？但觀念藝術家們認為硬體是膚淺的，較不重要；藝術家該投入與注意的是軟體（Software），亦即是觀念或意義本身。因為現代工藝科技的技巧與人們虛飾的手法，使我們對本質與現象的認識能力面臨極大的挑戰。英國觀念藝術藝評家及索斯比研究所（Sotheby's Institute）講授當代藝術資深講師東尼‧葛富雷（Tony Godfrey）指出，觀念藝術的思維牽涉本體論與認識論等兩個哲學命題（註1）。 本體論探討的是它是什麼，例如：藝術是什麼（What is art?）。認識論探討的是我們如何知道我們所知的就是藝術（How do we know what we know？）。這種哲學命題，追溯其源，是有歷史可循的。

藝術創作往往是表現在虛構的世界中，而藝術品如何去連結真實深刻的一面，成了重要課題。例如：在繪畫的圖像裡，我們經由視覺網膜看到的「真象」是什麼？

十九世紀印象派之前的繪畫與雕塑所描述的對象，大都是聖經人物、神話故事、歷史事件、王公貴族肖像及其狩獵、宴樂與戰蹟等等，這些離一般平民大眾的生活情景甚遠。社會寫實主義的庫爾貝（Gustave Courbet, 1819-1877）認為繪畫的旨趣，必須與畫家的日常生活所見相關才對。他為了真實寧可放棄完美，這是對古典主義為了完美卻不真實（**圖3**與**圖4**），以及浪漫主義屠殺場面、異國情調等題材的反動。但我們再深入一層檢視馬內（Edouard Manet, 1832-1883）所畫的「福里‧百瑞爾酒吧」（A Bar at Folies-Bergere）。（**圖5**）當我們凝視吧檯女侍時，我們會由女侍背後、鏡子反射酒館內的情景，以及右上角鏡中男客人的容貌，猜測她可能是兼職的妓女，因此我們無法確

定我們所知的是否爲真。我們該以什麼樣的角度來看這幅畫，是生理上的視覺還是意識形態上的思考（事實上性藝術在藝術與色情之間的辯論亦復如此）？另外，瓶子上的標籤應是彎曲的卻畫成平面，左上角只顯示，一位特技表演者盪鞦韆的半截腳……等，馬內的動機爲何？我們真正看到的又是什麼？

接著是立體派，其所想要探索的在於繪畫中如何解決圖畫企圖顯示虛構的事實，以及真正事實是什麼的問題。換言之，是處理「什麼是被代表」（What is represented）（指的是現實世界的事物、幻覺、深度、組織結構、加上可能的情感），和「什麼是展示的」（With what is presented）（指的是顏料在畫布上）相關問題。他舉例畢卡索（Pablo Ruiz Picasso, 1881-1973）在一九一二年畫的一小幅畫「靜物與藤椅」（Still Life with Chair Caning, 29×37cm）（**圖6**）。在這裡，繪畫變成不確定的字眼。觀看這幅畫作，藤椅椅面的部份是印刷油布貼上作爲底色，其它是繪畫的部份，虛實之間有矛盾的感覺。因爲一方面它是一部份純粹現實主義（椅面部份看起來比真實事物還逼真），另一方面它催毀了照片的幻覺。一種由想像的窗戶看出真實世界的感覺。我們正在同時注視幻覺與一個真實的事物。此外，畫框是用一條繩子圍起來的，圖中JOU的字母（Journal），文字與椅面顯然與現實發生聯繫（雖然它們並非是現實的物質）。

立體派雖然從未放棄繪畫與傳統的描摹對象，但我們在看到（**圖6**）形象的同時，也看到不完整的字。立體派（尤其是綜合立體派）可以歸納出四大特點，對觀念藝術的發生，有重大的影響。（1）介紹每日印象和使用現成物的物品預示。（2）公開宣示認識論的問題，以探討代表性和我們「如何知道什麼是我所知的。」（3）它阻擾了

觀賞的期待（喻指觀賞者或許懊惱看不懂畫作，不似傳統繪畫很容易得到視覺上的愉悅）。（4）把工作室封閉的生活與街頭的生活融合起來。（註2）

對於藝術作品「真實性」的探討，到杜象發明的現成物（Ready-mades）達到高峰。現成物意指一位藝術家選取一件日用品，並簽上自己名字後，把它當成一件原創作品展示。杜象批判的是：繪畫與雕塑所要摹繪的對象（Object），不如對象本身來得最真實，那麼就讓對象本身呈現它自己。然而對象的物品本身可以是藝術嗎？杜象惡名昭彰的作品「噴泉」（Fountain），實際上是一個男性便溺器，它可以是藝術嗎？它爲何可以成爲藝術？藝術發展至此，其探討藝術就是藝術的同時，還要明確的質問什麼樣的藝術才是藝術。基於此，許多研究觀念藝術的學者，如柯史士、葛富雷、摩根（Robert C. Morgan）等人，都認爲杜象是觀念藝術的先驅者。

杜象（Marcel Duchamp, 1887-1968）是藝術史上第一位排斥繪畫觀念的人。他在一九○九至一九一二年間，的確想成爲一位立體派畫家。他希望像他的兩位兄長，老大吉斯東，即是畫家傑克・維雍（Jacques Villon，原名 Gaston Duchamp, 1875-1963），老二雷蒙，即雕刻家杜象・維雍（Raymond Duchamp-Villon, 1876-1918）。但是一九一二年他畫的「下樓梯的女人」（Nude Descending a Staircase）（圖7）被立體派審查委員Albert Gleizes和Jean Metzinger排斥而未能參展。原因是畫中的動作太像一九一○年發生於義大利的未來派（Futurism），畫面有太多文字標記，而標寫在畫下方也不合立體派規格。此外，標題所示「裸女跌倒在階梯上」意思也不對，因爲審查委員認爲裸女絕不會跌倒，只是斜倚。杜象對這些評語無法接受，之後他放棄繪畫。（註3）

　　杜象認為畫架上的繪畫已經死亡了，而思想和製作是分開的兩件事，他喜歡用文字和印象思考，而不是用繪畫。這個觀點對日後的觀念藝術家起了舉足輕重的影響。對於現成物（Ready-made）形成的靈感，他說：「一九一三年我就有一個很幸運的念頭，把腳踏車輪子拼裝在廚房的矮凳上，然後一邊轉動一邊觀察它」（圖8）。他在一九六六年的訪談中，說明決定使用那個概念的背景。那是一九一五年他在紐約市一家五金行買一把鏟雪用的鏟子時，靈機一動，在上面寫了「斷臂之前」（In Advance of the Broken Arm）的英文句子。大約在這個時候，他想到現成物這個字，便以它作為作品的名稱。「特別要強調的是，現成物的選擇從未在美學中被提到。這個選擇的基礎是對視覺完全的冷漠，也完全不帶有好或壞的品味（一種習慣，某種已被接受東西的重複）。……事實上一種完全失去知覺的反動。有一個重要特徵是，我賦予每件現成物短短的標題，這個標題不是描述物品像什麼，而是把觀賞者的心牽引到較文字性的其它領域。（註4）

　　至於一九一七年的作品「噴泉」（Fountain）（圖9），在藝術界更是引起軒然大波。他將瓷製的男性小便器簽上R. Mutt的匿名，參加紐約市的獨立展覽會，但是被排斥而未入選。之後他在一本雜誌上解釋說：「密特先生有沒有親手去做這個噴泉並不重要；重要的是他選擇了它。他將一件日用品，透過新的標題與觀點，使其功能喪失，為它重新灌注了新生命。」（註5）

　　這裡否定了藝術作品必須由藝術家親手製作的必要性，及其獨特性。現成物是一種複製品，而事實上，今天存在的這些現成物，也很少是當時由藝術家選擇出來的那個「原料（原作）」。而這又提供另一訊息，藝術家所用的顏料也是工廠製造出來的「現成物」，所以似

乎所有的畫，都是「被製造出來的現成物」。

現成物透過新的標題與觀點，使之脫離原有軌道，而轉變爲藝術品。它類似孩童透過遊戲（或演戲）把掃帚或竹竿（物品）變成一匹馬（對象），騎在胯下而樂此不疲。或者說演員在演戲時，他（她）已不是原來身份，而是扮演的角色；物品變成另外一種象徵。這暗喻現成物透過「藝術脈絡」（Art Context）便可成爲藝術品。

布荷東（André Breton, 1896-1966）於一九三四年說過：「透過藝術家的選擇，大量生產的現成物被提昇爲至高無上的藝術品」（註6）。現成物本身沒有任何美的價值，它的功能只是對傳統與教條作一番嘲弄而已。杜象的第一件現成物於一九一三年製作。翌年，波裔俄國畫家馬勒維其（Kasimir Malevich, 1878-1935）畫了一幅黑色四方形的畫；它是一件構成主義繪畫（Suprematist Painting），也是純粹繪畫的絕對聲明。一九二一年俄國畫家羅德欽科（Alexander Rodchenk, 1891-1956）用三個基本單色作畫，他認爲這便是展示純粹繪畫，這兩個例子代表繪畫歷史的完全停止，也顯示了藝術家的意圖才是瞭解作品的先決條件。對羅德欽科及其他激進的藝術家而言，這種簡化的理念促使他們找尋新媒介的自由，以及重新審視藝術及藝術家在新的社會裡所扮演的角色。摩根說杜象的現成物與馬勒維其的構成主義繪畫，可以在「形式等於感覺」（Form=Feeling）的邏輯中建立通則。他更進一步說：「觀念主義在最好的情形下，就是形式等於感覺的結合。」（註7）

這種形式等於感覺要如何體會呢？我們似乎可以從回顧達達藝術來瞭解。哲學家拉斐布瑞（Henri Lefebvre）於一九七五年寫著「現代性若有意義的話，它是這樣的，達達在蘇黎市一間咖啡屋內（此指的

是成立於一九一六年的伏爾泰歌舞場Cabaret Voltaire）創立時，從一開始在自身之中就有一種激進的否定」（註8）來印證其藝術創作的理念。

當時處於第一次世界大戰，中立國的瑞士提供了一種自由的特殊氣氛和刺激的環境（這正是達達運動不是誕生在巴黎或紐約的原因）。開始時由德國作家兼劇場導演巴爾（Hugo Ball）及其會唱歌誦詩的女友黑寧斯（Emmy Hennings）在伏爾泰咖啡屋內創立了歌舞場。透過歌舞場的情境，逐漸聚集了許多來自不同國家、不同來歷、不同的生活想像，及不妥協的個性的藝術家；其一旦凝聚，即刻迸裂活躍的精力，形成一種對立的統合。達達它是一個藝術性的反藝術運動，並第一次在藝術歷史裡真正具有自我批評精神。

檢視達達人在伏爾泰咖啡內的活動，可以發現他們企圖將視覺與文字等同性在表演中同時發生，達達的雜誌也是文字與視覺的結合表現，以此推翻傳統印刷排版和設計的權威，他們關注了語文本身具有隱含的批判性和「字如其字」清晰的自明性。這種觀點也影響了稍後的超現實主義（Surrealism）對文字與代表物之間的創作態度。

無論是達達或超現實主義對展覽會的本質也加以攻擊。一九二〇年法國藝術家恩斯特（Max Ernst, 1891-1976）在德國科隆市租下一棟民宅後院作為展覽場。觀眾要進入會場前必需經過男廁，由穿著聖餐服的女生開門，朗誦猥褻的詩行，恩斯特還鼓勵觀者將自己不滿意的展覽作品，用一把斧頭（放在展示的雕塑品上）加以破壞。一九四二年杜象與布荷東聯合為超現實畫展會場佈置，杜象為節約費用，用了十六哩之中的一哩長細白繩纏繞會場。「十六哩之繩」（Sixteen Miles of String）是杜象「超現實主義第一張作品」（the First Papers of

Surrealism）（**圖10**）。表面上看起來，像是把作品與展覽場地同時裝飾為一個整體而共同展示，但實際上那些細白的繩子把作品都包圍起來，而阻擾了觀賞者接近作品。這兩個例子突顯了達達與超現實主義者，對資產階級展覽會形式的摧毀，這種態度致使後來觀念藝術家關注藝術被展示和被經驗的感覺。

超現實主義依據弗洛依德「潛意識」學說，表達屬於原始衝動、神秘、曖昧、離奇又難解的感覺；但比起杜象的現成物，杜象的作品才真正表現出離奇又難解的特質。這種特質不是外求，而是在我們每天生活的日用品中發現的。它像禪宗的「悟」，無法外求，是一種平常心是「道」。宇宙萬事、萬物都充滿了真理，在日常生活中都有禪機、禪理，全憑個人能否「悟」得到，而「悟」的本身無法矯揉造作，是自自然然水道渠成的。達達人或多或少也具備了這種特質。

杜象到了三〇年代，除了下棋，只為他的「大玻璃1915-1923」又名「新娘被她的九個男人剝得精光」（**圖11**）作筆記與資料，並印成限量作品。他認為這件作品是「思想與視覺的結晶品」，其觀念超越視覺上的形式，而筆記是提供瞭解作品的必備條件。一九三四年他將這些筆記正式出版，稱為「綠盒」。後來布荷東在〈新娘的燈塔〉一文中說：「杜象如何以哲學的冥想、運動的精神、科學的知識、幽默的態度在處女之地來狩獵。」而且他表示「大玻璃」是廿世紀最重要的一件作品（註9）。這件作品算不算是觀念藝術的作品，見仁見智，但至少有一定程度的關聯性吧！

回顧廿世紀初期，單色繪畫、反繪畫、尋求媒介物的自由意願、文字與印象關係的剖析、對展覽形式的探討等無不是對「藝術本質」

質疑的逼近，特別是杜象的現成物對「藝術的真實」之間，作了最吊詭（看似矛盾卻是事實）的詮釋。

第二節　脫離繪畫傳統的五〇年代

　　藝術品無論以什麼形式呈現，它必定是時代的產物。達達先驅者於第一次大戰中所造成的轟動，在人們歷劫了兩次大戰後企圖安定與秩序，也較沉靜下來。第二次大戰後（一九四五年）約十五年期間，藝術又恢復以繪畫方式來創作，以紐約爲首的抽象表現主義（Abstract Expressionism）更是統轄了畫壇。代表人物例如：土耳其裔的美籍藝術家高爾基（Arshile Gorky, 1905-48）、出生於荷蘭於一九二七年移民美國的德庫寧（Willem de Kooning, b.1904）、帕洛克（Jackson Pollock,1912-56）、俄裔美人羅斯科 （Mark Rothko, 1903-70）、馬哲威爾（Robert Motherwell, b.1915）等人。他們強調物理性運作的重要性和全然存在的觀念，激發藝術家注重「真正自我的過程，不是來自一件作品的完成，而是來自創作行爲的本身」，也稱爲行動繪畫（Action Painting）。這種繪畫在任意的造形及顏料滴出時所產生的形態中，表現出潛意識的自我。頗具個人獨特風格，但都具有形式、動感的、即興的、自動性的、自由技法的特質。筆者個人認爲表演藝術（Performance Art）即是行動繪畫的延伸。表演是真正脫離繪畫，沒有繪畫的物品，只有藝術家自我的創作行爲。

　　到了四〇年代末，陸續出現眼鏡蛇、文藝團體、具體群、新潮寫實主義、情境主義等藝術團體；以及凱吉、羅森伯格、雷恩哈特、封塔那、克萊因、曼佐尼等個人。他們開始反對繪畫形式，認爲藝術必

須具備自我批評的精神。

一、眼鏡蛇團體（The Cobra Group）。它於一九四八年在巴黎成立，由表現主義的藝術家及藝評家組成，名稱源自成員所屬三個國家的首都：哥本哈根（Co）、布魯塞爾（Br）、和阿姆斯特丹（A）。其作品特色是以顫抖的色彩，結合小孩、瘋人院的想像作畫，進一步企圖融合內容和想像，並使用現成物，為藝術創造一種新的社會功能。他們第一次在阿姆斯特丹的（the Stedelijk Museum）展覽中，除了繪畫與雕塑，並有書本及物品。特別一提的是一九四九年在布魯塞爾的「流經時代的物品」（The Object through the Ages）展覽，只有著作及每日的生活物品，其它什麼都沒有。其中杜翠孟（Christian Detremont）把幾個馬鈴薯放在玻璃箱中，馬鈴薯不僅是現成物（天然的Ready-mades），因為易壞，需要經常更換新的，而這是誰都可以動手做的。他所強調的不是著作權，而是展示和參與的問題。（註10）

這種對每日物品與生活的關懷，反映勒菲布瑞（馬克思主義哲學家）於一九四七年出版《每日生活批判》絕對的影響。該書指出異化（Alienation）不只是在經濟、也存在於每日生活之中。勒菲布瑞相信，只要我們不只批判經濟及權力結構，也對每日生活及事物批判的話，就能克服異化。他認為馬克思主義的目標是「在生命的細微之處，尤其是每日生活最細微之處，造成生活的轉變。」「最後，其目的是思考人類的力量、人的參與、及那種力量的參與及意識——在生活最卑微的細節處介入。……其目的是改變生命，神志清明地再造每日的生活。……這種哲學使藝術家感興趣的是自我的轉變」。（註11）

二、文藝團體（The Lettriste Group）。其原始意圖與達達類似的融合媒材，將詩歌與音樂統合，而後改變為透過文字或視覺的單元

繪畫，結合了詩與視覺藝術（將文字轉變為一個一個單元的畫）。例如他們在織布及衣服上畫符號或文字（**圖12**）。德博（Guy Debord）於一九五二年有許多驚人之舉。他曾在默劇泰斗卓別林的一次記者會中，帶領一些激進會員闖入會場，批評卓別林是偽善者，只有演出卻沒有具體行動幫助窮人。再者他製作了惡名遠播的文藝影片。片中只有黑色的單色，也沒有任何配音，隔斷時間只用片斷的白光，最後的二十四分鐘只有連續的黑色。

這個團體成立於一九四六年的一次暴力示威。查拉（Tristan Tzara）進行一場「飛」（Flight）的無字詩表演藝術時，依索（Isidore Isou）和其他的會員加以抗辯並阻撓該表演。他們自稱是「超文藝」團體，企圖打破文化圖像，並把示威變成另類藝術的形式。（註12）

三、具體群（Gutai Group）由吉原治良（Jiro Yoshihara, 1905-1972）於一九五四年在大阪創立。他在二次大戰前以黑白具禪意的行動繪畫著名，1956年開始，他領導一群年輕人在大阪的一個倉庫裡，除了藝術展覽外，也作多媒材的當代劇場。他們的舞台劇場沒有任何文學內容，而主題是透過色彩在時空的運動，來改變環境。

具體群的作品有些比卡普洛（Allan Kaprow, b.1927）更早具有偶發式的表現。例如：村上三郎（Saburo Murakami）一次又一次躍穿紙牆或金箔牆，在牆上留下身軀輪廓的洞；白髮一雄（Kazuo Shiraga）把自己吊在繩索上，然後用腳作畫，其繪畫是結合速度和力量的元素。日本在藝術上有這樣的發展，一方面基於能劇和歌舞伎的傳統，另一方面戰後的日本比其它地區更交融著傳統與現代（自明治維新之後）的世界觀。庫爾特曼（Udo Kultermann）看過具體群表演的紀錄片，評論說：其表現出「受過訓練的統一造型和惡魔般的幻想，高度的自

制和無限的野性……」。這些動作是：「一些實驗，人的行為和不同物體以一種極為即興，不拘謹的方式一起出現，使人聯想大自然的生長與死亡。」

在一九五六年由Akira Kamayama用5000英呎白色乙稀基塑膠布舖在公園內，布面上有黑色腳印，從一端開始然後延伸至樹上，若觀者順著印子步行，是否也要爬上樹呢？另外，在樹與樹之間，有Sadamasha Motonaga用透明膠布裝紅色顏料的水，看起來像日本國旗（**圖13**，此為一九八七年在威尼斯藝展時的再製品）。（註13）

具體群的意圖，某方面也像伏爾泰的歌舞場，融合跨媒材的表演，刺激了偶發或福雷克薩斯團體，讓觀賞者在藝術與自然界中作一位參與者，也讓自然本身製作作品。這種生態學的意圖，對後來觀念藝術家，例如荷蘭的布羅恩（Stanley Brouwn, b.1935）以及英國的隆格有極深刻的影響。該團體也是日本現代主義藝術的開創者，當今日本的現代藝術家，大多是由具體群發展出來的。（註14）

四、情境主義（Situationism）成立於一九五七年，與達達和文藝團體一樣頗具煽動性。因受到勒菲布瑞的影響對工業革命後，都市的疏離、異化，及資本主義所產生的文化表達強烈的不滿。丹麥藝術家喬安（Asger Jorn, 1914-73）一九六二年的一幅畫，標題為「堅持前衛」（The avant-garde doesn't give up）（**圖14**）畫面是一位資產階級的女人，她具有成熟女人的容貌卻有髭鬚，身軀如同小孩還拿著跳繩；形成一種對資產階級滑稽、幼稚可笑的諷刺。肖像背後以「堅持前衛」的字眼，表達創作意圖。

喬安在一九六〇年代中期回憶說：「五〇年代末期及六〇年代初期的反藝術，表明視覺藝術對於創造力及思想是一種沒有用的媒介。

只有當藝術的幅射能進入純粹的存在，進入社會的生活，進入都市生活，進入行動，進入思想，那才是重要的事。」（註15）這裡隱含他們對藝術的觀點「實驗藝術的參與是對藝術的一種批判」，而藝術是一種自我批判的精神更直接影響觀念藝術家。

　　談美國前衛藝術，不能不提到位於北卡羅萊那州，被小山丘包圍的「黑山藝術學院」（Black Mountain College）。在賴斯（John Rice）教授領導下，在一九三三年至一九五六年的二十三年間，成為孕育觀念與實踐藝術理想的試驗所，及六十年代各藝術形態的發源地。曾在此學院教學或求學的藝術家，後來大多成為世界藝術潮流的主腦人物。例如：音樂大師凱吉（John Cage, 1912-92）、現代舞蹈革命大師康寧漢（Merce Cunningham）、抽象表現主義的德庫寧、馬哲威爾、克萊茵（Franz Kline）、新達達的羅森伯格（Robert Rauschenberg, b.1925）等。

　　五、凱吉於一九四八年任教黑山學院。他的作曲的理論是從艾弗斯（Charles Ives, 1874-1954）和科威爾（Henry Cowell, 1897-1965）入門。後來又當了主張打破傳統，創作無調音樂的荀伯克（Arnold Schönberg, 1874-1951）的學生，走向純音樂。凱吉認為單音既不是音樂，也不是非音樂，而只是個聲音而已。他認為環境裡的任何聲音（包括噪音），或者無聲（Silence）都是音樂的基本元素。一九五三年他發表的作品「四分三秒」（4'3"），被亨利（Adrian Henri）視為等於馬勒維其的白色繪畫。它分為三部分，即30"，2'23"，1'40"，這是他對無聲的觀念，沈默與噪音同等重要。只有透過觀眾的存在，才知道這是場音樂會。浩斯曼曾諷刺的說，凱吉的曲子和觀眾，是在傾聽沈默的旋律。

　　凱吉曾說，聲音就是聲音，既不是人類理論的工具，也不是用來表達人類的感情。這是吸取達達和禪的靈感產生。他曾與鈴木大拙（日本禪師）會面，而且沈醉於東方哲學（尤其禪學）。他形容音樂是「無目的的演奏」，但是「這種演奏是一種生命的肯定但並不企圖在混亂中帶來秩序，也不在創造中建議改進，僅僅是簡單的叫醒我們生活中最真實的生命。當人們讓自己的心靈及慾望用這種方式及行動調和自己時，是最高境界。」他相信，人能夠得到自由，能夠擁有真實的生活，而不是社會所給的第二手生活。再者，他反對品質或價值評價；這種論調很接近中國禪宗，用空靈的凝神觀照，直透真理，只有悟的真實意境本身，而沒有其它多少、正負、好壞的相對觀念。

　　他把看似不相干的內容串聯，尋求一種非理性串聯的可能性。也像禪師一樣，他讓觀者為之耳目一新，並面對自己赤裸裸的深刻經驗。庫爾曼特說：「他以受亞洲的冥想方式，創造性的空，無藝術的藝術，相對於西方對空一般的恐懼……而凱吉沈默的音樂，人們稱之為『白色的寂靜』。」（註16）他曾說：「我說的是，我沒有話說」。這也類似禪師以「不答來答話」（不回答是一種回答）。他促使人們去思考在平凡、無意義中有其玄奧之處，而且人們最重要的是去經驗和試著傳達，如此創造才有可能。他把音樂還原為「聲音」，影響後來觀念藝術家，將藝術還原至「觀念」，而沈默是聲音的一部份，這也類似德國觀念藝術家魯森貝克（Reiner Ruthenbeck, b.1937）一九七一年表現寂靜能量的作品。

　　凱吉除了提醒我們生活周遭無處不是聲、音之外，於一九五一年還以擲銅板和骰子，觀察紙紋等成為作曲的工具，而作品裡的噪音、結構和其長短，甚至音樂的開始或結束，完全由偶然來決定，其靈感

得自中國的易經。這個方法影響他的學生希金斯和馬克婁也以偶然來決定演奏者的速度和行為。

他的另一項驚人之舉是發明新樂器，他將水鑼放進水裡而改變了原來的聲音。「裝置鋼琴」更是把最具革命性的作品。他嘗試將報紙、煙灰缸、橡皮瓶子、塑膠帶、木頭、金屬等裝在琴鍵的絃和氈子上，其除了改變聲音具有音響效果外，也含有視覺性。他「變化的音樂」更生動，每次演出因演出者和場地的不同，有不同的作品呈現。例如一九五一年的「幻想風景第四號」（Imaginary Landscape No.4），有十二個收音機，每人操縱兩個，裝在一個空間裡，指揮依譜改變波長和音量，因收音機的節目會改變，所以每次表演都無法重複。他的工作是完全遠離傳統的音樂，以自然的方式使用任何噪音和它的音效視覺組織。這種方式，促使普普、偶發、福雷克薩斯走向了多種媒材的藝術創作。而他的學生卡普洛（Allen Kapprow, b.1927偶發創始人之一）、希金斯、布烈希特（George Brecht, b. 1926）楊格（La Monte Young, b.1935）和白南準（Nam June Paik,b.1932）等無不深受啓發，可見他對六〇年代藝術頗具有影響力。（註17）

六、一八九九年出生於阿根廷的義大利藝術家封塔那（Lucio Fontana, 1899-1968）在作品裡，對色彩、空間、時間的探索理論及研究當代藝術在科技世界存在的可能，他以分析法改變了藝術內容，這種成就緊追隨在杜象之後。他在空間方面的嘗試，超過他以非色彩（白色）所做的單色畫。所有作品都提名為「觀念空間」，其賦予空間設計很具想像力的副標題。雕塑，他稱之為「雕塑空間」，劇場畫，則加上「劇場」的字眼。他在塗單色的畫布上創造性的一割，或用鈍器刺穿，使之爆開，此舉是將平面的繪畫產生空間感。他劃開畫面的動

作，不像帕洛克那種情感激烈的揮灑，而是冷靜理性思考過後的行動。他的實驗是在眾多的可能性裡去呈現空間。（註18）

　　封塔那「空間主義」宣言的理論，還包含了第四度看不見的空間（時間）。他藉著視覺畫面上被切割、穿刺的過程，以及一條條切割線所產生的節奏而感知它的存在。在此透過他的動作、身體可以感覺工作過程的時間，內在生命過程的時間，觀察感覺過程的時間，都在此時此刻同時可以看到，它是一點一點的結果，是運動的結果。

　　一九四六年他在「白色宣言」論文中，描述他對藝術綜合的想法：開始時，分開是必要的，現在它是想像的一體裡所做的分解。我們視綜合爲物理元素的串連。色彩、聲音、運動、時間、空間、補充爲生理、心理的一體。色彩（空間元素）、聲音（時間元素）、運動（在時空裡進行），是新藝術的基本形式，含蓋存在的四個向度，時間和空間（註19）。　一九四七年的「特殊的黑色環境」以強光打在空間四道黑色的牆上，成爲裝置的先驅。他希望將造形藝術融進建築（藝術品不是建築的附庸），使觀者與眼前的處境一起發生作用。人與環境之間是自然的、生活的、彼此交流的。他對空間的觀點，比起「環境藝術」、或「裝置」、「地景」藝術的發展要早了許多。封塔那在色彩，尤其是時間、空間元素的實驗，對六〇年代年輕藝術家的眼界又往前跨了一大步。

　　七、雷恩哈特（Ad Reinhardt,1913-67）是位美國畫家，開始時大多畫幾何式的造形，而後愈來愈傾向單色繪畫。值得一提的是一九四五年的卡通繪畫「你代表什麼」（What do you represent?）（**圖**15）。圖的第一部份畫一個人戴著紳士帽指著一幅抽象畫說：「這代表什麼（HA..., What does this represent?），圖的第二部份以擬人式的卡通畫

移動腳架,並以手指指向那個人怒斥道:「那你代表什麼?」這幅卡通畫中的文字「代表」這個字,有雙重意義。第一層意義暗喻每個人必定代表一種政治種族的地位(身份),第二層指的是人內心道德及心靈與外在的地位身份一致。這幅畫是為社會主義者雜誌而畫,說明雷恩哈特對美學與政治的看法是相輔相成的,他認為真正的藝術需要道德的完整性。

他從一九五二年起,在論文中不斷強調藝術本質的重要性。「藝術是以藝術為藝術,以及其它東西是其它東西。藝術如同藝術,是除了藝術之外,什麼都不是。藝術不是不是藝術的東西。(The one thing to say about art is that it is one thing. Art is art-as art and everything else is everything else. Art-as-art is nothing but art. Art is not what is not art)(註20)。 這個理論直接衝擊柯史士,在一九六五年的「一張及三張椅子」及「藝術是以理念為理念」(Art as Idea as Idea)作品的邏輯,可以說是柯史士對雷恩哈特最高敬意表現的方式。

到了一九六〇年時,雷恩哈特的繪畫已呈現黑色單色繪畫系列,這種方式完全反映了俄國馬勒維其和羅德欽科。

八、克萊因(Yves Klein,1928-62)出生於法國畫家的家庭,但完全放棄繪畫和素描技巧。他的作品「ＩＫＢ」(國際克萊因藍International Klein Blue的縮寫),引起許多爭端,事實上他並不接受馬勒維其的「白底上的白色方形」,因為感覺這張畫還看得到形式的架構。一九五七年在米蘭展出十一幅一樣尺寸(50×70cm)的單色藍畫,儘管畫看起來都一樣,其索價卻不同,他根據每幅所謂的「圖像知覺」來訂價。

一九五八年春,他醞釀「活刷子」的想法,有名的「人體測量

學」（Anthropometry）（圖16）是以女性身體為畫刷。他在女模特兒身上不均勻地塗色，再讓她們在白色畫布或紙上翻滾，而後再將之黏在畫布上。作畫演出時，有交響樂團伴奏，但只是單音音樂，他成了指揮家，也是模特兒的導演，一切都在受邀觀眾面前演出。一九六〇年在他租的公寓，和他的朋友阿曼（Fernandez Arman, b. 1928）、雷錫（Martial Raysse, b. 1936）、雷斯塔尼 （Pievre Restony）、及瑞士人史波利（Daniel Spoerri, b. 1930）、等創立了新潮寫實主義（Neo-Realism）。他們的作品和羅森伯格、瓊斯（Jasper Johns）早期的作品都被視為新達達。此外，偶發、裝置藝術、福雷克薩斯等，都與新潮寫實主義、新達達藝術有密切的關係。（註21）

新潮寫實主義用許多日常生活物品作為藝術題材（新達達、普普、亦復如此，有時三者的界定很模糊），這種途徑使得每樣東西都變成了現成物（一種崇物主義）。杜象認為新達達並未從現實世界介紹物品以挑戰藝術，而是製造現實界的物品，使之成為藝術。

九、曼佐尼（Piero Manzoni,1933-1963）是充滿豐富想像力的義大利藝術家，也受克萊因單色畫的影響。一九五七年開始製做「非色畫」，把畫布泡在瓷土和黏劑裡，製作白色畫。除白色外，也用發磷光的、含鈷的色料來做畫，它會隨天氣而發生變化（他三十歲便去世，有些人懷疑與他喜歡用化學原料有關）。

他的創作不只是為平面畫找新出路，更以意念、構想來取代創作藝術。他和克萊因一樣，也以展示性的行動代替藝術品。例如他曾以拇指在熟蛋上簽名，分發給來畫廊參觀的人食用，使作品和觀眾直接發生關係，如此觀者便把一個展覽吃掉了。一九六一年「魔術台」指稱放在台上的一切物品都是藝術品，他認為一切存在的物體都可以

是藝術。他曾經很儀式性的在女模特兒身上簽名（註22），指其爲作品原件，把人本身當藝術品。他排除創造的過程，把生活所發生的一切當做是藝術。這是他藝術創作的意圖，這也使他成爲觀念藝術、地景藝術的先驅。

以上敘述的藝術團體群或個人，他們的創作各有意圖，但歸結來看，都是反對傳統繪畫的形式；再者，他們的作品都具有一種自我批判的精神。有的人是尋求杜象及達達的理念，雖然就某種程度而言，他們回到傳統及畫廊之友的藝術態度，但卻以激進的方式來對待物品及質疑物品。另有些團體或個人則企圖尋求「藝術角色」的再界定。他們或者不製作物品，只透過經驗來表現；此趨近於「非物質化」的藝術品，並對展覽自身現象作一種持續性的研究與探討。他們或者主張以每日生活的平常性當做是藝術本身，這些意圖與表現，都衝擊著六〇年代以後更新的藝術發展。

第三節　百家爭鳴的六〇年代

六〇年代早期的西方世界，似乎已遠離兩次世界大戰的陰霾，在外表上看是物資富裕，社會平穩的狀況。但表象的背後卻顯示出許多摩擦與失調的徵兆。在美國一九六〇年加州大學柏克來分校激進好鬥的學生群，被武裝警察攻擊。一九六三年有二十萬人在華府示威遊行，訴求黑人要與白人一樣享有同等權利。一九六五年起美國政府秘密地在南越增兵以對抗越共由北往南的顛覆與滲透。就國際情勢觀之，冷戰仍持續著，東德在一九六一年築起了「柏林圍牆」，成爲凍結歐洲分裂狀態的表徵。

在這種表面富足卻憤慨乍現的氛圍中，人們對政治感到抑鬱沈悶，而藝術領域的敏銳感受極其不快，更是有過之而無不及了。當眾人對博物館、美術館、商業化的藝廊等機構日愈感覺不滿，同時對傳統藝術形式也逐漸抱以懷疑的態度；藝術家在這種情況刺激下，邁向實驗性的改變，並尋求藝術的另一種新的途徑。事實上，六○年代初期的藝術家所努力追求的不是藝術改進的問題，而是要創作另一種藝術的類型，因此產生了偶發、普普、福雷克薩斯及最低限主義，可以說這種現象是對危及現狀的一種抵制。

一、卡普洛（Allan Kaprow, b.1927）以「偶發」（Happening）來稱呼他的行動。這個字源自一九五九年卡普洛在文學刊物《編者》發表一篇文章〈造物主〉的副標題「有事發生：偶發」而來。同年在紐約魯本藝廊（the Reuben Galley）展出「六部份十八件偶發」（18 Happenings in 6 Parts）也引用這個名詞，後來它成為類似這種演出的稱號。（註23）卡普洛認為「偶發」這個字，有許多的不恰當，但有別於「演出」、「劇場」等的經驗，它不是一個藝術的字，僅僅是用以簡單描述「事件的生成」。

偶發與普普的目標很類似，除卡普洛外，戴恩（Jim Dine,b.1935）、歐登伯格（Claes Oldenburg, b.1929）等，他們企圖打破藝術與現實的界限，把真實的生活完全帶進藝術的領域。所不同的是，普普的藝術家把真實放進藝術的脈絡裡；而偶發的藝術家是把不真實的、荒謬的元素和現實一起混合，以產生新的情境，以製造新聯想的可能性。偶發的即興也與達達人的行動不同，達達人把煽動的成果視為目的，但偶發藝術家面對的是偶然的觀眾，他們被要求要參與、並有所反應。觀眾被安排在為之吃驚卻又是日常景象的情境時，不知所措，如此逼

使對世俗的思考方式和傳統的社會行為模式，加以重新檢討。但事件
的設計不在於尋找解答，而是碰觸問題本身。偶發與其它類型的藝術
都有相似之處，而其先驅藝術家卡普洛曾經敘述偶發的主要特徵：

　　　1.打破藝術和生活的界限。2.題目、材料和行為方式，
　　可以來自任何時間與空間，非藝術家的範圍。3.偶發不受地
　　點與時間限制。4.偶發不能重複（作者無法在重複的行動，
　　製造同樣的強度。其驚嚇或刺激的效果，會因重複而消失）。
　　5.藝術變成參與者，因此沒有所謂的觀眾。6.偶發構成如同
　　集合物和環境作品，是時空的拼貼。（註24）

　　簡單的說，偶發是讓藝術家不再扮演高不可攀的天才角色，也令
觀眾變成藝術參與者，經此途徑，企圖脫離畫廊和博物館的束縛。卡普
洛說：「工作室的愛與愉悅以及藝廊與博物館，都可能因偶發藝術而
消失。在此同時，更廣大的世界將成為藝術無限的空間與機會。」（註25）

　　偶發是在環境經驗中，加上運動和時間的元素，更擴展了藝術
的感性。這對當時的觀念藝術或過程藝術（Process Art）、地景藝術，
具有相當程度的啟發作用。

　　二、普普藝術（Pop Art）自一九五四年由英國藝術家阿諾威
（Lawrence Allowey）首先創出。它是針對大眾傳播媒體製作出的「大
眾藝術」(Popular Art)一詞之簡稱。第一件作品由英人漢彌爾敦(Richard
Hamilton, b. 1922）為參加一九五六年在白色教堂畫廊所舉辦的「明
日」（This is Tomorrow）展覽，製作的「是什麼使今日的家庭變成如
此的不同、如此的有魅力？」（Just What Is It That Makes Today's Home
So Different, So Appealing？）。（**圖17**）圖中的現代客廳裡，天花板
是月球表面的照片黏貼而成。沙發上坐著一位裸女，另一位健美先生

拿著球拍，球拍上有「POP」三字。階梯上有一女傭正用吸塵器在清掃，壁上有肖像和海報，屋內有電視機、錄音機等美國式家具的擺設。這種充滿性感與花招；大眾消費既廉價又迷人的風味，似乎更合美國人味口。因此一九五五年興起於紐約的瓊斯（Jasper Johns, b.1930）和羅森柏格他們對日常生活用品當題材的態度較為謹敬並較具批判性（被稱為新達達），就不如後來的歐登柏格（Claes Oldenberg）和沃霍爾（Andy Warhol）受歡迎。這也是普普萌起於英國，卻盛行於美國的原因了。（註26）

　　普普藝術與新達達（Neo-Dada）、新寫實主義（New Realism，此法文為Nouveau Realisme）、集合藝術（The Art of Assemblage）常被混為一談，或者指的是同一種藝術類型。但其中的普普對當代的大眾文化、報章、雜誌、電視上的廣告影像和消費物品突顯出較大的關心和興趣。普普似乎是達達的嫡傳子，假若說杜象是父親，那麼沃霍爾可以說是兒子。儘管如此，普普藝術家卻遭到達達元老的拒斥和不屑。另一方面，普普雖不像達達延展成國際風，卻在美國以極短時間得到全面勝利，並將杜象推到至高的地位，此除商業環境的刺激外，反映了藝術企求新媒體，及藝術表現的可能性。

　　沃霍爾（Andy Warhol, 1928-87）被譽為普普巨將。審視其作品，他對現成物以一種最冷漠且直接的方式展示。他的著名作品，不外乎是消費物品，如可口可樂空瓶、康寶湯罐、或當時名流如貓王普里斯萊、賈桂琳‧甘乃迺或瑪麗連夢露等人像，直接用照相或絹布製版印刷翻製在畫布上。並複印成大數量，自一九六三年起，他稱自己的工作室為工廠，而且請工人製作（複製）他所謂的作品。這種手法顯示一百個複製品比一個真品來得更好，此突破傳統藝術作品唯一、單一

的獨特性。

較值得一提，並且可與杜象現成物媲美引起軒然大波的是，沃霍爾在一九六二年洛杉磯費拉斯藝廊（the Ferus Gallery）展出三十二幅畫，並以同樣數量的康寶湯罐像堆集在超市貨架一般的放置在地上。一九六四年於紐約市的史得波藝廊（the Stable Gallery）展示的康寶蕃茄汁盒子、波麗露（Brillo）肥皂粉的空盒、Heinz蕃茄醬的盒子等（**圖18**）。這些美國著名廠牌的包裝盒分別堆置在地上，好像正等候要分送售出的情狀。到了一九六五年在賓州費城博物館的展覽，所有的作品都被搬移出去了，在開幕時，觀眾看到的只是藝術家沃霍爾本人而已。這裡顯示的問題，也類似杜象的噴泉。波麗露的盒子何以是藝術品？假若它真的是藝術時，當我們觀賞時又要怎樣去欣賞？

美國當代哲學家丹投（Arthur C. Danto, b.1924）在一九六四年的詮釋是：**藝術變成藝術是因為它被看成是藝術，以及因為它被放置在藝術的脈絡中來欣賞。**（…that art became art by being been as art, by being placed in an art context.）他認為「把某件東西看成是藝術，需要眼睛不以責難誹謗的眼光看它……需要一種藝術理論的氣氛，一種藝術史的知識：一個藝術世界的視野。」（To see something as art requires something the eye can not decry…an atmosphere of artistic theory, a knowledge of the history of art: an art world.）二十年後他補充說明的理由是：對我而言，一九六四年沃霍爾在史得波藝廊展出的波麗露紙盒，已經在事實上提出明顯的問題：為什麼其它一模一樣的東西不是藝術，而它是藝術呢？對於這個問題，我認為藝術史中有它自己的哲學。藝術像哲學一樣，當它走自己的路時能走到很遠的地方。但當它轉到哲學的時候，藝術就達到一個盡頭了。從現在起，演進只能在抽象自

我意識的層次發展，哲學也要在此時與之並存。假如藝術學院準備了相當不同的課程與研究所得，他們也將會成為哲學家。（註27）

這種見解可以引起很大的爭議，但對柯史士、「藝術與語文」團體、諾曼、巴利、胡比勒這批藝術家而言，是具先見之明的，並且可與一九六九年柯史士的論文〈藝術在哲學之後〉的觀點相互輝映。

導致六○年代早期觀念藝術發展，最直接與明顯的源頭是福雷克薩斯運動與最低限主義。然而這兩個運動在基本立場上是相互矛盾的。前者關心短暫的現象，並以玩世不恭、有點愚蠢天真幼稚的態度來表現作品；後者卻是執著於恆常不變的事實，以冷峻嚴肅的態度來創造作品。但在理論或觀點上，兩者同時都提出了「什麼可以是藝術？」的問題。

三、福雷克薩斯（Fluxus）一詞源自拉丁文動詞"fluere"（流動），它是由出生於立陶宛一九四八年移民美國的藝術家馬休納斯（George Maciunas,1931-78）所創的雜誌名稱。一九六一年，Fluxus首次出現在紐約A/G畫廊的邀請卡上，由於馬休納斯是股東之一，原本計劃該畫廊成為東歐藝術展覽中心，但後來卻發展成年輕前衛藝術家的聚會所（註28）。同年，馬氏於雜誌計劃失敗後，在楊格（La Monte Young, also Thornton Young, b.1935）協助下，把凱吉的學生，如布烈希特（George Brecht）、白南準、以及日裔美人的表演藝術家小野洋子（Yoko Ono, b.1933）等人組成福雷克薩斯團體。這個團體以馬休納斯為領袖；他類似布荷東在超現實主義扮演「教宗」的角色一樣，有權決定誰為成員，並告知成員做些什麼及在何處表演，但成員未必聽從，故流動性很大，多數的人只是短暫的參與。某方面，它像極了巡迴性的社會俱樂部。

　　一九六三年楊格編輯的《機會演出、觀念藝術、及反藝術選集》（*An Anthology of Chance Operations, Concept Art, Anti-Art*）一書出版。書內比較出名的福雷克薩斯藝術家有希金斯、馬克婁、韓森，小野洋子、強生（Ray Johnson, b. 1927）、楊格、莫里斯、富萊恩特等。楊格是加州大學柏克萊分校的音樂博士，深受凱吉的影響，在一九六〇年也有一些「非音樂」聲音的作品。他使用桌、椅、長板凳等在舞台上拖拉敲打的聲音來作樂。也和凱吉一樣，把演奏者與聽眾結合起來，意圖打破兩者之間的藩籬。

　　他的「第五號交響曲」（Composition #5），是放進一隻或多隻蝴蝶在表演場內任其飛舞，並關注於任由它們自如飛行。其飛舞的過程可以一直持續，也可長可短，全憑蝴蝶在什麼時候全部飛出屋外為止。楊格的這種行動，他自己宣稱他的作品應該使他成為第一位觀念藝術家。而葛富雷認為富萊恩特可能是見過楊格作品，受他影響後，也開始製作矛盾的文字作品。（註29）

　　出生於韓國，在日本受教，卻在美國出名的日本藝術家白南準是凱吉的學生。他深受老師及東方思想的影響，並將動感繪畫理論與電視結合，聚成他的音響事件與視覺行動。例如：一九六九年「電視胸部活雕塑」（TV-Bra for Living Sculpture），及由莫耳曼演出的作品「電視音樂會」（**圖19**）。另外，女性藝術家小野洋子，著重於身體的接觸。例如：她要觀眾到舞台上，疊躺在一起，聽最下面一個人的心跳聲；讓兩位參與者背靠背，直到他們的影子合而為一；有一次的表演將她自己坐於舞台上，讓所有的參與者剪掉她身上衣服的一部份，直到她全裸為止。這些表演隱指了她具有隱私和性的意涵。而Shigeko Kubota表演的「陰道繪畫」（Vagina Painting of 1965）更以

非比尋常手法，爭取被壓制的女性權利。她以固定在內褲的畫筆，沾上紅色顏料，然後蹲在地板上，對著畫布作出紅色單色繪畫（月經的象徵）。此舉不但是對抗帕洛克男性式的「行動繪畫」，也彰顯身為女性藝術家的特質。

另外，波依斯（Joseph Beuys,1921-86）被拒絕參與一九六二年在維斯巴登舉行的福雷克薩斯音樂節後，他自己籌劃一九六三年在杜塞道夫的兩個演出行動「給兩個音樂家演奏的曲子」和「西伯利亞交響曲第一章」。他反對類似新達達的音樂節活動方式，作品較具超現實的暗示，並企圖瓦解福雷克薩斯。

福雷克薩斯的行動很像二十世紀初的達達人，其顛覆的狀態難以言盡，但它比達達人更要求觀眾的參與。另就某種程度來看，也與偶發相似，但一般而言它表演的時間較短，也較難以理解，常讓人有摸不著頭緒的混亂現象。因此儘管一九六三年馬休納斯有宣言的字樣（註30），但其他參與者都否認有任何確定的定義。因此，福雷克薩斯除了具有自由主義或無政府主義哲學外，很難被定義或描述特徵。

許多曾經參與該團體的藝術家，因理念的差異而陸續退出活動。楊格在一九六三年因小野洋子等人一些令人倒胃口的表演藝術而離開，莫里斯退出楊格編輯《選集》的行列，並於一九六四年公開宣稱他不認同福雷克薩斯運動。荷蘭籍的藝術家柯克比（Per Kirkby, b.1938）批評說這個運動像一場短促而急驟的暴風雨，像「被寺廟逐出者」，與過去表現出徹底的決裂。從好處看，它具有淨化的功能，但是要像人體嘔吐清胃的現象，吐完就好，不必也不該再被重複。（註31）

事實上，福雷克薩斯運動集合了各路的藝術家，跨越民族性與自我觀點，從任何形式、物質、知識、甚至是政治壓抑中釋放出來。

他們接受凱吉的觀點，認爲每日生活可視爲劇場，在此劇場與每件事都可以共存。而且世上任何一種材料都有價值，也都可以與地球概念結合，任何一個人也都可與藝術活動結合，它提供了「什麼可以是藝術？」的質問，並製造了觀念藝術的氣氛。

六〇年代的藝術，可說是一種「多元擴散」的性質，每種藝術形態都很快的竄興起來，一波接著一波，但似乎很規則化的、很快速的、被下一波消融掉。在一九六六年的一本雜誌上有幅卡通漫畫，便能具體表現這種趨勢（**圖20**）。圖中顯示一位藝術家展示「P藝術」的告示：其邏輯是由POP藝術演進到OP藝術，再展演至P藝術的境地，而P藝術或許指的就是「最低限藝術」（Minimal Art），也稱爲「基本構成」（Primary Structure）藝術。

四、最低限藝術事實上從「藝術的極簡」（Minimality in Art）演進而來。而藝術的極簡發端於本世紀初俄羅斯絕對主義藝術家馬勒維其的「絕對主義構成：白之白」（Suprematist Composition: White on White），其將平面繪畫還原至最單純的幾何造形。再者是史代拉（Frank Stella, b.1936）的「成形畫布」（Shaped Canvas）這類作品以單色幾何形體構成，其造形並與畫形合而爲一（內框與造形一致），並且繪畫頗有厚度，掛在牆上有凸出的效果，類似浮雕（**圖21**）。而最低限藝術可說是從「成形畫布」再進一步轉化成立體的雕塑。

莫里斯（Robert Morris, b.1931）曾參與過福雷克薩斯運動，他同時也是最低限藝術的大將。他說：「單純的形體能造成強烈的構成感，它們的各個部份是如此強烈的結合爲一體，對知覺上的分節，會產生極強的反抗。……造形的簡潔，並不等於感受的單純，因爲許多單位形體並沒有減低它們之間的關係，相反地，有一種秩序來統制它

們」（註32）。在一九六二年他有一場表演藝術，舞台開幕時呈現一塊八英呎長二英呎寬，塗上灰色顏料的木板。三分半鐘後木板倒下（莫里斯應在板子後推之，而後隨板子倒在舞台上，但因排演時受傷，只好以繩拉倒那塊木板），之後的三分半鐘，簾幕也隨之掉落。莫里斯將這塊木板稱爲支柱（Column），於第二年在一間藝廊當成藝術品展出。而雷維特於一九六五年第一次在紐約丹尼爾畫廊展出「木質雕塑」（Minimal Wooden Sculptures），他告訴藝廊指導葛拉漢（Dan Graham, b.1942）展出後可將此木塊燒掉來取暖。這兩位藝術家的行爲，成了「非物質化」的觀念藝術家。其他在紐約較出名的最低限藝術家，有安德烈（Carl André, b.1935）、賈德（Donald Judd, b.1928）、及卡羅（Anthony Caro, b.1924）等人。

安德烈參加一九六六年猶太博物館「基本結構展」中的「槓桿」（Lever）（**圖22**），只見在地板上，一塊接著一塊排成360英呎長的行列。作家兼藝術家包希那評論時，認爲安德烈親自動手排列這件作品，是破除藝術家天才神奇的觀念。賈德同時有兩件「無題」的40×190×40英吋的鍍鋅鐵及鉛作品。一件掛在牆上，鉛板噴成藍色的，另一件鍍鋅鐵未噴色的掛在第一件的前面。包希那認爲這次的展覽的特徵，真正是屬於最低限的展覽。而賈德的兩件作品實在是隱晦難懂。賈德在自己的參展目錄中寫著：「假如某人說他的作品是藝術，那它就是藝術。」包希那認爲這樣的定義是一種現象學式的定義。甚至定義也只是現象而已。再觀看卡羅於一九六五年的「Shaftesbury」（他是1621-1683年間英國有名的政治家），這件比起其它最低限藝術家的作品，造形較複雜與熱情，也較難理解其含意。這些艱澀難懂的作品，重點不在於視覺所看到的，而是另有指涉，或許是文化的意識形態。

　　包希那說那些藝術家們（Carl André, Dan Flavin, Donald Judd, Sol LeWitt, Robert Smithson等人）的共同特點是他們對藝術的態度。藝術從它是人爲的本質來看，是不真實的、結構的、發明的、事先決定的、知識的、使人相信的、客觀的、巧妙設計的、以及沒用的。（…that art…from the root artificial…is unreal, constructed, invented, predetermined, intellectual, make-believe, objective, contrived, useless.）他們的作品是無法言語的，亦即它不能對你說話。但他們作品的顛覆性，指出了所有文藝復興時期的價值也可能終止了。它是反對舒適性美學的經驗，而是一種刺激的藝術。（註33）

　　包希那從上述的作品，冀望藝術也能夠產生像美國科學哲學家及歷史學家考恩（Thomas Kuhn, b.1922）描述的，造成一種「範例式的改變」，由此使所有的一切意義、價值都能急驟變化。這正是他「定義也是現象」的預言。

　　在最低限藝術家中，芭芭拉・羅斯（Barbara Rose）指出賈德與莫里斯的作品最接近維根斯坦學說的例證。賈德曾被藝評家葛拉瑟（Bruce Glaser）質問爲何要避開結構佈局的效果（Compositional effects），他回答說：「佈局效果會帶來整個歐洲傳統有關的結構、價值、及感覺。……歐洲藝術……與理性主義的哲學聯繫在一起。」他認爲歐洲理性主義已失去發現或解釋世界面貌的權威性，今日世界已大不同於從前（傳統）。他曾寫道：「對繪畫及雕塑的厭惡會比現在更無法忍受。它們是限制。不再對繪畫及雕塑感興趣是不再對重複繪製感興趣。」（註34）面對我們每日生活的例行性，及日益增加的消費性物品，及許多已發生的藝術運動或團體所反映的事實，都迫使我們重新思考已消逝的時間、製造的物品、及物品的獨特性價值。賈德放棄了歐洲文化也反對抽象表

現主義，他說：「我的繪畫是以事實爲基礎，只有看得到的是真實的。它的真實性是一個物品……你看到的就是你看到的。」（註35）

　　最低限藝術家的確以最少的材料及顏色、造形來創作藝術品。其作品顯示了平常性，提醒觀賞者區分藝術的物品及生活的物品之間界限爲何。這些作品使觀者想到自己的環境就像物品本身一樣，之後就會想到自己。這代表一種先開始存在於藝術家意念中的經驗，而後像自我反射一樣進入觀者的思維經驗。所以藝術家或藝評家詢問道：「物品有必要經過轉變的過程嗎？」

　　最低限藝術是藝術製作與經驗的一種高度概念化的方式。從一九六六年猶太博物館展出來看，許多評語認爲是理念的視覺展示，其製作是觀念的較美學多些。大多數最低限作品，僅強調物品本身，而不是指涉物（the Signifier），它只是一件東西，既不是一種表現（Expression）也不是一種符號。此外，它可以被視爲一種態度（Attitude），而不是一種風格（註36）。以此演進，連最低限主義使用最少的材料都不必要，只剩留「高度的概念」便成了觀念藝術。這正是美國一些觀念藝術家直接從最低限主義發展而來的緣故。

　　事實上，二十世紀藝術主要的訴求，是藝術應該與日常生活結合，而不是幻想似的虛像，並且認爲創造行爲也不只是藝術家的專屬。在此前提下，藝術物品與日常物品，藝術活動與日常生活事件、藝術家與觀賞者、藝術展演地點（空間）、時間與現實生活中的空間、時間等，其間相互交錯與連繫的探討便發展出多樣化的藝術形態。回顧二十世紀初立體派所發展出來的拼貼技術，已經介紹每日印象及物品，導引出現成物的使用，並公開宣示認識論的問題，以探討代表性和我們如何知道什麼是我們所知的。同時阻撓了觀賞者不像傳統繪畫那樣容

易得到視覺上的愉悅，並把工作室封閉的生活與街頭的生活融合起來。到了杜象「現成物」運用及達達人的藝術活動更接近日常的生活，提出「真實」的質問，達達人與超現實主義者也攻擊展覽會的形式問題，這些都促使觀念藝術家重視藝術被展示和被經驗的問題。

到了五〇年代，新達達不是拿生活物品來挑戰藝術，而是拿那些物品製作成藝術品，他們不再執著於美學的獨特性與稀有性。其他的團體例如：眼鏡蛇、文藝團體、具體群、情境主義；或個人例如：凱吉、羅森柏格、雷恩哈特、封塔那、克萊因、曼佐尼等，都反對傳統繪畫的形式，他們的作品都具有一種自我批判的精神。無論是製作藝術物品，或趨於「非物質化」的藝術品，除了繼續對展覽本身作研究與探討，並尋求「藝術角色」的再界定，而且主張藝術要與每日生活結合。這些創作的意圖與表現，衝擊著六〇年代藝術形態的新發展。

偶發藝術打破了藝術和生活界限，其不受時、空限制，並使觀者成了藝術參與者，並且脫離了畫廊、博物館的束縛。普普藝術使商業興趣提高，反映了民主、消費、平民的特質。而沃霍爾展示的洗衣粉、罐頭盒等，刺激了哲學家丹投的藝術理論。「藝術成為藝術是因為被看成是藝術，以及被放置在藝術脈絡之中。」藝術是要用藝術理論的氣氛及藝術史的知識才能欣賞的。換句話說，沒有藝術理論及哲學，是無法創作與欣賞現在的藝術品。

一九六〇年代直接對觀念藝術發生影響的是福雷克薩斯運動和最低限主義。前者突破民族性與自我觀點，將每日生活視為劇場，而每日事件也都可以是藝術活動。他們認為世界上的任何材料都有價值，任何個人也都可以是藝術家，福雷克薩斯提供了「什麼可以是藝術」的問題。最低限藝術則把藝術物質的使用減到最低，並認為藝術的製

作與經驗是一種高度的概念化，是一種態度。由此再往前進展，便進入了觀念藝術哲學式的思考「什麼是藝術」或「藝術本質」的質問。

可見，觀念藝術的形成，在創作觀點上是受了維根斯坦等人所提出「我們如何知道和如何呈現事物」之哲學命題的影響。再者，也是藝術史自身演進的結果。從達達主義至最低現主義將物質壓到最低，再進一步，便發展到只要觀念而幾近「非物質」的觀念藝術。另一方面，也由於六〇年代美國政治、社會、與經濟處於高度發展及變遷等危機狀態，引起了人們對傳統權威的質疑；當然，也因為隨著科技的發明，圖片、照片、音響、錄影帶、錄音、電視影像、投影、霓虹燈……等，甚至於光線、氣體、液體……等等，在地球上任何的物資，無不是藝術的媒介物。其突破過去媒材的局限，開闊了藝術創作無限可能性，只要有「觀念」，藝術便可以被執行了。

註　釋

註1：Tony Godfrey, *Conceptual Art* (London: Phaidon Press, 1998), p.19.

註2：*Ibid.*, p.24.

註3：杜象1887年出生於法國諾曼地近郊的一個小鎮。1904年（17歲）時開始學畫，並到巴黎和兩位哥哥拜師學習。他在1966年接受利希特訪談「達達、藝術和反藝術」專題時，述說他在1913年從腳踏車輪中獲得的現成物的靈感。但是，他到1916年才開始在鏟子上使用那個概念，並在1917年把噴泉的作品正式展示在大眾眼前。1923年，年僅36歲的杜象因為對藝術商業化不滿，宣告自藝術家行列中退休，以後他主要的生活動態是休閒與下棋。1955年他歸化為美國公民。參見Tina Grant and Joann Cerrito eds., *Modern Arts Criticism*, vol.3 (Detroit & London: Gale Research Inc., 1993), pp.183-5.

註4：*Ibid.*, pp.187-8.另參見漢斯‧利希特著，吳瑪俐譯，《DADA、藝術和反藝術》(台北市：藝術家出版社，1988年)，頁104。

註5：Pierre Cabanne編，張心龍譯，《杜象訪談錄》(台北市：雄獅圖書出版，民75年)，頁24。

註6：Grant and Cerrito eds., *Modern Arts Criticism*, vol.3, pp.204-5.

註7：馬勒維其於1927年在德國以德文發表"The Non-Objective World"論文，詮釋構成主義的理論。他在文中說明黑色及白色的單色繪畫，是要從消除物品以獲得純粹的感覺，那樣可以顯示藝術在空間的主體性。參見Lawrence J. Trudeau & Tina Grant eds., *Modern Arts Criticism*, vol. 4 (Detroit & London: Gale Research Inc., 1994), pp.198-9; also Robert C. Morgan, *Art into Ideas: Essays on Conceptual Art* (Cambridge & New York: Cambridge University Press, 1996), p.5.

註8：Arnoldo Mondadori, *The History of Art* (New York: Gallery Books, 1989), pp.474-6.

註9：張心龍，《都是杜象惹的禍》(台北市：雄獅圖書出版，民79年)，頁26-7。

註10：眼鏡蛇團體於1948年，由一些表現主義的北歐畫家所組成，1951年解散。該團體3次大型展覽分別展於：1948年哥本哈根，1949年阿姆斯特丹，1951於列日(Liége)。See Willemijn Stokvis, *Cobra: An International Movement in Art after the Second World War* (New York: Rizzoli, 1987), pp.14-8.另見Godfrey, *Conceptual Art*, pp.56-7.

註11：*Ibid.*, p.58.

註12：*Ibid.*, p.59.

註13：*Ibid.*, p.67.

註14：Alexandra Munroe, "To Challenge the Mid-Summer Sun: The Gutai Group," in Alexandra Munroe ed., *Japanese Art after 1945: Scream against the Sky* (New York: Harry N. Abrams, 1994), pp.83-98.

註15：William Flaming, *Arts and Ideas*, 7th edition. (Chicago: Holt, Rinehart and Winston, 1986), pp.478-9.

註16：凱吉1912年生於洛杉磯。1951年開始運用易經的思想作曲。"Music of Changes"是其代表作。參見Gilbert Chase, *America's Music: From the Pilgrims to the Present*, rev. 3rd ed. (Urbana & Chicago: University of Illinois Press, 1987), pp.603-6; also see Flaming, *Arts & Ideas*, pp.478-80.

註17：凱吉的資料可參考前註，以及Jurgen Schilling編著，吳瑪俐譯，《行動藝術》(台北市：遠流出版社，1996年)，頁83-89；以及張心龍，〈約翰卡吉的無聲樂章〉，《都是杜象惹的禍》，頁45-53。白南準是韓裔日人。自1958年受凱吉影響後，用錄影的新媒材與禪及現代生活結合，創作作品。例如："Global Grove"(1973), "TV Buddha"(1974)是代表作，爲當代藝術家的知名人物之一。See *Modern Arts Criticism*, vol.4, pp.198-9; also Jean-Louis Ferrier ed., *Art of Our Century: The Chronicle of Western Art, 1900 to the Present* (New York: Prentice Hall, 1988), p.681.

註18：封塔那爲義大利人。1899年出生於阿根廷。1905年隨家人移居義大利的米蘭。父親爲雕塑家。1946年戰後由法國到阿根廷，並在那發表「白色宣言」，提出空間主義的新觀念。次年，他返回米蘭，開始發起並推動空間主義運動。參見Ian Chilvers and Harold Osborne & D. Farr eds., *The Oxford Dictionary of Art* (Oxford: Oxford University Press, 1988), pp.182-3; also Germano Celant, "From the Open Wound to the Resurrented Body Lucio Fontana and Piero Manzoni," in Emily Braun ed., *Italian Art in the 20th Century: Painting and Sculpture 1900-1988* (Munich and London: Prestel-Verlag, 1989), pp.295-99.

註19：*Ibid.*

註20：Ad Reinhardt, "Art as Art," see Charles Harrison & Paul Wood eds., *Art into Theory, 1900-1990: An Anthology of Changing Idea* (Oxford, UK.: Blackwell, 1993), p.806.

註21：H. H. Arnason, *A History of Modern Art*, 3rd ed. (London: Thames and Hudson,1988), pp.480-1; also Mondadori, *The History of Art*, pp.431-8.

註22：*Ibid.*, p.437.

註23：Edward Lucie-Smith, *Movement in Art since 1945*, revised ed. (London: Thames and Hudson, 1984), pp.119-68; also黃才郎等編輯，《西洋美術辭典》(台北市：雄獅圖書出版，1982年)，偶發藝術條目，頁384。

註24：Allan Kaprow, "from Assemblages, Environments and Happenings," in Harrison and Wood eds., *Art into Theory*, pp.703-9.

註25：*Ibid.*

註26：Thomas Crow, *The Rise of the Sixties: American and European Art in the Era of Dissent 1955-1969* (London: Calmann and King Ltd., 1996), pp.52-60.另參見何政廣，《歐美現代美術》，修訂版（台北市：藝術家出版社，民83年），頁160-5。

註27：Godfrey, *Conceptual Art*, pp.96-7.

註28：Jon Hendricks, *Fluxus Codex* (Detroit, Mich.: Gilbert and Lila Silverman Fluxus Collection, 1988), pp.21-9. Fluxus也有中譯為激浪派，見何政廣，《歐美現代美術》，頁201。

註29：La Monte Young ed., *An Anthology of Chance Operations, Concept Art, Anti-Art, etc.* (New York: 1963; 2nd ed., rev., 1970). See Nicolas Slonimsky rev., *Baker's Biographical Dictionary of Musicians*, 8th ed. (New York: Maxwell Macmillan International, 1992), p.2088.

註30：馬休納斯的宣言，譯自Hendricks, *Fluxus Codex*, p.26.

馬修納斯一九六三年的Fluxus宣言

藝　術	Fluxus藝術—娛樂
要證明社會中藝術家的專業的、寄生的、及菁英的地位 他必須證明藝術家的不可缺少性及排他性，他必須證明觀眾對他的信賴； 他必須證明除了藝術家之外沒有人能做藝術。	要證明社會中藝術家的非專業地位，他必須證明藝術家的非必要性及任何人都可以是藝術家， 他必須證明觀眾的自給自足， 他必須證明任何事都可以是藝術及任何人都可以做它。
因此，藝術必須展現複雜的、虛飾的、奧妙的、嚴肅的、知性的、靈感的、技巧的、意義的、戲劇性的。	因此，藝術—娛樂必須是簡單、有趣（逗人發笑）、不矯飾的、關心無意義、不需要技巧或數不清的排演，沒有商品或機構的價值。
它必須展現出像商品般的價值性，以提供藝術家收入。	藝術—娛樂的價值必須是較低的；它無製作的限制，是量產的，全部人都可以獲得，也由全體的人製作。
為提升它的價值（藝術家的收入及倡導者、贊助者的利潤），藝術要製作成稀少，在數量限制下使它只能透過社會菁英及社會機構的管道獲得。	福雷克薩斯藝術—娛樂是後衛的、不要任何矯飾，或是督促參與前衛一人得道的競爭。 它努力追求單一結構的，以及簡單自然的事件遊戲或動作的非戲劇化性質。 它融合了Spikes Jones,雜要、演員臨時添加的動作、小孩的遊戲、以及杜象。

註31：*Ibid.*, p.105.

註32：Alan Axelrod ed., *Minimalism: Art of Circumstance* (New York: Cross River Press, 1988), pp.9-18.

註33：Godfrey, *Conceptual Art*, p.111.

註34：Michael Archer, *Art Since 1960* (London: Thames and Hudson, 1997), pp.49-50.

註35：Godfrey, *Conceptual Art*, p.112.
註36：*Ibid.*, pp.114-5.

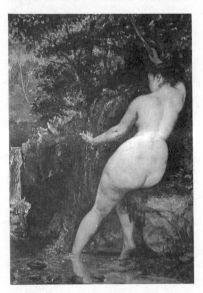

圖3　Gustave Courbet，「泉、裸體浴女的背部」，畫布、油彩，128×97cm，1868，巴黎，羅浮宮博物館。

圖4　Jean Auguste Dominique Ingres，「泉」，畫布、油彩，164×82cm，1856，巴黎，羅浮宮博物館。

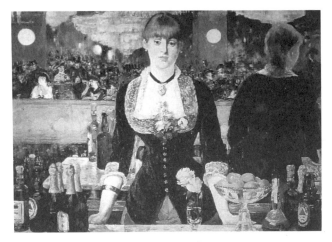

圖5　Edouard Manet，「福里‧白瑞爾酒吧」，畫布、油彩，
　　　96×130cm，1882，倫敦，Courtauld藝術研究中心。

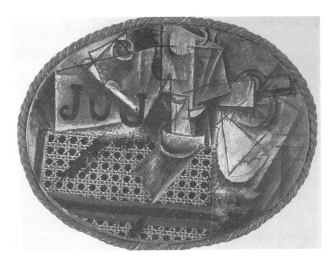

圖6　Pablo Picasso，「靜物與藤椅」，Oil and oilcloth mounte
　　　on canvas in a rope frame，29×37cm，1912，巴黎，畢
　　　卡索博物館。

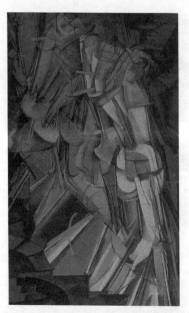

圖7　Marcel Duchamp，「下樓梯的女
　　　人」，畫布、油彩，146×89cm，
　　　1912，費城（Philadelphia），藝術
　　　博物館。

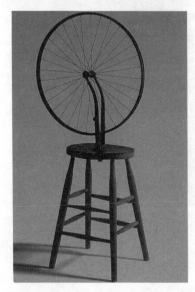

圖8　Marcel Duchamp，「腳踏車輪」，
　　　第一件現成物，1964仿製品，原
　　　作為1913，126.5cm高，私人收藏。

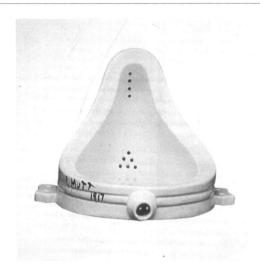

圖9　Marcel Duchamp，「噴泉」，現成物，30cm
　　高，1917，原作已遺失，意大利，米蘭，
　　史瓦茲藝廊。

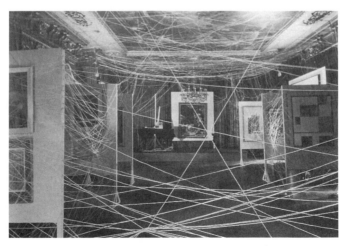

圖10　Marcel Duchamp，「十六哩之繩」，First Papers of Surrealism
　　展，1942，紐約，Whitelaw Reid Mansion藝廊。

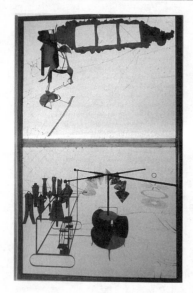

圖11　Marcel　Duchamp，「一位新娘被
　　　她的九個男人剝得精光」（大玻
　　　璃），Oil and lead wire on glass，
　　　277.5×175.6cm，1915-1923，費城，
　　　藝術博物館。

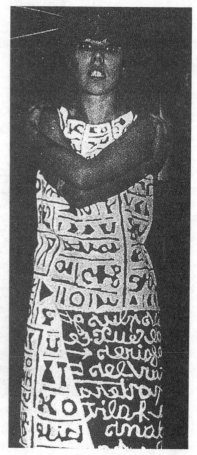

圖12　Michéle　Hachette，「穿有文字
　　　的衣服」，1966。

圖13　Sadamasa Motonoga，「Akira Kamayama's Footprints is also visible」，
　　　原作於1956，重製作於1987威尼斯雙年展。

圖14　Asger Jorn，「堅持前衛」，
　　　畫布、油彩，73 × 60cm，
　　　1962，私人收藏。

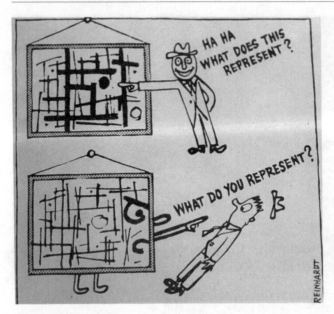

圖15　Ad Reinhardt，「你代表什麼？」1946。

圖16　Yves Klein，「人體測量學
　　　52」，身體藝術，油彩、畫
　　　布，159.5×78.5cm，1960，
　　　路易斯安那州，現代美術
　　　館。

圖17　Richard Hamilton，「是什麼使今日的家庭
　　　變成如此不同、如此的有魅力？」，拼貼，
　　　1956，加州，私人收藏。

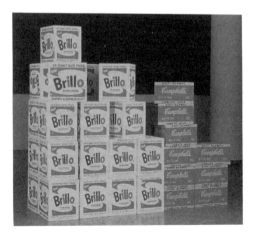

圖18　Andy Warhol，「波麗露肥皂粉和康寶
　　　蕃茄汁盒子」，1964，德國科隆，Ludwig
　　　博物館。

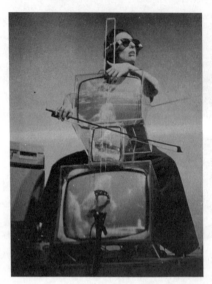

圖19　Nam June Paik,「電
　　　視音樂會」,莫耳曼
　　　女士演出,1963-5。

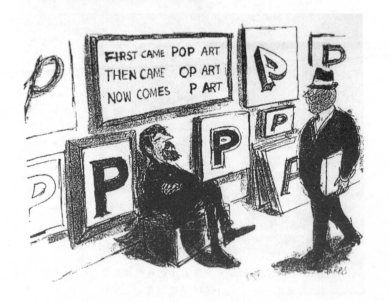

圖20　「P藝術的卡通漫畫」,*Arts Magazine*,1966年7月。

圖21　Frank Stella，「AgbatanaIII」，畫布、油彩，1968，俄亥俄州，
　　　奧柏林‧亞倫紀念藝術館。

圖22　Carl André，「槓桿」，
　　　火 磚， 11.4 × 22.5 ×
　　　883.9，1966，加拿大
　　　Ottawa，國家藝廊。

第四章　發展中形成基本特質

　　以藝術作品的外觀而言，觀念藝術與其它藝術流派最大的不同，在於形式風格的不一致。寫實主義表現的是「好像、非常像」的繪畫寫實能力。印象派以光線爲訴求，野獸派以塊狀原色運用於二度空間的繪畫技巧爲特色，立體派則以空間立體解構重新組合於平面繪畫的表現稱名。這些流派是由一群藝術家在繪畫技巧上，表現共同的與一致的性質。但是，觀念藝術卻是一群藝術家在發展中，表現出不同的形式風格。本章第一節將介紹觀念藝術展的活動概況，以及某些作品特質在發展中呈現的狀況。

　　例如：一九六六年的構圖展，展示的是藝術品的內在意義，外在媒介的物品並不重要。一九六八年的藝展卻出現以自我行爲作爲主題的表演藝術。之後，不同的觀念藝術國際展，可以看出創作的意圖、表現的形式、以及媒材的運用，都有不同的特徵。那也正是七〇年代中期，歐美藝術史學者及藝評家處理當代藝術作品分類時，最棘手的問題。本章及下一章的內容即以探討觀念藝術的發展，及其作品的類型特色爲主。

　　另外，本章第二、三、四節介紹哲學內涵、系列（重複或連續性）的意義，以及文化、經濟或社會的結構主義視界，都是觀念藝術作品所刻意強調，而傳統流派所缺乏的內涵。當然，視覺的符號功能及意

義仍是觀念藝術存在於視覺藝術範圍的重要因素，只是它不同於傳統流派罷了。

第一節　觀念藝術國際藝展簡述

觀念藝術自六○年代產生，發展迄今已近四十年。第一階段及興盛時期大約在一九六六年到一九七二年之間。這段期間在美國、英國、德國及義大利，約有十四場展覽及個人展。第二階段出現於八○年代以後，重要的國際展，曾在德國、美國及法國舉行。迄今尚未再現興盛期。以下依其時間次序，對每次展覽作簡要的概述：

觀念藝術國際藝展簡表（註1）

時　　間	地　　點	展覽名稱
1966年12月 （聖誕節期間）	紐約視覺藝術學院藝廊	包希那策劃「構圖展」
1968年	義大利亞馬非市	造形藝術第三屆展覽
1969年 1月5日~31日	紐約市道恩藝廊	西格勞伯策展之紐約市一月展，或稱作品、畫家、雕塑展
1969年 3月22日~ 4月27日	瑞士伯恩市康瑟雷博物館	館長史季曼策劃「當態度變成形式：作品—觀念—過程—情境—訊息展」
1969年9月	美國奧瑞岡州西雅圖市	利帕策劃557,087展
1969年10月	德國利弗庫森市博物館	Konzeption/Conception
1970年4月	紐約市文化中心	觀念藝術及觀念的觀點展
1970年6月	義大利杜林市	由義大利貧困藝術家佘蘭特策劃觀念藝術、貧困藝術、地景藝術展
1970年7月	紐約現代藝術博物館	資訊展

時　間	地　點	展覽名稱
1970年9月	紐約猶太博物館	軟體展
1972年	德國中部卡塞耳	史季曼策劃文獻V展
1974年	德國科隆市瓦拉夫里查茲	74設計展
1974年	倫敦當代藝術協會	藝術進入社會／社會進入藝術展
1980年	德國杜森朵夫	展望71展
1982年	荷蘭阿姆斯特丹史德克利博物館	60-80年代：態度、觀念、印象展
1982年	美國舊金山觀念藝術博物館	觀念藝術回顧展
1988年	德國柏林	超越時間藝展
1989年	法國巴黎	觀念藝術回顧展
1990年	紐約布魯克林博物館	柯史士策劃不值一提的作品展
1992年	加州大學聖他巴巴拉校區	觀念藝術的知識與面貌展
1995~1996年	洛杉磯當代藝術博物館	1965~1975：藝術物品的再省思
1997年	阿根廷	巴西：新計劃
1999年	紐約現代藝術博物館	博物館像繆司女神
1999年	紐約女王藝術博物館	全球觀念主義：1950s~1980s

一九六六，十二月（聖誕節），紐約視覺藝術學院藝廊，包希那（Mel Bochner）策展，展覽會名為「紙張上的作品構圖及其它可見事物，不必在意看到的是否為藝術」（Working Drawings and Other Visible Things on Paper Not Necessarily Meant To Be Viewed as Art.）。展示的都是雕塑家、畫家、建築師構思作品的簡圖或設計圖。由於觀念已形成，即使為非成

品，也可展示。該展覽常常被稱爲是觀念藝術第一次的特展。

一九六八，義大利亞馬非（Amalfi）市，舉辦造形藝術第三屆展覽。其中義大利的藝術家波義堤（Alighiero E. Boetti, 1940-94）在會場門口扮成叫賣的小販，皮斯托列托（Michelaugelo Pistoletto, b.1933）在舊棺木上覆蓋便宜華麗的纖維布，而英國的隆格（Richand Long, b.1945）則在廣場上與人們握手寒暄。這次參展的藝術家，大多以表演藝術爲主，將自己本身當成活動的作品。

一九六八，德國杜森朵夫（Düsseldorf）市，費雪（Kanrad Fischer）舉辦「期望六八」（Prospect 68）藝術大展。他不滿一九六七年科隆藝術節過於專斷，對新藝術不爲所動，所以只邀請激進作風的藝廊參展，並介紹他們的藝術家。這次展覽的特色，在於各國藝術家的聯誼交流互動，及作品觀摩，討論會的氣氛重於商品的行銷。費雪負擔藝術家的旅費，視他們爲朋友（而非雇用）並歡迎住在他的家裡。他同時要求每位藝術家爲自己的展示設計一份卡片，並將卡片當成展覽的一部份展出。

一九六九，一月五日至三十一日，美國紐約市道恩（The Dwan Gallery）藝廊，西格勞伯（Seth Siegelaub）（註2）籌劃「作品、畫家、雕塑」展，也稱「紐約市一月展」。僅有巴利、胡比勒、柯史士、韋納四人參展，由派波（Adrian Piper）負責接待區，答覆觀者所有的問題。西格勞伯主張「展覽包含了觀念在目錄內的溝通功能，作品的物質展示只有目錄

的附屬物而已。」目錄是一本有八件藝術作品、兩張照片及一份聲明的硬紙夾小冊子。

這次展覽，韋納把大樓內的牆打通，以九十二平方公分（36平方英吋）的空間，展示「一桶漂白水倒在地毯上讓它漂白」作品。柯史士把報紙及雜誌的剪貼裱框展示「藝術是以觀念為觀念」（Art as Idea as Idea series）系列作品。胡比勒的「持續的時間第六號作品」（Duration Piece #6, 1969）。

巴利的作品是「戶外尼龍合成纖維裝置」，在樹與樹之間繫上尼龍繩，然後拍照。照片中只看到房子及花園，繩子無法顯示在照片上。在藝廊內，他創作兩件聲音（聽不到）的作品。一件調頻88兆赫，另一件調頻1600兆赫的廣播。觀眾從牆上掛著的晶體亮光能看到機件運作，卻因為聲音太小，而聽不到。（同年在加州沙漠釋放少量氣體，人們仍然無法觀看到）他似乎提醒觀者，世上有許多事物是真實存在的，但我們聽覺與視覺有其極限，寓意美有失真的可能。

一九六九，三月二十二日至四月二十七日，瑞士伯恩市康瑟雷（Kunothalle）博物館，館長史季曼（Herald Szeemann）舉辦「當態度變成形式：作品─觀念─過程─情境─訊息」（When Attitudes Become Form: Works-Concepts-Processes-Situations-Information）展。所邀請的六十九位藝術家有二十八位來自國外。其展覽目錄首頁，以「生活在腦海中」（Live in your Head）為標題，結合了觀念藝術、地景藝

術、反形式、及貧困藝術等。他認為展覽的成功不在乎分類，而是讓作品自在的展示，並強調物品是次要的，而態度才是展覽的重點。

一九六九，九月，美國奧瑞岡州的西雅圖市，由藝術家露西・利帕策劃展出「557,087」展，展名的數字是西雅圖市的人口總數，六十二位參展藝術家的作品都是有關於該城市的一切。例如：史密斯遜下指令，由利帕製作四百張關於西雅圖地平線景觀的四方形快照，艾康西（Vito Acconci, b.1940）每天從紐約寄一張明信片到會場，利帕用針釘在日曆本上。目錄總共有九十五張藝術家設計的卡片及利帕的序文。

一九六九，十月，德國利弗庫森市（Lever Kusen）的Stadtisches博物館，名為「Konzeption/Conception」。這是第一次以「概念」為名的展覽，而且不論是展覽場地或購買作品，都由機構來支持。這對反機構權威的訴求而言，是種諷刺，也是現實。參加者有史密斯遜、魯斯佳（Ed Ruscha）、韋納、柯史士、包希那、河源溫、雷維特、胡比勒、派波等。

一九七〇，四月，紐約市文化中心，卡杉（Donald Karshan）主辦的「觀念藝術及觀念的觀點展」（Conceptual Art and Conceptual Aspects）。參展者有包希那、哈克（Hans Haacke）、柯史士、紐曼、魯斯佳等人。這一次幾乎是以語文基礎的作品為主。卡杉聲明這是真正的觀念藝術，其藝術的觀念超越了物品或視覺經驗，到達嚴肅的藝術調查領域。它像以哲學般的調查探討觀念「藝術」的本質。

一九七〇，六月，義大利杜林（Turin）市，佘蘭特（Germano Celant）

主辦「觀念藝術、貧困藝術、地景藝術」展。這次展覽顯示，歐洲觀念藝術的意向比紐約展更寬廣得多，而主辦的三種藝術，是相互重疊而非排斥。參展期間，有歐洲人士抗議美國藝術家，主張美國文化應被禁止在歐洲出現，直到美軍撤離越南為止。

一九七〇，七月，紐約現代藝術博物館，舉辦「資訊」（Information）有七十位藝術家展出，參觀者有299,057人。目錄之外還有書目，提供藝術及藝術理論的進修資訊。

一九七〇，九月，紐約猶太（Jewish）博物館，舉辦「軟體展」（Software）。這次展覽的許多計劃，只能透過活動之後的文獻才能被展出。其中最出名的是伯德沙利把自己一九五三年五月至一九六六年三月的作品，進行「火葬計劃」（Cremation Project）。

一九七一，紐約市畫商John Weber在自己的私人藝廊專賣史密斯遜、布罕、哈克、雷維特及其他觀念藝術家的作品。

一九七一，紐約市畫商Leo Castell，展示柯史士、巴利、胡比勒、及韋納的作品。

一九七二，德國中部卡塞耳（Kassel）市，史季曼舉辦「文獻V」（Documenta V）展。展覽目的為「探問現實——今日的意象」（Inquiry into Reality – Today's Imagery）目錄中，「現實」一字被界定為「藝術的及非藝術的所有形象的總和」，藝展全部預算的百分之九十五由德國聯邦政府、赫斯省、及卡塞市政府共同支付。這次展覽被譽為運動的最高點，同時也是觀念藝術的結束。

一九七四，德國科隆市，瓦拉夫里查茲（Wallraf-Richartz）博物館，
　　　　舉辦國際藝術展，命名爲「七四設計展」（Preject 74）。
　　　　哈克的設計遭到非議，轉至保羅曼茲（Paul Maena）的科
　　　　隆（Cologne）藝廊展；而布罕（Daniel Buren）在官方標
　　　　語「藝術保持藝術原狀」（Art remains Art），貼上「藝
　　　　術保持政治原狀」（Art remains Politics）的標示，在開幕
　　　　後被博物館人員用紙張遮蓋。因之，致使雷維特、安德烈
　　　　等人撤回參展作品，以表抗議。由此可知藝術界已有類似
　　　　哈克的藝術政治的傾向。

一九七四，倫敦當代藝術協會（Institute of Contemporary Arts）舉辦
　　　　「藝術進入社會／社會進入藝術」展。以德國藝術家（含
　　　　波依斯）爲主。目錄附有參考書目。其包含了哲學、政治
　　　　學、文化學的理論家阿多諾（註3）、馬克思、盧卡奇、
　　　　馬庫色等人的著作參考目錄，顯示藝術與政治學的關係。

　　　由上述各次的展覽中，不難發覺，自一九七二年後，許多觀念藝
術家，已從探討藝術本質的意圖，延伸至探討社會政治、權威的危機
意識。這與六○年代中期美國正式介入越戰、女性主義抬頭、黑白種
族衝突；而法國一九六八年五月巴黎學生的運動，使法國政治癱瘓將
近一年。這促使觀念藝術或多或少轉換爲政治化而日趨僵硬與教條，
造成它第一階段的衰弱與式微。

　　　觀念藝術第二階段興起於一九八○年代，被稱爲新觀念藝術（Neo-
Conceptual Art）或稱爲後觀念藝術（Post-Conceptual Art）。它一方
面融合當今流行文化，另一方面是觀念藝術反映於物品、背景、及社
會關係定位努力的再出發。藝術家們不再拒斥物質（接受繪畫與雕塑

的傳統形式），在媒介、主題、形式及意圖的探索範圍更加寬廣，並且發展成裝置與公共藝術。事實上它具有矛盾性，但仍有持續的發展性。

自八〇年代以來較著名的國際藝展，依時間次序排列如下：

一九八〇，德國杜森朵夫市，「展望七一」（Prospect 71）展。有七十五位藝術家各展示了影片、錄影帶、幻燈片、投影片或照片的作品。例如阿德（Bas Jan Ader）演出的是兩卷短片（34及14秒長）：第一卷爲「跌倒一」，以藝術家自己在洛杉磯跌落在一間房子的屋頂爲內容；第二卷爲「跌倒二」，則是他在阿姆斯特丹落入運河中的過程。他在目錄中說明：「藝術家的身體正如地心引力作爲自己的主人」。巴利用二十一張幻燈片，展示黑底白字「它是意味深長的」（It is purposeful）、「它是多采多姿的」（It is varied），「它是……的」的文字作品。這次展示的特色，在於新世代的藝術家，較著重於錄影帶及投影科技的運用。

一九八二，荷蘭阿姆斯特丹，史德克利博物館的「六〇至八〇年代：態度、觀念、印象」展。

一九八二，美國舊金山，觀念藝術博物館藝展。

一九八八，德國柏林市，史季曼籌組的「無始無終」（Zeitlos/Timeless）藝展。有最低限及觀念藝術家共三十二位參展。其中觀念藝術家及反物質主義者的態度展亦有法國的布罕、比利時的布魯色斯（Marcel Broodthaers, 1924-76）、美國的雷維特、英國的隆格等人的作品。

一九八九，洛杉磯當代藝術博物館（Museum of Contemporary Art），由Mary Jane Jacob策展「符號的森林」（Forest of Signs），

副標題爲「雷根時代的藝術」（Art in the Age of Reagan）。
這次參展的幾乎是美國新觀念藝術家的作品。例如：昆斯
（Jeff Koons），史坦貝克（Haim Steinbach, b.1944）、Cindy
Sherman（b.1945）、Judith Barry（b.1949）、Barbara Bloom
（b.1951）。

一九八九，法國巴黎，第一次觀念藝術博物館回顧展（the first museum
retrospective of conceptual art）。巴黎回顧展除了作品展示
之外，還有法國藝評家布希羅的評論。由於布氏批判觀念
藝術是受杜象影響的紐約現象，批判觀念藝術是另種形式
主義。美國觀念藝術家柯史士及西格勞伯在當時及後來，
都反擊其論點，指斥他扭曲事實，是反杜象偏執狂。一九
九六年洛杉磯展將他們的論文收錄於目錄之中。

一九九〇，紐約布魯克林（The Brooklyn Museum）博物館，柯史士
受邀擔任策展人。他將博物館內的儲藏室中，挑出一百件
從未被展示過的作品作爲主題展，以「不值一提的作品展」
（The play of the unmentionable）（**圖66**），以表現其觀念
的意圖。

一九九二，加州大學聖他巴巴拉校區藝廊「觀念藝術的知識與面貌」
展，是以藝術教育的方式策劃展出。

一九九五年，十月十五日，至一九九六年，二月四日，洛杉磯當代藝
術博物館展覽「一九六五至一九七五年：藝術物品的再省
思」。由Ann Goldstein and Anne Rorimer合作策展。邀請
美國、加拿大、及歐洲五十五位觀念藝術家展出二百件作
品。展覽會場另有一份三百三十五頁的目錄，目錄內有序

文，利帕、哈克、莫里斯、布罕……等人的信或短文，以及法國藝評家Benjamin Buchloh和美國的柯史士、西格勞伯在一九八九至九一年間在巴黎藝展與雜誌的辯論文章。序文中，策展者說明不用觀念藝術展的名稱，而用藝術物品再省思，是企圖直接面對藝術品的方式，以獲得藝術的客觀性。

一九九七年，十一月間，阿根廷首都布宜諾斯艾利斯（Buenos Aires）的Ruth Benzacar展出巴西六位年輕觀念藝術家的觀念藝術作品。巴西的觀念藝術始於六〇年代Helio Oiticica（1937-80）、Lygia Clark（1920-88）、Cildo Meireles等人倡導。現在展出的是Mauricio Ruiz、Ernesto Neto、Mariannita Luzzati等巴西第二代觀念藝術家的作品。

一九九九年，四至六月間，紐約現代藝術博物館（Museum of Modern Art）展出「博物館像繆司女神」（Museum as Muse: Artists Reflect）。隱喻博物館類似希臘繆司女神的權威一般，決定作品能否展示以及如何被展示的權威性。但是觀念藝術家對於展出的場域和脈絡有他們的意見。這次展覽就是觀念藝術家對於這種權威的看法，與如何透過作品反映其觀點的藝術展。

一九九九年，五月，紐約女王藝術博物館（The Queens Museum of Modern Art）展出「全球觀念主義：一九五〇至八〇年代之間的起源點」（Global Conceptualism: Points of Origin, 1950s-1980s）。Jane Farrer策劃，邀請日本、非洲、東歐、西歐、北美、及拉丁美一百三十五位觀念藝術家，展出二

百四十件作品。策展者認爲觀念藝術在藝術史中已經成爲一種運動，並且也是全球性的藝術運動。

觀念藝術除了上述的重要國際藝展外，在美國、英國、德國、法國、義大利、甚至東歐及亞洲各國的私人藝廊，也有個人展及聯展。綜觀這些大大小小，團體或個人展，有些是觀念藝術，有些看起來像觀念藝術的事物；同時也有不同的宣言，其中以雷維特在一九六七年提出三十五點內容的觀念藝術宣言最有名。（註4）

在沒有一定形式與風格的發展下，要適切地認識觀念藝術實屬不易。本章採用美國羅徹斯特理工學院藝術理論及藝術史教授摩根（Robert C. Morgan）的分類，以哲學的、系列的、及結構的三種途徑，說明觀念藝術創作的方法及作品類型。第五章，則將以多元擴散的觀點，介紹其它的分類及作品。

第二節　哲學性的方法

觀念藝術史無前例、並與新潮運動最大的不同，在於強調作品重要的不在物品相關的物體，而在於作品背後的觀念。有相當比例的作品，是以哲學思考的命題爲主要內容。重要的主題有：第一、藝術的本質爲何？這是哲學本體論，以研究它是什麼（例如：宇宙是什麼？存有是什麼？等命題）爲主要的內容。第二、我們看到的作品是否能告訴我們它代表藝術？這是知識論的內容，以探討人類知識的內容是否爲真，以及我們是否真正知道它。第三、人生哲學的命題。生與死的問題，「我爲什麼要在這裡」等問題的質疑與反省。

觀念藝術家們在這類作品的表現，是以呈現上述命題及其內容爲

主，而不是作品在色彩、造形上像什麼，或企圖表現什麼的訴求。

　　柯史士（Joseph Kosuth, b.1945）受到奧地利籍二十世紀最偉大的哲學家維根斯坦（Ludwig Josef Johann Wittgenstein, 1889-1951）與美國藝術家雷恩哈特等人的影響，認為藝術與邏輯、數學的共通點在於：藝術是一種類似文字同義字的「重言」（tautologies），認為藝術觀念（或作品）與藝術是同義字，而且可以作為藝術來欣賞，而不需要藝術脈絡以外的證實。這段話還可以這麼說：一件藝術作品是一種「重言」，是藝術家意圖（intention）的一種呈現。換言之，一件特定的藝術作品是藝術，便是藝術的一個定義。這也類似賈德（Donald Judd, b.1928）的意思，當他說：「如果有人稱它為藝術，它就是藝術。」（註5）

　　摩根在一九九六年出版的《藝術進入觀念》（*Art into Ideas*）一書，談到觀念藝術方法論（結構、系統與哲學）中哲學的方法開頭便說：觀念藝術顯示用不同源頭的方法以探討藝術的本質。誠如哲學家高賽特（Ortega y Gasset）說過，傳統上藝術和哲學總是平行發展的。但這兩個學科在六○年代開始時已合而為一了。法國藝術家維涅特（Bernet Venet）在一九六六至六七年間有件作品「五年」（Five Years）選擇一些理念、概念及材料作為研究哲學認識論的形式。他在一九七六年的一份聲明中，確信「要完全理解藝術就必須知道他的創作過程；不能僅靠描述，必須在邏輯上瞭解其發展及必然，再發現其結構。」他又說理論是藝術創作的先決條件，此「不是時序上在前，而是指在藝術本質之中的先決條件」（註6）。

　　事實上這種創作觀點，深受維根斯坦、班傑明（Walter Benjamin, 1892-1940）、巴斯（Karl Barth, 1886-1968）、傅科（Michel Foucault,

1926-84）等思想家提出「我們如何感知和如何呈現事物」問題的影響。

　　例如：柯史士（Joseph Kosuth, b.1945）的作品系列「藝術是以理念為理念」（Art is idea as idea）。他將字典中「藝術、觀念、意義、無」等字的定義，直接影印下來，並且以黑底白字呈現。另外，一九六五年他二十歲時展出的觀念藝術作品「一張和三張椅子」（One and Three Chairs）（**圖23**）。其「真正的」作品只是其中的概念：「椅子是什麼?我們如何展示一張椅子？」這個概念引導我們思考其延伸的問題：「藝術是什麼？展示的又是什麼？」其「一張椅子是以一張椅子為椅子」（A chair is a chair as a chair），它的同義思考邏輯正反映雷恩哈特所說的「藝術是以藝術為藝術」（Art is art as art）。作品由一張木製椅子、一大張實物般大小的黑白攝影椅子照片、以及一張直接由英文字典中影印椅子定義的內容所組成。其意義表達實物、圖像照片、與概念三者之間的連繫。同時觀賞者思考：圖像與文字能否傳達我們對實物的認知？我們滿意這種訊息嗎？當我們離開展覽場地之後，腦海中是否只剩下像照片圖像一樣的抽象概念？事實上，我們視覺所看到的三個要素（照片、椅子與定義）不過是這個概念的輔助物。因為椅子是普通的日常用品，定義是從字典影印下來的，照片根本不是柯史士自己拍攝的。重要的是藝術家的觀念與意圖，而物品本身是無足輕重了（註7）。

　　迪比斯和魯森貝克在一九六九年八月拍攝了四張照片。作品的標題為「一頓英國式早餐被藝術家迪比斯和魯森貝克轉化成為折斷一根真實不銹鋼條的能量」（The energy of a real English breakfast transformed into breaking a real steel bar by the artists Dibbets and

Ruthenbeck）。第一張照片是迪比斯（Jan Dibbets, b.1941，荷蘭人）和魯森貝克（Reiner Ruthenbeck, b.1937，德國人）兩人在倫敦一起吃早餐的情形。第二、三張照片是兩人站在倫敦當代藝術學院校園各自折彎一條鋼條，第四張則是兩人站在一起展示折斷鋼條的成果（圖24）。

　　他們表演的目的是什麼？有點像福雷克薩斯的捉弄嗎？似乎有更嚴肅的意義要探討。How do we know what we know，或者延伸其意：你看到的是你看到的嗎？我們是否對標題中的「真實、轉換、藝術家」等字起疑？而且對四張照片所要顯示的內容及印象（text and image）懷疑。這猶如我們現實生活中，常被報章或電視廣告的視覺畫面所控制及影響。不可否認的視覺會影響我們認知的內容及印象的關係，也是高度被控制及控制的關係。觀者看了這四張照片後相信嗎？不銹鋼條真被折彎了？而且是由一頓英國式的早餐所轉化成的能量所致？藝術家在此的角色意義為何？是表演者？哲學家？或者仍是藝術家。

　　另外，在同年九月，史密斯遜（Robert Smithson, 1938-73）於英格蘭的波特島（Portland Isle）上，製作一件「鏡子移位」（Mirror Displacement）的地景藝術。他在一塊荒廢的石礫地上，逐漸擺置七面鏡子，每當放置一面鏡子時便拍下一張照片，陸續的每加一面鏡子便照一張的方式，共拍了七張黑白照片。他在德國道森朵夫畫廊展示的，便是這七張照片，再加地圖而後合印成為一件作品，並命名為「期望六九」（Prospect 69），他以此表達物質與反射的意圖（圖25）。

　　他真正的意向（intention）是在提醒觀者：鏡子就像人類的心靈（或意識），它是否能真實的反射出外在的實物？意識上的認知與事實之間，是否會發生異化與移位的問題？我們知道的是我們所知道的

嗎？再者，他加一面鏡子，便拍一張照片，這企圖說明人類意識的認知，受到位置（角度）的影響。一件事，從那個角度切入，其觀點就有不同；而且每面鏡子裡的反射物，只是事實的一部份，不能是事實的總和。

他真正感興趣的在於位置地基與非位置的觀念。位置是真實的地方，而非位置便是它的代表。這受維根斯坦《論說》（*Tractatus*）裡〈邏輯空間裡的事實〉理論影響（註8）。一塊岩石被放置在藝術空間展示，它就是非位置，是一個代表而已。他似乎隱喻人類對世界真實的認知，是受意識作用的影響及限制。他從一面鏡子逐漸增加到了七面鏡子，也顯示他對時間流動及過程變化的關切。

「鏡子」給人們的意象，是否為真實的反射，還是人們個別的經驗想像？在第三章第一節裡，曾經舉過馬內的「福里、白瑞爾酒吧」（圖5），我們能得知那位帶著憂傷茫然眼神的女侍者面前是一片喧鬧、歡快的夜總會景象，及她面對著一位似乎正在進行色情交易的男客，正是從她背後的一面大鏡子所反射出來的一切。

無獨有偶與此呼應的是加拿大的攝影師與觀念藝術家沃爾（Jeff Wall, b.1946）一九七九年的作品「為女士拍照」（Picture for Woman）（圖26）。作品是一張攝影的照片，從照片中我們看到一面大鏡子，一樣的有位年青的女士，以嚴肅的神情正凝視著前方，也許是注視著相機鏡頭。在她的面前，我們觀賞者是透過攝影機取的場景（自鏡中反映）而認知的——沃爾在他的工作室裡，也正凝視那位被拍照的女子（他的凝視充分表現了控制的權威）。

這張作品放大和現場一樣大，乍看之下，我們觀者是從鏡子的反射而看到現場所有的一切。但事實上，那位女子、我們觀者、甚至

沃爾自己……我們視覺看到的,沃爾說:「整個來說,我的基本目標是在觀賞者心中或甚至下意識創造出一種辨識的危機。」都受沃爾的照相機鏡頭所掌控。

無論是柯史士的「一張與三張椅子」、「一頓英國式早餐被藝術家迪比斯和魯森貝克轉化成為折斷一根真實不銹鋼條的能量」、或史密斯遜的「鏡子移位」、及沃爾的「為女人照相」,其所表現的物質都無關重點,關鍵在於作品背後的觀念。他們五位藝術家透過不同的主題、內容與媒材,卻提出對「藝術本質是什麼」的質疑,並且也探討了「認識論」的問題。今天人類活存的時空,無不受「媒介」所傳達的「資訊」而認知世界。一方面,拜資訊發達之賜,可以從許多媒體獲得世界的新知,但更真實的是,我們心靈活動與意識認知卻深受資訊傳達的方式,作用與內容所箝制與主宰。所以,「如何認識我們所知道的」(How do we know what we know),成為藝術家最關切的命題。

這種態度像科學家之於科學,哲學家之於哲學。觀念藝術家創作的觀點則等同於尋求藝術本質的問題。他們有意摒棄「形式」、「美學」、「物體」(Object)等相關事物,他們強調將藝術歸還給藝術家;藝術與畫商、藝廊、博物館、藝評家、藝術史學家們……都毫不相干,藝術只是藝術它自己。

第三節　系列性的方法

有些觀念藝術作品,是以重複製作同一或類似作品為主題,或是以連續發生之先後順序的系列連貫為內容。在這個意義上,觀念藝術

可以說是傳統藝術的反動，以否定形式主義（註9），甚至反對原創的獨特性，而以系列性方法（Serial Method）。或稱系統性方法（Systemic Method）來進行創作。包希那曾說過：「連續或系統式的思考，在美學思維中，一般人認為是反美學的」（註10）。「對傳統的藝術家而言，所謂傑作指的是單一的繪畫或雕塑為代表，其它相關或系列的作品就被壓抑；但在系列式過程概念（the concept underlying the series or the process）裏，整個系列作品比最好的那件物品還具有震憾的效果。」寇普蘭斯（John Coplans）在一九六八年曾評論說：「對連續的意象而言，最好單一絕妙之作的概念是被放棄的。」（With serial imagery the masterpiece concept is abandoned.）（註11）

　　舉例：德國藝術家羅爾（Peter Rochr），他曾修習禪道。在一九六二年後開始製作系列的作品，最早時是在計算機上，以相同數字一直打……直到整卷紙用光為止。一九六五年，他也曾把影片剪輯縮短成一直重現的影片。在同一年，他製作了「無題，FO-29」（Untitled, FO-29）（圖27）。一個女人刷眼睫毛的局部容貌重複出現，這種表現顯得空洞單調，有些無聊膚淺，但它回應了杜象對沃霍爾的評語：「當某人把五十罐康寶湯罐放在畫布上時，就不是網膜視象吸引我們了。引起我們興趣的是把五十罐康寶湯罐轉移到畫布上的那個概念。」（註12）再思考沃霍爾的瑪麗蓮夢露照片重複五十次，那是空洞單調？還是經由一再的重複，把意義強化了、內涵豐富了？誠如徐志摩所說：「數量多便是美」？一片花海比一朵花來得令人震憾，一望無際的草坪比一株小草更讓人覺得「綠」意盎然。

　　有些藝術家，把系列作品轉到最基本的計算行動。波蘭畫家歐帕卡（Roman Opalka, b.1931），他從一九六五年起，只做一件事，在

灰色畫布上用白色顏料，由一依數目字寫到無限大（**圖28**）。同時，也用錄音機錄下當時唸的（邊寫邊唸）數字。爲堅持初衷的想法，歷數十年來，其過程與工作方式都幾乎不改變。（在一九九八年初已寫到四百萬的數字），爲讓時間留下遺跡，他每天爲自己照一張相。

日本的藝術家河源溫（On Kawara, b.1933）從畫一個簡單的文字、符號、及在畫面上表列撒哈拉沙漠中某一地點的經、緯度的繪畫，到一九六六年一月四日起他開始著名的「日期繪畫」（Date Paintings）。日期繪畫是在單色背景上寫上日期。他規定自己每天要完成三幅作品，若在當天子夜十二點前未完成的，便得銷毀重做。這些作品被裝在盒子裏，每盒還附上當天一頁地方版的報紙（**圖29**）來出售。他從不出現在自己的展覽會場，不拍照、不接受訪問，刻意避開公眾群體。一九六九年起他定期拍電報給所有的朋友，告之「我還活著」的訊息，他也製作「百年日曆」（One-hundred year calendar）。

一九七一年出版了十冊書籍，內容是依序過去一百萬年的數目字。他的筆記本同時也記錄了每天所碰到（I Met）每個人的名字；所讀過（I Read）一些報紙的剪貼；所走過（I Went）則表列了各城市的地圖，在上面標示他所走過的街道。他還每天寄出明信片，告知他早晨起床的時間。

河源溫與羅爾似乎有著相同的氣質，他們關注到時間的流逝，並意圖將時間轉化成視覺藝術。再者，是一種生命深層的哲思。當聖哲孔子站在川水之上而喟歎說：「逝者如斯，不舍晝夜」，他想提醒我們歲月的無情啊！無論你做或不做，抉擇或猶豫不決（To be or Not to be），時間都不會爲我們駐足！當然他們的作品或許也暗示，做過的、經歷過的，都會留下遺跡；而且日積月累、日益精進，就會累積龐大

的數字。雖然日子平庸,道在其中矣!所謂日復一日、滴水穿石。

　　運用系列性創作的人,最富盛名的莫過於雷維特。他也是最早之一為觀念藝術下定義的人。在一九六七年於《藝術論壇》(*Art Forum*)發表的論文〈觀念藝術短文〉(Paragraphs on Conceptual Art)說:「在觀念藝術,理念或觀念是作品最重要的容貌。當一位藝術家使用藝術的一個觀念形式,它的意思是所有的計畫及決定在動手前已完全設定了,執行只是機械式的事務。觀念成為製作藝術的機器」(註13)。他稍早也曾說過:「連續性畫家不想製造一個美麗或神祕的物品,他們的功能只是本份地作畫,就像一位法院的書記官把前述物件的結果整理妥當就好了」(註14)。

　　一九六八年起,雷維特開始在牆上畫線條,但不是由他親手繪製,而是他下達指令,由專業畫工去實行。他曾為不同畫廊牆上設計三套指令:

　　第一套是在一個寬六呎高六呎的正方形裡,隨意畫五百條黑色的垂直線、五百條黃色水平線、五百條從左到右的藍色對角線、以及五百條從右到左的紅角線(1970)。第二套是一個人在一百二十平方英吋牆面隨意畫一萬條直線,以一天畫一千條,十天完成(1971)。第三套是隨意畫──不短、也不直,但要相互變化,畫時可自左至右或由上而下,要有四種顏色(黃、黑、紅、藍)要在整個牆面展現最飽和的密度並均衡散開來(1971)(圖2)。

　　這樣的作品有何意義,對雷維特而言,經由製圖畫工去實行,是製圖員與牆壁進行一場對話。繪線人員會感覺無聊,而後在繪線的過程中,逐漸難耐、身體疲憊,但也或許會尋找心理的平靜,牆上的線條正是這種過程的殘留物。而且每一條線都與其它任何一條線同等

重要。這件作品對觀者而言或者就只是線條，不具任何意義；但事實上它的美便在於連續性，單純簡樸的有序不紊中產生的。

雷維特感興趣的在於概念及實現的過程，他認爲畫線及計算便是最有趣的作品。另外，他拒絕邏輯：「觀念藝術不必需要是邏輯的……觀念不需要複雜。大部份被視爲成功的觀念是超乎意外地簡單。……觀念是透過直覺發現的。」（註15）他甚至於說：「我並不把觀念主義當作一種運動來介入，我較感興趣的是運用抽象或幾何的形式去創造別種理念，但不因此而掉入哲學的僵固領域中。」他也曾經將有些作品的長線變成短線，便是有意譏諷那些強調文字與長篇大論的藝術家。但無論如何，雷維特的作品仍是典型的觀念藝術作品，而且是早期觀念藝術家的巨匠之一，其聲譽與柯史士、巴利、胡比勒、史密斯遜等人相媲美，毫不遜色。

系列性作品，有些人認爲一再復現會使意義與重要性變得空洞而單調，這或許也是工業時代機械大量生產的一種反射現象。但另一方面說，也是一種意義的強調與感覺的震憾（贋品就是更多！）。其更深層的意圖，是否定形式主義單一獨特原創的特質。而系列性的重複也正映射出我們日復一日、年復一年的生命實況。在週而復始單調的生涯中，每日都幾乎相像，並且每一日也都和其它任何一日一樣重要。生命有否意義全在自己的觀點與警悟。

第四節　結構性的方法

維根斯坦相信脈絡及其使用對於決定意義是重要的（註16），觀念藝術家也特別重視脈絡（Context）的意義。摩根對結構主義方法之

論述，頗有獨到之處。他認為伯恩漢（Jack Burnham）是第一位以結構主義典範分析觀念藝術的美國藝評家（註17）。一九七二年伯恩漢在《藝術的結構》（*The Structure of Art*）一書中，使用李維史脫斯（Claude Lévi-Strauss, b.1908）人類學與文化學的理論，來解釋結構性主義的詮釋觀念理論。結構性功能像一面鏡子，反映出使用它社會的價值和目標一樣，可以有事實預言的效果。這是一種相對主義的方法，寬廣了藝術的定義。所以，事實上他否認了雷恩哈特以藝術的普遍性或絕對性來描述藝術。藝術因不同的時代、空間、社會背景、文化意識⋯⋯等的結構性，而決定其意義與功能。

伯恩漢說：「藝術中的理想對於藝術在觀念上的完成，是本質上不可少的要素。在此，藝術被認為具有文化意涵及不可忽視的重要性。事實上，藝術的概念是被『文化意識』所界定的，藝術的狀況是可以經由它所使用的語文來獲得。藝術的結構從未能達到藝術的理想，不論是美的理想、自然的真，或是一些意識形態上的原則。

說得更恰當一點，藝術在觀念上可以把無法得到的併入藝術本身的製造和秩序之中。」（註18）

摩根從伯恩漢的觀點，認為觀念藝術中的結構主義法是把「指涉物—物品」（the signified-object）消失，讓「指涉者—觀念」（signifier-idea）產生功能，簡言之，它以觀念為藝術作為先決條件的方法。指涉者（觀念）可能存在於一個文件形式之中，也許是一個印刷的陳述，一張地圖、一張照片、一張新聞剪報⋯⋯等等。從文件本身成為指涉物（物質）的證據。而那個指涉物的證據正是伯恩漢所提到的「無法得到」。因此，例如：韋納的陳述其狀態上，物質是空無的，卻能夠具有藝術指涉者（觀念）的功能。爾後韋納也和布罕（Daniel Buren, b.1938）、

哈克（Hans Haacke, b.1936）一樣，憑藉著脈絡的關係以說服觀賞者相信指涉者（觀念）有定向性，並真實運作，絕不是無意義的或暫時的屬於真空狀態。第一代的觀念藝術家表現其意義的方式，確實是透過指涉者和脈絡關係的運用來表現的。（註19）

例如：紐約的藝術商西格勞伯（Seth Siegelaub）提出的「基礎資訊」理論。他於一九六九年一月五日～三十一日策劃「紐約一月展」，並成為巴利、柯史士、韋納及胡比勒等四人作品的代理人，以及把書或目錄製成另一種藝術形式。西格勞伯一直持續一種態度，把他的出版品不只是當成作品像是存在頁面之外的指涉者，事實上出版品也是作品的基本外貌。無論如何，目錄在某個層次來說，仍具有證明文件的功能。另外，文件成為物質化記號後，也能保持像作品本身一樣的自身的意義。它們所指涉的對象也能像指涉者一樣成為另一個觀念。

在一九七七年柯史士曾經解說過，他開始把語文當成藝術的形式是因為他意識到藝術的傳統文字已崩解，並進入最近資本主義的現代主義文化，較大及快速組織化的意義體系之中（註20）。他和韋納一樣都已注意到語文能表達什麼意思，以及在它被閱讀時，要如何在上下脈絡中找到依靠的限制。比如柯史士於一九七八年至七九年間，在不同的國家製作了一系列的廣告告示板，命名為「內容／脈絡」（Text/Context）（參見下頁框內文字）（**圖30**）（註21）。他試圖藉由系列的告示板展示其意義是如何由告示板的張貼處與所在地的不同而被轉變的。假若有人僅視它為廣告形式，那麼它就清楚地顯示訊息的表現是處於一種非常特殊的上下文脈絡中相互依存的狀態。

韋納在一九七九年訪談時評論說「語文允許一個完全物質主義者的閱讀」（註22）。他認為他並非把個人對事物的解釋加到作品上，

而是在一種純粹藝術脈絡中強調他的知覺及對物質的探索。這種知覺和探索的單純性顯示了一個柏拉圖理式的世界觀，在這個觀點之下，指涉者是在一種永續相等物的狀態下運作；它總是在追求意義，而這個意義是經由世界性的意涵來獲得。

　　韋納和柯史士都傾向使用語文作為藝術的符號，而這符號暗示著寓意的閱讀效果是可能發生的。韋納說：「一件藝術作品內的記號應該在這兩個層次間運作（除了是自身符號外，還有寓意）」（註23）。這提示了結構主義的藝術方式是關於藝術品集合意義的過程，意義在藝術中成了重要的內涵，而且是一種意味深長的間接形式。

柯史士，「內容／脈絡」（Text/Context）
1978年11月18日至12月7日裝置於加拿大多倫多市
卡門雷孟娜藝廊

在你眼前的是什麼？你會說它是一篇內容，是櫥窗上的一些字。就在這時候，內容已經比它原先所載的、所意指的要多了一些。即使這個內容只想表達它自己，仍然因為它被裝置在這，及獲得你的注意，而超越了內容的原意。這個內容喜歡自我欣賞，但是要做到這點它必須看看更大的社會、文化、及政治空間；它只是大空間之內的一部份。不論你看的是這份內容或超越其它，已經是一種論述連接了它（如同一個符號、櫥窗、作品）與你。由於寫／讀的同樣行動產生及再產生了真實世界，也使內容／藝廊成為真實世界的一部份。在建造的過程之中，這（寫／讀，內容／藝廊）也包含了你，是一個時段。因為你看這個（講述）你必須看到這個（內容／藝廊）之外的其它；因為你要看這個（內容／藝廊）你必須透過這個（講述）來看。

　　一生從事於結構創作的只屬布罕一人。他在一九九一年接受訪問時表示從一九六五年起開始製作垂直條紋8.7公分寬（不超過0.03公分誤差），以白色及其它顏色直條，間隔寬度亦同（**圖31**）；持續使用

這種形式迄今仍未見改變。他並且強調說開始使用這種方式，絕未想到要用這麼久，也未預見能用到一些計畫之中。然而歷經了三十多年，仍然一直有新的經驗及理由直續再做下去。起先這麼做完全是偶然地注意到這種材料的特質。更進一步，要證明可同時使用繪好的現成物，應用到繪製的過程中，並且知道如何去做。結果，作品不斷發展，垂直條紋的棉織品可以與其它材料以同樣形式結合在一起。它可以把印染或絲製品壓在紙上，然後壓在玻璃紙上，再貼上塑膠，再繪製於玻璃上，然後木片、鋼材⋯⋯。特別的是選用直條是要避免觀賞者的不便（人是直立行走的動物），而長度則可依情況調整（註24）。

值得一提的是，於一九六七年一月三日在巴黎the salon de la Jeune Peintrue Musee d'Art Moderne，布罕與托霍尼（Niele Toroni, b.1937）、莫塞特（Oliver Mosset, b.1944）、帕門提爾（Michel Parmentier）四人聯展。他們以匿名方式，改用簡單的圖形在畫布上展示個別的標誌。布罕使用垂直的紅色及白色攸紋；托霍尼用五十號刷子在白底畫布上每三十公分畫一格藍色四方形；莫塞特在空白的畫布中畫單一的黑色圓圈；帕門提爾在白底畫布上灰色的棋條。有趣的是，他們四人聯展只展出一天。隔天在展覽會場的牆面上只寫一行字：「它們不再展現」（法文：NÉEXPOSENT PAS）。另外他們在展覽上，聯合發表聲明，表達對傳統繪畫的唾棄：

> 因為繪畫是一場賭局，
>
> 因為繪畫是應用（意識的或其它）設計的規則，
>
> 因為繪畫是運動的凍結，
>
> 因為繪畫是物品的代表（或詮釋或指定用途或辯論或展示），

因為繪畫是是印象的跳板，

因為繪畫是精神的舉例說明，

因為繪畫是辯護，

因為繪畫是為一個目的而服務，

因為繪畫是把美的價值送給花朵、女人、情慾、每日環

　境、藝術、達達、心理分析及越戰，

我們不是畫家。（註25）

在同年的六月，他們四人在巴黎Musée des Arts Décoratibs的演講廳上，懸掛他們的作品（**圖32**）。一小時之後，沒有任何演出者出現，而後他們傳給迷惑的觀眾一頁說明書「明顯的這只是要你們觀看四人作品的活動而已。」杜象也在這場活動裡。而葛富雷引用美國藝術家史特拉（Frank Stella, b.1936）的名言「你看到的是你看到的」（What you see is what you see）。其邏輯是：繪畫缺乏任何神祕的訊息或美的刺激，它們只是那樣。但很特別的是，把它們放在所屬的地方，它們的注意力會引到所屬的脈絡（註26）。

他們四人合作不到一年就分手了。但是布罕、托霍尼、與莫塞特在一九六八年仍堅持畫同樣的畫，到一九六九年只有布罕與托霍尼依舊如此，一九七〇年之後僅剩布罕仍持續著。有人曾指責布罕都做同樣的事，有何意義。他認為刷子所繪的記號既是一直相同，但也總是不同。因為它們在不同的脈絡製作，在不同的地方，也在不同時間，當然會具有不同的意義。他於一九七〇年在《國際工作室》（*Studio International*）發表〈當心〉（Beware）一文，論及場地時強調地點本身被看成像一個新空間被用來啓發或解釋道理，並且設計本身（內部結構）與場地（外部結構）應是融合爲一。

　　布罕在一九九一年訪問時被問到：脈絡的意義有多重要？作品會
變成場地的附屬品嗎？作品的視覺效果及訊息被脈絡決定嗎？他回答
說：作品經常是從屬於場地及它所屬的脈絡，而它的訊息也完全被當
時視覺論述時的利益所扭曲。在此，場地與脈絡可作廣義的解釋（包
括建築、文化、以及許多作品的累積等等）（註27）。

　　很明顯的結構性的方法，是否定藝術的普遍性與純然性。作品皆
因脈絡而決定其意義、視覺效果及所要傳達的訊息。事實上觀念藝術
之異於其它形式藝術，在於強調「脈絡」（Context），其特意將指涉
物（物品）消失，而張顯其指涉者（觀念）；此也正是觀念藝術作品
非物質化（dematerialization）的特性。西格勞伯在一次訪談中回顧說：
非物質化的背後是一種不信任物品的態度。物品曾被視為藝品一種必
需的完成事物，最後以此向物質的存在和市場價值。再者，也企圖避
免藝術製品商業化。並經由越戰和質疑美國式生活歷史脈絡，對商業
化、物質化予以抵制（註28）。而且這個特點正是第一代與新一代（八
〇年代）觀念藝術家之間最大的差異。第一代可以否定物質，而新一
代卻能接受物質的誘惑及其所衍生的矛盾性。

　　從一九六七年到一九七二年間的觀念藝術展，除了重要的國際展
之外，美國各城市，英國、法國、德國、義大利等各國藝廊更是蓬勃
展開各式各樣的觀念藝術家個人展及聯展。研究這一階段觀念藝術家
的作品，其創作方式主要的歸納起來可分為三種方法，哲學性、系列
性或結構性。其創作方法雖是殊異卻具備了某些共同的特點；尤其是
拒斥物質化，抵制商業行為，突顯觀念（idea），作品幾乎是沒有色
彩（黑白或單色），具匿名效果，並強調脈絡（藝術的、文化的、歷
史的、經濟的、場地的、建築的……）對作品所賦予的意義與功能。

註　釋

註1：國際觀念藝術展之資料，是筆者綜合觀念藝術專書，英文期刊
　　雜誌，以及台北市美國文化中心CD-ROM資料庫，電腦網路美國學
　　術研究圖書館ProQuest Academic Research Library 1986年至1999年
　　資料彙整而成。私人藝廊的個人展只蒐錄少部份。因此，像Joseph
　　Kosuth一九六五年展的「一張與三張椅子」就不在本目錄內。

註2：有關觀念藝術最早的一些展覽，大概都由西格勞伯籌辦。他致
　　力於提供種種展覽與出版書冊、目錄，這些都是觀念藝術的原始文
　　件。參閱Gregory Battcock編著，連德誠譯《觀念藝術》（台北：遠
　　流出版社，1992年），頁155-163。

註3：阿多諾在《美學理論》的第一部份似乎就觀察到了藝術在當今
　　世界中的荒謬處境。他說：「現在，很明顯的是所有關於藝術的東
　　西、藝術本身，就像藝術與完整性的關係一樣，不再是顯而易見的
　　了，甚至藝術存在的權利亦如此。」摘自馬克・杰木乃茲，《阿多
　　諾──藝術意識形態與美學理論》（台北市：遠流出版公司，1990
　　年），頁53。

註4：雷維特列出「觀念藝術的宣言」內容有三十五個要點：
　　　1.觀念藝術家是神秘主義者，他們往往很快便做不合邏輯的結
　　　　論。
　　　2.理性的判斷重複理性的判斷。
　　　3.不合邏輯的判斷往往導出新的經驗。
　　　4.真正的藝術是特別理性的。
　　　5.不理性的思想應該遵循邏輯的指引。
　　　6.假如藝術家在創作中途改變主意，他便是對後果妥協。
　　　7.從意念的興起到完成的過程中，藝術家的意願只是次要的，他
　　　　的剛愎可能只是自我意識而已。
　　　8.當用到「繪畫」和「雕塑」這些字時，它們便隱含了整個傳統，
　　　　同時暗示了要接受此傳統；因此藝術家便被限制著，不能超
　　　　越傳統的界線。
　　　9.觀念與意念是不同的，前者暗示了一總方向，而後者只是組成
　　　　總方向的一部份而已，很多意念組成觀念。
　　　10.光是意念也可以是藝術品；它們是一連串地發展，最終可能找
　　　　到它的形體。

11.意念不一定要在邏輯形式裡進行。

12.藝術品成為實物時，其中有很多變化卻沒有成為實物。

13.一件藝術品有如一個導體，由藝術家的腦傳至觀者的眼。

14.假如兩個藝術家具有同樣的觀念，那麼其中一個藝術家的語言，可以與另一個藝術家的語言形成意念串。

15.因為沒有任何形式是優於另一個形式，因此藝術家可以使用任何形式表現，包括從文字的表達到實存的物質。

16.假如使用文字，而它們是從藝術的意念中進行；那麼，文字便是藝術而不是文學，數字也不再是數學了。

17.假如意念與藝術發生關係，它們便是藝術。

18.一般人都用現在的標準去瞭解過去的藝術，因此而誤解了過去的藝術。

19.藝術的標準隨著藝術品而改變。

20.成功的藝術是以改變我們的理解力，來改變我們對傳統的瞭解。

21.對舊意念的領悟，可引導出新意念的發現。

22.藝術家不能憑空臆想他的藝術，而且在它完成之前也不能感覺到。

23.一個藝術家可能會誤解一件藝術品（與原作者的原意不同），但仍然可以根據這些誤解來發展自己的思想群。

24.領悟力是主觀的。

25.藝術家不一定要瞭解自己的藝術，他的理解力不一定比別人更好或更壞。

26.藝術家對於別人的藝術可能比對自己的作品看得更清楚。

27.一件藝術品的觀念可能關係到其製作過程。

28.當一個意念在藝術家的腦中形成，最後形式也決定了，但其製作過程卻往往盲目地執行。其中有很多意外效果是藝術家所想像不到的，這些都可用在新作上。

29.製作過程是機械性的，而且不應受到干預，應該順其自然。

30.一件藝術品摻雜有很多元素，其中最重要的即是最明顯的。

31.假如藝術家以變換材料來創作同樣形式的作品，我們可以假定他的觀念與材料有關。

32.平凡的意念即使有漂亮的包裝也無濟於事。

33.一個好的意念很難會被做壞的。

34.當一個藝術家學到完美的手藝時，他往往會製作光滑美觀的藝術品。

35.以上這些句子是談論藝術，卻不是藝術品。

See Sol LeWitt, "Sentences on Conceptual Art," *Art-language: The Journal of Conceptual Art*, no.1 (May 1969), pp.11-13。轉引自張心龍編譯，《都是杜象惹的禍》（台北市：雄獅圖書出版社，民75年），頁79。

註5：連德誠譯，《觀念藝術》，頁76。

註6：Robert C. Morgan, *Art into Ideas: Essays on Conceptual Art* (Cambridge & New York: Cambridge University Press, 1996), p.30.

註7：唐曉蘭，〈觀念藝術的界定與特徵〉，《現代美術學報》第2期（台北市立美術館，民88年），頁44。

註8：參閱Robert J. Fogelin著，劉福增譯，《維根斯坦》（台北市：國立編譯館出版，民83年），頁3-5。

註9：形式主義是一種藝術途徑，強調形式重於內容。德國理想主義者哲學家康德討論純美的概念，認爲美是善的象徵，並且設定美學的經驗能夠有道德的效果。二十世紀初期，藝評家Roger Fry及Clive Bell系統地陳述形式重要的理論，以證明現代主義（Modernism），特別是抽象的作品。美國藝評家葛林柏格（Clement Greenberg）爲「後抽象」的辯護（例如：Kenneth Noland及Anthony Caro的作品），一般認爲是他爲形式主義者解說的最低限。然而，當代西歐及美國的形式主義內容，不能與前蘇聯作家Viktor Shlovsky主張形式及內容分開的說法相同。觀念藝術家反形式認爲形式限制了內容的表現，內容才是重要的。反形式的結果是可以用更多的形式與媒材創作。關於葛林柏格的介紹參見謝東山，《當代藝術批評的疆界》（台北市：帝門藝術教育基金會，1995年），頁127-43。

註10：Tony Godfrey, *Conceptual Art* (London: Phaidon Press, 1998), p.150.

註11：*Ibid.*

註12：*Ibid.*, p.152

註13：Sol Lewitt, "Paragraphs on Conceptual Art," *Art Forum* (Summer 1967), pp.79-83; also see Charles Harrison and Paul Wood eds., *Art in*

Theory, 1900-1990: An Anthology of Changing Ideas (Oxford, UK: Blackwell, 1993), pp.834-37.

註14：Godfrey, *Conceptual Art*, p.152.

註15：*Ibid.*

註16：Judith Genova, *Wittgenstein: A Way of Seeing* (New York: Rout-ledge, 1995), p.36.

註17：Jack Burnham, *The Structure of Art* (New York: Braziller, 1972), p.3.

註18：*Ibid.*

註19：Morgan, *Art Into Ideas*, pp.17-8.

註20：Joseph Kosuth, *Within the Context: Modernism and Critical Practice* (Ghent: Coapurt, 1977), p.14.

註21：Joseph Kosuth, "Text-Context", Part 1 (18 November-7 December 1978), Installation at Carnem Lamanna Gallery,Toronto.譯自Morgan, *Art Into Ideas*, p.19.

註22：Robert C. Morgan, "A Conversation with Lawrence Weiner", *Real Life* (Winter 1983), p.37.

註23：*Ibid.*, p.39.

註24：Andrees Papadabis, et al, eds, *New Art* (London: Acadeny Editions, 1991), p.206.

註25：原文刊載於*Studio International* (London), Vol.177, No.907 (January 1969), p.47, "Paris Commentary."

註26：Godfrey, *Conceptual Art*, p.175

註27：Papadabis, *New Art*, p.208

註28：Seth Siegelaub, "Some Remarks on So-Called Conceptual Art," in L'art conceptual, ume perspective, exhibition catalog, ARC, Musée d'ART Moderne de la Ville de Paris, 22 Nov.1989-18 Feb, 1990, p.92.

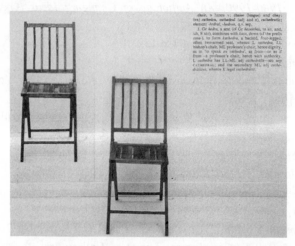

圖23　Joseph Kosuth，「一張和三張椅子」，一張木
　　　製椅子、一張等身的照片、一張從字典印下椅子
　　　定義文件，1965，私人收藏。

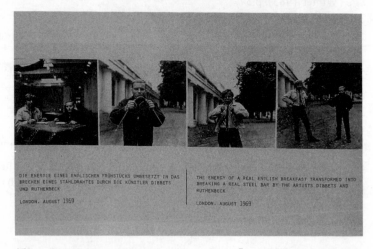

圖24　Jan Dibbets and Reiner Ruthenbeck，「一頓英國式早餐被藝術
　　　家迪比斯和魯森貝克轉化成為折斷一根真實不銹鋼條的能
　　　量」，倫敦，1969。

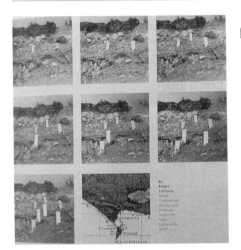

圖25　Robert　Smithson，「鏡子移位」（Portland島，英格蘭），1969年9月，所有權屬於藝術家。

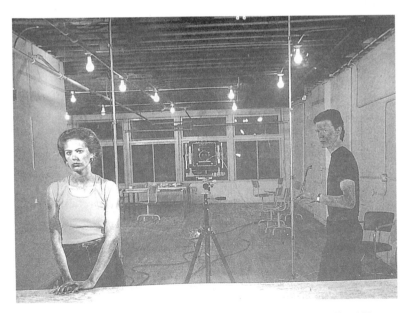

圖26　Jeff Wall，「為女士拍照」，Transparency in light box，163×229cm，1979，巴黎，國家現代博物館（Centre Georges Pompidou）。

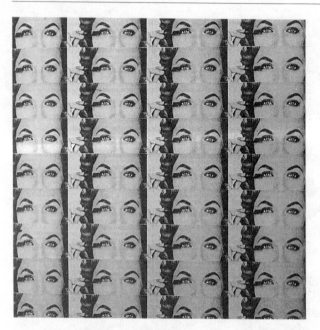

圖27　Peter Roehr，「無題」（FO-29），照片張貼於卡
　　　片上，22.5×23.4cm，1965，Museum für Moderne
　　　Kunst，Frankfurt am Main。

圖 28　Roman　Opalka，
　　　「1896176-1916613」
　　　（局部），壓克力、畫
　　　布，195.5×134.6cm，
　　　1965年起從1寫數字
　　　到無限大，藝術家自
　　　藏。

圖29 On Kawara，「1973年3月4日」（他從1966年4月1
　　　日始製作日期繪畫），壓克力畫布，20.5×25.5cm，
　　　1973年展於達卡（塞內加爾首都），鹿特丹，Boy-
　　　mans-van Beuningen博物館收藏。

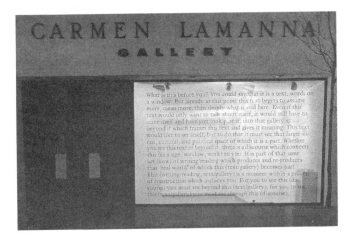

圖30 Joseph Kosuth，「Text/Context」，文字的文件看板，1978
　　　年11月18日至12月7日，裝置於加拿大多倫多，卡門雷孟
　　　娜藝廊。

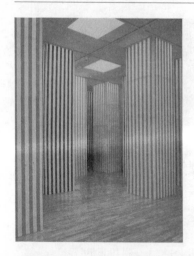

圖31　Daniel Buren，「白
　　　色與其它顏色直
　　　條」（從1965年始
　　　作白色與其它顏色
　　　垂直條紋8.7cm寬的
　　　不同材質作品），
　　　裝置藝術，1984，
　　　Stockholm，現代博
　　　物館。

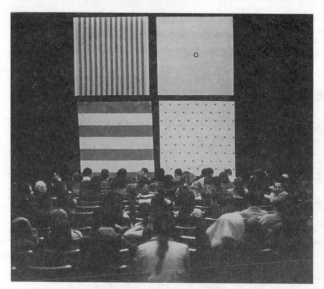

圖32　Daniel Buren、Oliver Mosset、Michel Parmentier、Niele
　　　Toroni，「四人標誌的作品展」，1967年6月，巴黎，
　　　Arts Décoratifs博物館。

第五章　發展中的多元擴散性

　　觀念藝術家認為藝術最重要的，就是根據創作意圖所形成的觀念；觀念是構成藝術最充分並且必要的因素。至於藝術品外在的、物質化形式，可以透過不同媒材與形式的運用，只要它仍存在於視覺領域之中，便能被接受。因此，觀念藝術在主題與內容、形式與媒材、作品與觀賞者、以及展示空間的場域，都具有多元擴散的特性。本章即以觀念藝術在形式與媒介物、主題與內容、藝術參與的角色、以及場域的多元擴散為分析要點，探討其發展的延伸領域。

第一節　反傳統的形式主義 　　　　　（形式與媒介物的多元擴散）

　　觀念藝術在內部結構（形式）本身，即是反形式主義的（Anti-formalism）。現代藝術從十九世紀中葉的自然寫實主義發展以來，一直尋求新的形式與風格來呈現工業化及大眾媒體的新時代；但到了一九六〇年代，現代主義的主流已經變成僅以形式和風格為主的形式主義（形式主義的界定請參閱第四章註9）。形式主義的藝術只感興趣於媒材、造形上的精美，卻無法反映、解釋快速變遷的當今現實生活。基於此，觀念藝術對現代主義（強調形式主義）的藝術觀給予強烈評擊。它反對固定、特有的形式（尤指繪畫與雕塑），而認為藝術表現

的形式需要多元化，唯有多樣而豐富的形式，才足以表現當今世界的實況。

一般說來，觀念藝術主要的形式有現成物，一種發明、文獻檔案、語文、表演等（註1）。

（一）、現成物（Ready-made）這是杜象發明的名詞。它指的是把一件生活物品，稱它是（或者假設它是）藝術品。最著名的是一九一七年杜象把一件男用尿壺指稱爲「噴泉」的作品。爾後普普藝術大將沃霍爾的波麗露洗衣粉盒與康寶濃湯罐子等亦復如此地轉換成作品。而其轉換的關鍵，丹陀認爲即是「藝術脈絡」。經由此脈絡，日用品脫離其實用功能的軌道，而表現出藝術性。這個觀點，深深影響了觀念藝術家，他們更拓寬了現成物的內容，舉凡日常用品（電話、影片、電視、地圖、椅子、書本、紙張⋯⋯）皆可成爲藝術創作的媒介物。

借用現成物的目的在於否定藝術的獨創性，及藝術品必需經由藝術家親手製作的必要性。這也隱寓了藝術創作的重點，已從物品本身轉化成創作的觀念、意圖。一件藝術作品的樂趣，主要是促成內心精神活動的「觀念」，而外部結構的物質性則爲次要的。

例如：一九三六年出生並受教於希臘，一九五六年起定居於義大利的寇尼里斯（Jannis Kounellis, b.1936）是義大利貧困藝術（Art Povera）（註2）巨匠之一。一九六九年的作品是在羅馬的IÁttico藝廊內放置十二匹馬，命名爲「無題」（**圖33**）。馬十二匹的象徵意義是代表耶穌的十二門徒或是一年的十二個月？不得而知。他所關心的是知覺與結構之間的均衡。馬代表知覺、藝廊代表結構，如同繪畫的畫代表知覺，畫框代表結構一樣；而活生生的馬也代表真實的生命，並且是杜象現成物的再審思，這使他聲名大噪。同年的另一件作品「八

個裝滿咖啡粉的秤盤」（Eight hanging shelves with coffee）。他把新鮮的咖啡放在一串秤盤上，一個一個的往上掛吊起來，咖啡的香味在博物館內溢散開來，這似乎提醒我們的知覺（嗅覺），而且刺激了回憶。希臘的比拉幽斯（Piraeus）海港是寇尼里斯的出生地。作品中的秤是該地咖啡貿易及交換的一種象徵；但也是另一種現成物的運用。很明顯的，杜象的現成物較屬於工業產品帶冷的性質，而寇尼里斯的物品及材料是自然物、是熱的、可移動的及不確定的。

（二）、一種發明（An Intervention）。指某種形象、文字或事物安置在一個未曾預料的環境中（如博物館、地下道、街道……），以吸引人們的注意，並引起觀賞者自己的思索。例如龔薩列茲─托利思（Felix Gonzalez-Torres, 1957-96）一九九一年的攝影作品（**圖34**）。這張作品曾於一九九二年放大成廣告圖像，在紐約的二十四個街道看板上同時展出。照片內容是一張床單皺皺的雙人空床，沒有任何文字或傳奇故事表達其意義。它意味著什麼？對於每日往往來來的路人，能引起什麼樣的意象、幻想或聯想呢？雙人床給人的印象若是愛侶共享親密的場所，那麼它在作品中是代表著愛？或是因為空床而意指缺席的愛？觀賞者之中，可能只有極少數的人知道那是龔薩列茲─托利思的藝術作品，並且知道那反映了他與愛滋病剛過世的愛人羅絲（Rose）共同享有的床。然而對絕大多數的行人，恐怕只能經由自己的認知，賦予作品個別的、特殊的意義。

另一個特別的例子是電視畫面。在一九六九年十二月之中，有連續七天的時間，德國的一家電視台，在夜間節目結束前，播放荷蘭觀念藝術家迪比斯（Jan Dibbets, b.1941）一個名叫「火爐」的作品。在二十四分鐘的時間內，電視螢幕上，呈現了火爐的火苗被點著，而後

逐漸燃燒直到火苗慢慢熄滅的過程。這個節目沒有任何聲音或解說，只一味的每日重複播出，它意味著什麼？從著火到熄滅，代表開始至結束？生到死？一切都是無聲無息，只是自自然然卻實實在在？它由觀賞者自己去賦予作品的意義與內涵。

　　（三）、文獻檔案（Documentation）。它指的是真實的工作、概念、或行動只能透過備忘錄、地圖、圖片、照片，證明其發生過的事。觀念作品於此類實不勝屬，僅舉數例說明之。例如：包希那（Mel Bochner, b.1940）於一九六六年的聖誕節規劃的「構圖展」（Show of drawings）。當時他在紐約視覺藝術學院歷史系教書，向學院內的藝廊提出藝展申請。他邀請許多藝友參展，但內容是繪畫的構圖，並且不一定是「藝術」的構圖。結果藝廊負責人對包希那蒐集的展品很不以為然，既不允許裝框，也不答應以拍攝方式展示，認為那太浪費校方的經費。包希那只能將所集的百幅構圖影印並縮小成標準的A4紙張，每張印成四份，然後分別以活頁夾裝訂成四冊，每冊各放置於雕塑展的箱形架上。這種展示很特別，無論是凱吉的一頁樂譜、或從《科學的美學》雜誌上印下的一頁數學家計算紙，或雷維特的草圖，或賈德的雕塑圖及原料與價格註記，最初是展示構圖原稿，最後卻只展示了影印機印出來的構圖。

　　包希那所展示影印本內的概念構圖，變成了藝術作品。其白底黑線並影印四份，否定了藝術作品的獨特性，並且對誰是真正的作者，也提出質疑，是包希那，或者不該是？展覽的內容類似「最低限」，但觀賞者卻成了讀者，而且他們也不確定是否在事實上看到了「藝術的」物品？包希那說：「紙張上的作品構圖及其它可見事物，不必在意看到的是否為藝術」（註3）。這次的展覽常被稱為是觀念藝術第

一次特展。很明顯的，其重點已不在於圖片或物品，而是展覽本身或參訪者自己的經驗建構了「藝術」。

　　柯史士於一九六五年的作品「一張和三張椅子」（見**圖23**及說明）也是典型的範例，「真正的」作品是其中的概念，而我們看到的三個要素（照片、椅子與定義）只是藝術的輔助品。

　　有些展覽或計劃事實上只有透過活動之後的文獻才被知道的。巴利在一九六九年的紐約一月展中，除了「戶外尼龍合成纖維裝置」和兩件（聽不到）聲音的作品，另外在中央公園把微居里（一居里的百萬分之一）的放射性同位素銦–133鋼瓶埋一半在地下，然後逐漸釋放出少量的氣體（**圖35**），同年在加州沙漠的展示攝影，我們只能由照片記錄得知巴利擅長使用看不見卻事實存在的材料，他不但質疑我們的知覺程度，甚至質疑知覺的真正本質。世上有各種不同的能量存在於我們的感覺之外，而巴利的意圖便是運用各種方式製造能量，並用來發現它、衡量它並界定它的形式。他讓我們確信生存的空間中存在著太多我們未知的東西，或者我們無法看到、聽到、觸摸到、也感覺不到，但多少知道它們存在著。

　　隆格和河源溫都曾經在地圖上標示自己走過的路和到過的地方，用地圖與筆縮小規模的重複他們雙腳所做過的事。這也是運用圖錄方式證明曾經活動過的事實。史密斯遜的「鏡子移位」（**圖25**）和隆格一九六七年的作品「在英格蘭走出來的步道」（**圖51**）更是必須透過照片的記錄，來呈現其活動的過程與作品的完成。事實上，觀念藝術大部份的作品，都得以地圖、圖片、照片、備忘錄……等等的展示來表達其概念或證明曾經活動過的事實。

　　另外，觀念藝術也以雜誌的出版作為他們的活動。一九六九年英

格蘭的藝術語文團體開始出版的《藝術與語文》（*Art-Language*）雜誌，美國的《藝術論壇》（*Artforum*）、瑞士的《國際工作室》（*Studio International*，原名為*Studio*）等。這些出版品不僅將各地藝術家的作品以照片方式傳達資訊，甚至刊載以文字或攝影為要素的作品（本身即藝術作品），而且也具傳遞新聞訊息的功能。西格勞伯舉辦多次藝展，都以目錄形式展示觀念藝術，貢獻頗大；而一九七〇年英國的《工作室》（*Studio*）雜誌就是運用專書的形式舉辦一次觀念藝展。

（四）、文字（Words）。它用來陳述概念、命題（前提）、或以語文形式來表現及展示的意思。文字的介入藝術（尤指繪畫），早在立體派的布拉克(George Braque, 1882-1963)和畢卡索(Pablo Picasso, 1881-1973)便把印刷字運用到他們的油畫和拼貼作品裡，開啓了「語言的視覺具體化」（註4）。但立體派繪畫作品中的片斷文字，被視為形式的元素之一而已，即使是未來派，其文字不過是代表形象或聲音卻不具任何實質意義。到了達達派，達達藝術家才將文字藝術與視覺藝術結合，另闢新的途徑。尤其是杜象，他嗜好文字遊戲，他的標題或文字作品往往是挪揄或抗拒傳統的、慣性的語言。例如：印刷品的蒙娜麗莎畫了兩撇鬍子，並在圖的下方畫了「L.H.O.O.Q.」五個法文縮寫字母，字意為：她有一個溫熱的屁股（**圖36**）。杜象企圖突破視覺與文字之間的藩籬，並自認其繪畫是「智性的、文學性的」（註5）。這種觀點，影響了觀念藝術家以文字作為藝術創作的表現手法，甚至許多藝評家認為觀念藝術即是以「文字」作為形式表現的藝術。

就像維根斯坦（Ludwig J. J. Wittgenstein, 1889-1951）的哲學，其一生在對抗「語言往往是魅惑及阻塞我們的智力」；這個觀點近似中國《道德經》所謂：「道可道，非常道；名可名，非常名」的道理。

比利時的超現實大師馬格利特（René Magritte, 1898-1967）在一九二〇年代晚期出現「語彙運用」的藝術作品。在一九二八至二九年的「語彙的運用之一」（圖37），我們看到畫面呈現的是一根煙斗，但馬格利特在畫的底下竟寫著「這不是一根煙斗」。這種荒謬類似維根斯坦（他們兩人並不相識）的哲學思考與關注，他們都以邏輯的方式來打破文字的專制，並凸顯我們語言中的迷惑，如果沒有人看出其中的哲學問題，也就無法發現其中的迷惑。例如詹姆斯（William James）曾指出，「狗」這個字並不會咬人（註6）。同樣的一個影像不能與它的實體混為一談，至少那根畫出來的煙斗是不能抽的，所以的確「它不是一根煙斗」。在晚期的一九六四年「空氣與歌」（The Air and the Song）（圖38），他小心翼翼的將煙斗安置於畫框內，強調其為「一根煙斗的影像」的特性，但這根煙斗已有了陰影，並且還冒著煙沖出畫框之外，它暗示這煙斗像具有三度空間的實體而非影像；但真實的和描繪的仍是不同，一個物體和它影像的作用也不會一樣的。

　　馬格利特認知到說出一件事物是什麼，並無法消除說出一件事物是什麼的無力感。他認為文字並不能表示真實的事物（物件），反而帶來一種異質和冷化。對於語言（文字）和圖像兩者的描繪系統是存有極大的危機。在一九二九年的「文字與影像」作品中，馬格利特有精湛的闡釋（見圖39與說明）（註7）。

　　這篇短論精闢了語言文字的朦朧與曖昧，事實上知道語言中的名稱並不等於學會怎麼去說它。一個名稱若沒有前後文便沒有意義，或者不合規則也失去意義（例如：美國是黑色的……），所以語言、文字之具有意義大多由其規則與一定關係來決定的，亦即有一定的脈絡，才能顯現其特性的意義（或事物）。而圖像描繪的功能和語言敘述的方式

相同，它們都是一種描述事物的符號，是一種象徵，但無法是真實世界的那個事物本身。

馬格利特和維根斯坦最類似處便在於「分析語言所產生的邏輯失調現象」。他們為了審視真實世界，不惜顛覆我們一般熟悉的慣性，包括語言、文字，感覺與習性。馬格利特運用隱匿在思想和語言架構中的矛盾作為其藝術創作的意圖，其作品的哲學性甚至超越了美學與藝術性。這是他作品艱澀難懂的原因。

另外一例也是比利時人的布魯色斯（Marcel Broodthaers, 1924-1976）。他原為詩人，於一九六四年轉變為藝術家（理由是藝術家比詩人能賺更多的錢）。他自認深受馬格利特影響，尤其在文字與圖像的結合，而文字喜歡以雙關語和俏皮話為主。在一九六四年的展覽中，他展示一件很特別的作品，將自己未賣完的詩冊製作成視覺的物品。「Penes-Béte」（詩冊之名）和一粒皮球，嵌入石膏中所作的雕塑（圖**40**），作品呈現一種矛盾性的樂趣，假若觀者取書閱讀，就變成了文學欣賞的活動，便破壞了雕塑品。

至於第一階段的觀念藝術家幾乎只用文字來表現藝術作品，其理由為何？葛富雷有獨到的看法，他認為第一、藝術作品非物質化的理念在流行。第二、要與更多觀賞者溝通的野心。第三、一種「要在你頭腦之內」的慾望。巴利在一九八三年回憶說：「我使用文字，是因為它們對觀賞者說話。……文字能在觀賞者和作品之間搭起橋樑減少其差距。當我讀文字、讀一本書，它幾乎像是作者正在對我說話。」第四、有些人辯說所有的藝術作品本質上都是語文的。柯史士在〈美國編者一九七〇年對藝術——語文的介紹性摘記〉中說的：「觀念藝術的基礎是瞭解所有藝術家為回歸藝術本身，而不是「金錢的賣主」，

其藉由消除藝術物品的方式，企圖脫離被「風格」或「品質」的觀點來評定（註8）。

　　這種以文字為藝術創作的實例多得不勝枚舉，以下列舉著名數例敘述之：

　　英格蘭的藝術與語文（Art-Language）團體，開始時是由阿特金森（Terry Atkisnson, b.1939）及包德文（Michael Baldwin, b.1945）兩位藝術家於一九六六一起工作，爾後又加了胡瑞爾（Harold Hurrell, b.1940）和布藍布瑞吉（David Brainbridge, b.1941）兩人，當時都在科芬特里（Coventry）藝術學院教書，共同為發展藝術理論而努力。他們以集體研討（非個人創作）方式，並以嚴厲批判的態度來審查藝術的發展及語文在現代主義中的意念與理論，並且把藝術與語文擺在一起來對話。他們探討的不是有關藝術的語文，而是語文即藝術。一九六九年起開始出版《藝術—語文》（*Art-Language*）雜誌，內容除了該團體成員外，包含了美國觀念藝術家。（例雷維特、韋納、葛拉漢、柯史士……）的作品。該團體常以計劃和活動方式建立起和紐約、澳洲藝術家的聯繫管道，而且雜誌本身（**圖41**）即是藝術作品，但有些學者和藝評家，認為它是理論而不是作品。

　　值得一提的是在一九七二年德國中部卡塞耳市，命名為「文獻V」（Documenta V）的藝展。這次展覽雖被無情批評為觀念藝術的終結，但無論如何，觀念藝術的歷史性重要作品都被展示了。第一件展品便是「藝術與語文」團體的裝置藝術「目錄第一號」（Index 01）。它由八個金屬檔案櫃組成，每個櫃子有六個抽屜，分置在四個灰色墊子上。抽屜內裝的是該團體出版的文件或成員們未出版的論文。文件按照英文字母（A.B.C.D...）排列，並依完成的日期次序分類。四周的

牆面上佈滿相互交叉參考的目錄系統資料，另有三百五十則摘錄記要，以及相關值是否相容（以＋、－及T符號表示）來標示。這件作品堪稱是藝術與語文團體多年來努力、研討藝術理論的大公開，也象徵了人類思想過程和自身反射的模型。

對韋納（Lawrence Weiner, b.1942）而言，作品只能以語文來表現（他在一九六七年放棄繪畫，改爲專用語文創作）。一九六八年的兩件作品，一件是「一個標準的顏料記號標籤被丟入海中」（One standard dye marker thrown into the sea）文句；另一件是「一塊36"×36"平方板子可以從板條移開或是支持著灰泥牆或是遮擋著牆」（A 36"×36" removal to the lathing or support wall of plaster or wallboard from a wall）的文句。他在一九六九年的一次訪談中說明：在藝廊中看到的作品只是一行文字，但那行字是實質，也是物品。此外，他的文字作品總會附上說明，並拒絕觀賞者提出任何假設。

例如：

　　1.藝術家可以設計一件作品

　　2.該件作品可以被組合

　　3.該件作品不需被建立（營造）

　　每個觀念都是平等並且也都與藝術家的意向一致，決定如何取決於接受者所處的接受情境。

　　(1.The artist may construct the piece.

　　2.The piece may be fabricated.

　　3.The piece need not be built.

　　Each being equal and consistent with the intent of the artist, the decision as to condition vests will the receiver open the occa-

sion of receivership.)（註9）

同年他在西格勞伯的藝廊展出二十八個文句。這些文句後來以每頁一句的方式，編成一本書名為《陳述》（*Statements*）出版。他的語文作品時而會被抄寫到樹葉上或紙張上，或被印在目錄上。第一個把他語文作品寫出來展示的，不是他自己，而是收藏他作品的Count Panza de Biume將韋納的作品寫在牆上。韋納一直維持這種標準的觀念藝術創作。一九七九年的「許多顏色的物品被依序安置，形成許多顏色物品的行列」（Many Colored Objects Placed Side By Side To Form A Row Of Many Colored Objects）（圖42）（註10）一九八八年在倫敦的Anthony dÓffay藝廊牆上的一行黑色的文句「以手形成的硫璜與火的真空」（Fire And Brimstone Set In A Hollow Formed By Hand）（註11）。韋納無意於製造物品，卻是有心於探究人類與物品的關係，或是物品與物品和人類的關係。這種邏輯持續到現今（一九九六年東京360°畫廊）在日本展覽的作品：「用水洗，乾了之後掛在外邊」（圖43）。他的語句像禪宗公案一樣的艱澀難懂。

柏金（Victor Burgin b.1941）強調的是「一種純粹資訊的藝術」（An art of pure information），以語文為基礎的藝術可以用郵政或電傳打字進行直接溝通的。事實上賈德早也使用電傳、電腦、或其它文字通訊器材，來說明他的雕塑及作品。柏金反對博物館的儲存室內，充塞的畫布、金屬、木、大理石……等物品，因為這些是會造成生態的污染，所以主張以資訊來創作藝術品。

一九九一年，他開始注意圖形（這圖形具大眾文化的視覺符號）與文字的聯結。「瓦多・萊德克肖像」（Portrait of Waldo Lydecker）作品，以兩張是138×148cm的黑白照片，呈現兩個閉眼的男人，他們

的眼印上一行「我沒有看見森林中的捕捉」（je ne vois pas la cachée dans la foret）的文句。兩個不同男子肖像後面的牆上掛著同樣的女子肖像，這暗示了森林的捕捉是指那位色情女子，因此這行字的意思是「我沒有看見這位森林中的女子」，男人的閉目象徵「看不見」或「視而不見」。柏金的意圖是「我沒有張眼，所以沒有看見」而那行黃色的字正像遮眼布橫過他們的眼。圖形與文字表達了主題的觀念，並具有形式上的觀念意義（註12）。

葛拉漢（Dan Graham, b.1942）也用語文形式來表現藝術。一九六八年三月他在美國的《哈波市場》（*Harper's Bazaar*）雜誌，以廣告方式刊登他的文字藝術作品，而且接受訂購，他認為文字不但可以直接溝通，還可以接觸到更廣大的群眾。

在一九七〇年展出的「一九六六年三月三十一日」（**圖44**）的作品，是用數目字及文字表達視覺從最近的視網膜到宇宙無限遠的地方，由遠而近的知覺。這種觀念需要的是想像，或延展意識，而且除了親身經驗外，則無其它。

諾曼（Bruce Nauman, b.1941）也擅長文字創作，在一九八一～八二年的「美國暴力」（American Violence）（**圖45**）及一九八四年的作品「一百個生與死」（One Hundred Live and Death）（**圖46**）。兩件作品都是商店標誌形的霓虹燈造形，並以英文字為形式的藝術品。前者是採交錯的形式，而後者是配對的詞句，順著往下唸，會有越來越不愉快且不得休息的感覺。

觀念藝術強調的是，如果印象能和語文一樣被認知，藝術便能夠被閱讀，反過來說，文字也能像圖畫一般，產生視覺效果；並且達到「非物質化」和印烙在腦海裡理念（概念）的意圖，所以「文字」

圖44　葛拉漢，作品名稱「1966年3月31日」
1970年展

1,000,000,000,000,000,000,000.00000000	英哩到宇宙不知名的邊緣
1,000,000,000,000,000,000.00000000	英哩到銀河系邊緣
3,573,000,000.00000000	英哩到太陽系邊緣
205.00000000	英哩到華盛頓特區
2.85000000	英哩到紐約市時代廣場
.38600000	英哩到聯合廣場地鐵站
.11820000	英哩到14街及第1大道街角
.00367000	英哩到1街153號1D房
.00021600	英哩到打字機上的打字紙
.00000700	英哩到眼鏡鏡片
.00000098	英哩到從視網膜到眼角膜

成了觀念藝術最樸實、直接及有效的藝術形式。

　　（五）、表演（Performance）指的是藝術家用自己肢體來傳達意圖表現的意義。這種方式應源自達達運動初期在瑞士蘇黎世的伏爾泰俱樂部的即興表演。到了抽象表現繪畫，尤其強調了藝術家的行動（Action）。一代大師帕洛克的滴、灑、潑、流的彩繪技巧，證明了行動的魅力。到了六○年代的偶發藝術、最低限藝術及滑稽荒誕，充滿叛逆的福雷克薩斯表演，都直接影響了以「表演」手段來達成觀念的意象（註13）。一九六三年富萊恩特抗議博物館的行動是個很好的例子（**圖1**）。像諾曼除了文字創作外，在一九六三年他用攝影機錄下在工作室內思考、動作或製作的活動。例如「在地板及天花板之間跳動的兩個球」、「當我在工作室踱步時拉一節小提琴」。在一九六六年至七○年間，「自己扮演成一座噴水池」（Self-portrait as a Foun-tain）（**圖47**）。他為避開傳統藝術的物品，以自己身體作為創作材

料，並審視身體與思考之間是否有連繫性。

艾康西（Vito Acconci, b.1940）在一九七○「踏步」（Step Piece）的表演藝術，被烏蘇拉‧麥耶（Ursula Meyer）於一九七二年編入《觀念藝術》（*Conceptual Art*）一書中的第一件編錄作品。艾康西描述該計劃如下：

> 一個十八英吋高的凳子被安置在我的公寓內，當作一個台階（Step）使用。在所規劃的二、四、七、十一月的每日清晨八點正，我以每分鐘三十次的速率踏上凳子並下凳；這種行動持續到我累倒不能表演時為止……表演的宣告公開宣布給社會大眾，並歡迎觀眾在表演的時間內，到我的公寓內來參觀。（註14）

專攻表演藝術與公共場域的美國康乃爾大學藝術史博士瓦德（Frazer Ward），一九九七年他在〈觀念藝術及表演藝術之間的一些關係〉（Some Relations between Conceptual and Performance Art）的文章中，詳述「Step Piece」的意圖。他認為「踏步」的作品，理性緊密地與艾康西的身體結合在一起；作品是艾康西的身體狀態改變的一個記錄。在此，抽象理性及經驗連結的「後笛卡爾式」的結合體，或者是「觀念及知覺」「公共及私人」，都結合成一個主題：「我能把自己塑造成我要建構自己的空間之中。」「踏步」是過程及記錄結合而成一體的作品。

瓦德還認為有些表演藝術是為挑戰觀念藝術的抽象理念的限制，特別是在寬廣的觀念藝術架構中作理性觀念的表現。因此，觀念藝術及表演藝術是在進行一種持續性的對話；有時是會話，有時是辯論。（註15）換言之，它們兩者之間，有時是互補的功能，有時是相互溝通的

互動活動。

馬利歐尼（Tom Marioni）曾經擔任過加州利奇蒙藝術中心（the Richmond Art Center）館長。於一九七〇年的表演藝術，其名稱爲「與朋友一起喝啤酒的行爲是藝術的最高形式」（The art of drinking beer with one's friends is the highest form of art）。他認爲一道飲酒作樂是人際的溝通，「溝通是重點，而啤酒只是象徵而已，至於空酒瓶不過是擺著展覽罷了。

一九六八年東歐的捷克，在結束了杜布契克（Alexander Dubcek）所領導的自由政府之後，共黨政府再度當政，當時的藝術家尼查克（Milan Knizak, b.1940）以較內省方式呈現作品。在一九七一年規劃「立即聖堂」（Instant Temples）的表演藝術；參演的人不是藝術家，而是鍋爐操作員、水電工人、女傭、倉庫管理員、司機等各一員，他們在一間廢棄的石頭廠房下方，用石頭排成幾個圈圈，每個人在那做自己的事，然後駐足在自己圍成的圈圈內。之後，哼著單音，最後尼查克和所有的人走到高處觀察留在地上的石頭圈圈。

另一件也命名爲「立即聖堂」的作品，是由一位俯臥的裸女和廢枕木，在空地上排成一個十字架的符號（**圖48**）。這種傾向儀式性的活動，完全脫離商業性行爲，其純樸淨化的表演，恐怕是西歐及美國的藝術家無法表現的。

最深澀隱晦又帶神秘的表演，要算是德籍藝術家波依斯（Joseph Beuys, 1921-1986），除了素描、立體雕塑外，他的藝術作品大部份是材料與精神現象的緊密結合，並以複雜的、無法透視的、不可分割的活動表現出來。他常用具儀式性的默劇，以豐富隱喻的姿勢，傳達一種令人感到崩潰、死亡、悲傷和寂寞的精神狀態，刺激人們用整體

（非個別性）的角度去思索、人與人之間的關係及人類行爲的結構。

　　不同於福雷克薩斯的精神，他尋求的是一種內在的、嚴肅的、神蹟似的儀式。最負盛名的例子是一九六五年他在杜塞道夫史梅拉畫廊所表演的「如何向一隻死兔子解釋藝術（How to explain art a Dead Hare）」（**圖49**）。他在頭上塗滿蜂蜜並貼上金箔，手上抱著一隻死兔子，帶著牠看展覽中的圖畫。他以堅定、冥想性的獨白向牠解釋作品，「因爲這是我無法向人訴說的」。他告訴兔子，只要凝神專注的看，便能心領神會，無需他的解釋。這隻兔子是他自己的化身。這也暗喻藝術是無法解釋（說明），唯有回歸到自己的經驗才會洞悉一切。

　　一九六六年在哥本哈根的「歐亞」行動加上「西伯利亞交響曲第三十四章」的標題，仍以兔子爲道具，其意圖爲解除歐亞間的對立；他期望「西方人」（理性的）和東方人（直覺的）所具有的特質能相互彌補。不論是「歐亞」的演出，或一九六五年的「在我們裡……我們中……淹沒」（二十四小時偶發）、或一九七四年在紐約的「我愛美國、美國愛我」（註16）等表演，他都給人一種「極度痛苦與不安」的印象。他像個教主，視學生爲教徒，教室是殿堂，故不排斥收任何學生，（後被學校解職）其表演或本人的努力像個苦行僧、懺悔者或魔術師，波依斯往往把自己變成雕塑，將創作者與作品完全合而爲一，他對藝術最關心的乃在於人與生死的連繫（註17）。

　　表演藝術（Performance Art）的形式是變化與不定的，也是最難界定的，並引起較多的爭議。有些人認爲它異於傳統的戲劇、舞蹈、音樂或藝術；另有些人從它的起源界定爲：由視覺藝術家製作的活藝術。從一九八〇年代中期開始它不但在視覺藝術，也在舞蹈及戲劇領域中蓬勃發展。藝評家郭博格（Rose Lee Goldberg）認爲雖然表演藝

術可被追溯到古代部落的儀式或希臘神廟的儀禮，或達達及未來派，我們現在知道的表演藝術卻是一九七〇年代初期，由觀念藝術及偶發結合後的孩子。（Performance art was born of the marriage of Conceptual Art and Happening in the early 1970s.）（註18）但就觀念藝術的領域，以表演形式來表現有其矛盾的現象。觀念藝術強調的是純粹、直接、理性並永恆的將觀念注入腦海裡；但表演終是暫時性的、經驗性的，而且是間接的傳達（必須使用照片、錄影、或文字描述曾經發生過的表演，這類似文獻檔案）觀念或訊息。觀念藝術中的表演，是以表演為形式（方法），重點仍在提出的「觀念」。

觀念藝術從「什麼是藝術」思考出發，我們可以延伸辯稱，其命題為「它可以是藝術」：而這個「它」可以是形象（繪畫、雕塑也未嘗不可，這兩類雖被早期觀念藝術家排斥，但八〇年代之後又被接受）、物品、表演、觀念、文字、空氣、液體、光線、及最新的人際溝通……，或許在下個新世紀，將會有更多、更寬廣的形式被發現！

第二節　生態與社會的關懷 　　　　（主題與內容的多元擴散）

從觀念藝術作品的主題或內容去審查理解，很明顯地，藝術家們很重視人與生活及環境之間的連繫與感應，並關懷人與社會（文化、政治、經濟、種族歧視、女性運動、權威機構、社會問題……）、生態等的互動。例如：諾曼於一九六六～七〇年間展示於紐約Leo Castelli藝廊的攝影作品「咖啡因為涼了要倒掉」（Coffee Thrown Away Because It Was Too Cold）（**圖50**）。說明在工作坊內創作過程的不順，指涉

在每日的生活中，有一部份是失敗的。

　　隆格（Richard Long, b.1945）於一九六七年在倫敦Anthony dÓffay 藝廊的照片作品「在英格蘭所走出的步道」（A Line Made by Walking England）（**圖51**）。其記錄往返行走後，在草地上出現的一條步道。 這個作品除了強調走路的行動（Performance）是藝術作品外，也提倡 民主，因為任何人都可以有這樣的行動（這也突破傳統藝術強調單一 獨特的本質）。再者，他的作品合乎生態環境的價值，因為草地不會 因此長久或永遠遭到人為破壞。柯史士曾經說過顏料、許多媒材都會 造成生態的污染，所以主張不要顏料。事實上，大多數的觀念藝術家 提倡「非物質化」，除了反商業行為外，也是關心地球的生態平衡與 保存，所以他們大部份是環保人士。

　　出生於台灣的美籍藝術家李明維，於一九九八年在紐約惠特尼 美術館展出的「晚餐計劃」與「魚雁計劃」兩件作品。前者是觀賞者 可以自由登記，然後由藝術家邀約共進晚餐（並由藝術家親自烹飪）。 在和式的榻榻米上有張桌子，席地而坐，一對一的邊吃邊聊。隔天在 館內以變音方式播送談話內容。這件作品，促使了人與人之間（即使 是陌生人）心靈的交流，藝術家企圖消融現代都會叢林裡，人們的冷 淡和疏離的異化現象。後一件作品，是藝術家在現場搭蓋了三個塔形 的「村落」（Village），每個村落內部有木桌，可供觀賞者或坐、或 站、或蹲；桌上有信封信紙與筆，提供觀者立刻可以書寫內心的情緒， 並寄給最思念的人。抒發內心情感之後的信箋，可以任意留在現場供 其他人閱讀，也可以親自去寄出，也可交由美術館代寄（**圖52**）。這 兩件作品證明了新一代觀念藝術家逐漸關懷人與人之間的互動，與心 靈的抒發（註19）。

　　一九六八年可說是政治危機的高漲時期。年初詹森總統決定越南增兵，美國軍隊在越南戰場上愈演愈烈（最後竟被落後的亞洲農夫打敗及羞辱，這是二十世紀美國人的痛與傷痕）；而同年五月三日法國的學生暴動，反對戴高樂政府以資產階級心態對大學的削減預算。是戰爭把藝術家的意識傾向於政治化，在七〇年代前後的觀念藝術作品充斥了對政治及權威機構的質疑，並且也對當時的社會（女性運動、種族……）、經濟等問題引起莫大的關注。

　　在一九六八年的暴動期間，許多海報都由藝術系學生製作的。其特點具有廣告的「煽動性宣傳」（agit-prop means agitational propaganda）。例如：「假如我不願去想，我就是懦夫」、「藝術並不存在、藝術是你」、「讓你的夢想存在！」……這些具有原始觀念藝術（Proto-Conceptual Art）的標語反映了革命、革新的時代意識。

　　在紐約的藝術家也參加抗議或團體活動，最有名的是「藝術工作者聯盟」（Art Workers Coalition，成立於一九六九年四月十日）在一九七〇年的紐約現代藝術博物館展示的"Q. And babies? A. And babies"海報，作品令人怵目驚心（**圖53**）。內容是記者拍攝美軍於一九六八年三月十六日到南越的麥來（My Lai）實際地名叫土康（Tu Cung）的村莊，進行「中立化」任務時，燒殺光全村居民的濠溝屍體照片。它被藝術工作者聯盟（成員有安德烈、莫里斯、包希那、韋納等）當作海報來製作，在圖片的上、下端各以鮮紅字寫著，「問題：包括嬰孩？答案：包括嬰孩」。他們持著這張海報，在博物館前抗議，因為該館的董事們是擁有軍火工業的大老闆。他們用賣軍火的錢購得藝術品並擁有藝術機構。他們熱愛藝術文化，卻也在越南從事這場戰爭（註20）。該聯盟自掏腰包印製了五萬五千份海報，透過非正式的藝術家

及運動人士的散發,傳播至世界各地。

在一九七〇年三月該聯盟要求博物館應讓藝術家擔任理事,並開放自由接受藝術家維持自己的作品風貌與狀態。並且鼓勵黑人與女性的參與。再者,保障藝術家的最低收入與利益(展覽要承租費,轉售利益部份歸藝術家或繼承人所有,過世藝術家作品出售所課徵的稅應建立信託基金,此基金作為藝術家家人津貼、健康保險及社會福利救助之用)。其宗旨、目的都具理想性,但會員對每項要求的程度不一,甚至重點與興趣不同,因此組織本身的結構不免時時更換,呈現不穩定狀態,但仍能發揮某種程度的功能(註21)。

匈牙利藝術家康寇利(Gyula Konkoly)一九六九年的作品「紀念一九五六」(這年反共抗暴失敗)。他用大紅色顏料與水凝固成一大塊冰塊,任由它逐漸溶化在盒中,看似像一灘的血水。它象徵受難者的淌血,猶如耶穌以血為人類洗罪的神聖使命。他和捷克的尼查克作品證明了東歐的觀念藝術作品幾乎近似宗教性、或儀式性的活動。尼查克說:「在這(指東歐)製作藝術品是沒有目的的,(沒有對象可賣,也沒有博物館會展示那些藝術品)它只是一種溝通的方法。一種學習與教育的方法:如何讓人們傾聽、思想、及存在。」(註22)

一九八四年由英國女設計師漢尼特(Katherine Hamnett)設計的T恤「58%不要潘興(飛彈)」(58% Don't Want Pershing)(**圖54**)。這些文字突顯了政治意識形態,而58%更是一種民意的支持。當時柴契爾夫人領導的英國內閣贊成美國在歐洲佈署,該核子飛彈系統,可是英國民意卻是反對的。

觀念藝術家們對政治危機質疑的同時,也反對機構的權威與商業行為。例如一九六三年富萊恩特在紐約直接公開對博物館的抗議行

動。柯史士一九九○年在紐約布魯克林博物館策劃「博物館內被忽視的作品展」（**圖55**）。他以裝置手法，展現館藏被忽視的藝術品。一方面爲無緣展示的藝術品爭取展示的權力，另一面間接質疑博物館傳統權威與功能價值。

　　傳統的藝術關注於作品中的審美品質，如此將藝術導向消費的商品，它逐漸變得媚俗、討好世人的視覺網膜，只滿足了視覺的享受。另一面博物館畫廊與收藏家扮演了「審美品質」權威的角色，這引起觀念藝術家激烈的痛擊。藝術創作是多樣的、自負的，甚至是自由心證的，誰有權力決定藝術的優劣呢？而藝術是爲了被銷售與收藏嗎？加州觀念藝術家包德沙利（John Baldessari, b.1931）於一九六九年策劃了毀滅行動「火葬作品」。他將一九五○至一九六九年之間的庫藏畫作，送到火葬場火葬，然後把所有灰燼裝在容器裡，參加一九七○年猶太美術館（Jewish Museum, New York）的軟體展。火葬行爲是對藝術物體、美術館及展覽的駁斥；並質疑藝術在那？是在熊熊的火焰之中？灰燼之中？或在容器裡？另一方面他認爲博物館是藝術的陳屍間，而展覽不過是氣數已盡的物體，在臨終之前最後的死亡舞蹈。其他地景藝術家的作品，更是經由風吹、日曬、雨淋任其作品消融到大自然裡，成爲自然的一部份。這些作品既無法被置於博物館或畫廊展示，也不能被收藏或買賣了（註23）。

　　布魯色斯於一九七二年以虛構現代博物館的形式，在布魯塞爾公寓樓層內，規劃維持一年的第一區、鷹部門及十九世紀展。之後的四年在歐洲幾個博物館巡迴展出。他用裝送貨品的條板箱、名信片及題銘（Inscriptions）等物品隱喻一九六八年歐美各國政治經驗與事件連繫的意義。另外還包括了酒的標籤，易碎的古董花瓶、繪畫和連載

的卡通等，每個展示區都有一隻代表權力和權威的老鷹，作爲布魯色斯博物館的記號。在展覽場有些物體掛在牆上，有些分置在長方形高腳的玻璃櫃裡（**圖56**）。他將兩百五十多件手工製品編號，另加上一行字（法文、德文或者英文）「這不是一件藝術品」，這與一九一七年杜象的「噴泉」意義相反。杜象將尿壺簽上"R. Mutt"便使物品升格爲藝術層次。從此藝術家的界定與該件物品的命運，只能憑藉博物館來決定其價值（The artist defines this object in such a way that its futures can lie only in the museum）。從杜象之後，藝術家是下定義的作者（Since Duchamp，the artist is author of a definition）（註24）。

布魯色斯的展覽頗具意義，他喜歡運用物品卻也達到批判的態度。他體認到博物館負有提供真理與歷史給觀賞者的任務，但事實上只能透過一定分類或特定展示，經物品及賦予的意義來傳達信息。因此，誰決定展示什麼，誰就決定了意義（Whoever determines the display，determines the meaning.）（註25）。布魯色斯認爲博物館是權力的基地，卻也是錯誤認知的基地（至少它僅能提供片面、切斷的、瑣碎的、而不是真實的全部）。

至於對經濟問題的關懷。葛拉漢（Dan Graham, b.1942）於一九六六～七年的作品「美國的房屋」（Homes for America）（**圖57**），以照片加文字的方式展現美國自第二次世界大戰以來，房子的類型、價錢、與稅金的記錄，以此探視其經濟的調幅與成長狀況。

德國籍的哈克（Hans Haacke, b.1936）他研究的對象有階段性的特性。早先他注意水及空氣的動態系統，後來研究生態學（雞隻孵化、螞蟻群居社會體系）或自然體系。到了六〇年代他轉變爲對社會、政治、經濟以及文化等系統的基礎研究；甚至對博物館及團體支持系統

的功能，以敏銳及深入的觀察，發現藝術的理想性及現實的活動之中有極大的矛盾性與偽裝性（例如：工作人員集體性被剝削，及政治性的壓制等政策措施）（註26）。

　　一九七一年，他的兩件作品，有關夏波斯基房地產及曼哈頓房地產公司（Shapolsky et al Manhattan Real Estate）在紐約擁有貧民窟產權的照片、及產權取得說明書、及貸款狀態的複雜網路等資訊文獻。原本計劃在古金漢博物館（the Soloman R. Guggenheim Museum）展卻遭館方董事拒絕而取消。館長福來（Edward Fry）為哈克辯解，而且認為「博物館該省思如何面對藝術變遷的特性，並且在社區中扮演一個較為重要的角色，因為這是許多年青藝術家所努力的事。」（註27）。當然館長被解職了，但此事件引起社會大眾的關注，其宣傳效果或許比展出還更成功。

　　更顯著的例子是一九七四年在德國科隆市，瓦拉夫里查茲博物館（the Wallraf-Richartz Museum）國際藝術展「74設計展」（Projekt 74）的設計。哈克將馬內一八八〇年一捆蘆筍畫作被該館收藏於6×8英尺「74設計展」屋內的畫架上。在畫作旁的牆面，以文字列出該畫出售後，所有經手收藏者的社會地位、經濟能力，也記載他們在政治與商界的活動及每次收藏此畫所付出的價錢。他把藝術品的交易歷程如同藝術史學家研究繪畫史出處的方式，而且一樣的巨細靡遺，一樣的嚴肅。問題出在先後曾經擁有此畫的九位收藏家之一，是該館之友協會主席並協助該館收藏畫作重要人物，所以哈克的計畫又遭到拒展的命運。最後，該計劃改以複製品（代替原作）方式在波曼茲科隆藝廊（the Cologne Gallery of Paul Maenz）展出。

　　在一九八一年哈克的「創造認同」（Creating Consent）作品（圖

58），在美孚石油公司的Mobil油桶的現成物，上行寫著：「去年在廣告上我們花費了一億兩佰萬」（We spent $102 million last year in advertising.）；下行寫著該公司總裁的話：「我們僅希望被聽到」（We just want to be heard.）。他不改對數目字系統的熱衷，並反映出大公司利用文化及社會語言作爲宣傳的手法，以獲致經濟上最大的利潤。哈克的作品特色在於用謹慎研究的統計數據和資訊來質疑藝術產品的風格（但小心避開做個人的評論），並且認爲藝術是有能力以它的理念與意義，把它和世界上其它相關體系的現實世界連結起來（註28）。

一九七〇年代，觀念藝術似乎傾向了政治化。在一九七四年倫敦的ICA舉辦「藝術進入社會／社會進入藝術」的展覽中，參加的主要是德國藝術家，包含了波依斯，伏斯帖爾（Wolf Vostell, b.1932）等人作品。目錄中不只有建議參考書目，另外還有阿多諾（Theodor W. Adorno, 1903-69）、馬克思（Karl Marx, 1818-83）、盧卡奇（Georgy Lukács, 1885-1971）、高得曼（Lucien Goldmann, 1913-1970）及馬庫色（Herbert Marcuse, 1898-1979）等哲學家及政治、文化理論學者的論點內容。他們對藝術與政治之間的關係應當如何，進行了辯論。在政治、社會充滿危機的七〇年代，藝術在自覺或不自覺中，進入了社會的脈絡；但這不意味所有的觀念藝術家都必須具有社會的意識形態，有更多的藝術家認爲藝術應與政治、社會化分，藝術應回歸藝術的自身，藝術僅是藝術它自己（這或許造成七〇年代末期，西方觀念藝術式微或逐漸教條、僵化，而在東歐仍持續發展的原因）。

第三節　觀眾的心靈參與
（角色的多元擴散性）

　　十九世紀及其以前的藝術創作，藝術家們慣於在自己的工作室（Studio）裡埋首苦幹，與大眾隔絕。整個創作過程，只有自己獨享，自己完成，與社會大眾是毫不相干的，並且只有完成的作品才算數。但在當代藝術裡，視創作過程與完成的作品等同重要。再者，當代藝術家的創造，似乎是渴望去實驗的衝動，超過去製作一件藝術品。有些人並且將製作的過程公開，或直接在觀眾面前呈現（尤其是偶發藝術與福雷克薩斯運動），並鼓勵觀者參與其中，或許讓觀眾來決定作品的形式……，作品也不須完成。此種創舉是揭開過去創作的過程。到了六〇年代，雷維特曾經強調觀念藝術是為觀賞者製作一件「感情上冷漠」以獲致「心靈上有趣」的東西（Sol LeWitt spoke positively of making a thing "emotionally dry" in order for it to be "mentally interesting" for the spectator.）（註29）。它隱含觀念藝術作品的設計往往刺激觀眾去思考，這種思考接近純理性或知性式的，而非傳統藝術在情感上的滿足。

　　義大利藝術家皮斯托雷托（Michelangelo Pistoletto, b.1933）自一九六二年起放棄繪畫改用金屬及其反射作用製作「鏡畫」（Mirror Painting）。他把一張薄薄的紡織品塗上顏料，再剪成人或物品的形狀，然後貼在會反光的金屬薄板上。當觀賞者觀看作品時，自己會因為反射的關係而呈現在鏡面上，同時也進入作品的情境當中。例如畫中是示威遊行，觀賞者會有親身參與其中的感覺。或者畫作是裸女，

你也會有身入其境之感。鏡畫猶如雷恩哈特曾經提及的，重點不在於繪畫代表什麼，而是質疑你（觀賞者的立場）代表什麼。這種藝術家對觀賞者的態度，以及觀賞者與作品之間互動、相關連繫的探討，正是觀念藝術的特徵。

對於觀賞者的質疑，藝術家們透過作品進一步要求觀者對自己生命的內省。雷苗克思（Annette Lemieux, b.1957）一九八八年的文字藝術「Where am I」（圖59）。作品中以Where、Who、What、Why等一連串問句，直逼觀賞者一層層去審思自己及其他第二、三人稱（包括單、複）之間的關係。另一件是盧文（Ken Lum，曾是沃爾的學生）於一九九四年的攝影作品「我在這裡做什麼？」（What am I doing here?）（圖72）照片中的女孩全裸坐在一間簡陋更衣室內的椅子上。正面對著化妝鏡中的自己發愁。照片右半邊的文字是女孩腦海中的思慮：「我爲什麼在這裡？如何走到這般地步？」是財務糾纏？或其它愚蠢行爲迫使她成爲一位妓女？脫衣舞孃？或者只是一位面臨即將出場表演前短暫怯場的女演員？觀賞者由於對照片中女子的解讀不同，會賦予不同的感想與意義；同時當我們逐字閱讀那些文句，也會自我詢問：我在這裡做什麼？這種內在生命的哲理省思，非常類似中國的禪宗，提醒人們透過參悟而自覺到生命的本質是什麼。

許多的觀念藝術創造，爲盡量抵制商業化行爲，並不關心作品的出售問題，卻較多關懷觀賞者的心靈參與。例如巴利於一九六九年在阿姆斯特丹「藝術及計畫藝廊」（the Art & Project Gallery）的展覽。他在藝廊門前掛上一張告示牌：「展覽期間藝廊關閉」（During the exhibition the gallery will be closed）。整個展覽真的沒有任何一件作品可看，但展覽仍在持續著。巴利感興趣的不是強調藝術家的人格、風

格特質，而是觀者的經驗。我們試想，當觀眾到達門口時會如何反應？迷惑或者被激怒。他們所看到的藝術是什麼？那八個字是藝術嗎？

　　近似社會運動的藝術家哈克對觀者的參與，他以問卷調查表的方式來進行。自一九六九年起，他在自己的作品展覽會場，對參觀者發問卷，並要求回答。他發問的題目有：資本主義是否與公共利益相融？大麻煙是否應該合法化？假如西貢完全由越人控制，你會不會繼續支持該國？在一九七〇年，七月的「訊息」展中，他的問題是：「洛克裴勒支持越戰，是否因此就不該再投票給他？（當時洛克裴勒是紐約現代博物館董事之一，正要參加紐約州長選舉的連任競選活動。）對於參觀的299,057人，有12.4%的觀者在入口處投下這份民意問卷，而大多數的人反應是不該再投票給洛克裴勒。很明顯的，哈克要觀眾有社會、政治批判的自覺，並且提醒大眾，藝術活動不只是娛樂而已，它還有更多的其它目的。

　　另外，一九九一年龔薩列茲—托利思的攝影作品「一張床單皺皺的雙人空床」，也是以觀眾參與而賦予作品意義為訴求的創作意圖（圖34）。在本章第一節裡的「一種發明」形式，都是以此為目的的創作。

　　上述所舉之例，無論觀眾參與的程度如何，作品的主題、形式之呈現是由藝術家來規劃或設計。但是在一九七〇年哈欽森（Peter Hut-chinson）獲得時代雜誌及藝廊負責人杜王（Virginia Dwan）的贊助，他攀爬到墨西哥的巴林若丁（Paricutin）火山口邊緣放置了二百四十公斤的白麵包屑。經過六天，微生物的滋長蔓延使麵包屑的顏色由白轉紅，再轉成橘色，最後呈現黑色。這件作品也引起許多爭議，誰是真正的藝術家？它屬於地景藝術還是觀念藝術？這次創作的著作權哈欽森

把它讓給了大自然的力量；而地景藝術與觀念藝術的界限，有時甚至比觀念藝術與貧困藝術，或觀念藝術與表演藝術之間的界限還更模糊。

　　觀念藝術對藝術家自身也具有一種質疑的態度。藝術創作不能只由藝術家來操控，除了可以讓大自然的力量來主宰，觀眾的參與來影響作品的意義外，藝廊的負責人與收藏家時而比藝術家提出更尖銳的藝術問題。藝廊大部份像博物館具有商業性質，但由於新形藝術與新形藝術家的出現，新形的藝廊老板也隨之產生。費雪（Konrad Fischer）對一九六七年科隆藝術節不滿，於第二年在杜森朵夫發起名為「期望六八」（Prospect 68，見第四章第一節該展覽之說明）的另類藝術大展。他曾經說：「在美國，所有的藝廊基本上都是一般性的商店」。但是身兼畫商與策展者的西格勞伯，卻是紐約觀念藝術家的支持者與推動者。韋伯（John Weber）於一九七一年在紐約開藝廊（原來在洛杉磯，the Dwan Gallery）極力銷售史密斯遜、布罕、哈克、雷維特……等人作品給老客戶，而他在賣出任何一件作品時，已為哈克辦了八次展覽。同年的紐約卡斯太利（Leo Castelli）也開始出售柯史士、巴利、胡比勒、及韋納的作品。

　　比較特別的是洛杉磯克雷爾考波里藝廊（the Claire Copley）老板艾修（Michael Asher），他認為觀念藝術家的作品本來是針對資本主義及藝術自身的批判，與具商業性藝廊的整個脈絡是相互矛盾的，他索性將藝廊內的物品全部搬空，把辦公室及觀眾視野的域界也打破。最後呈現的只是老板的桌子及檔案架；任何人走進冷淡的藝廊也變成展示的一部份，結果藝廊負責人也變成表演者了。

　　除了藝廊負責人之外，新觀念的收藏家也成了參與者。飛茲曼（Isi Fiszman）曾經在一家藝廊購買一件布魯色斯的作品之後，在一

次展覽的開幕典禮時，將作品摔得粉碎，當時藝廊負責人驚嚇了，事實上飛茲曼已在先前徵得藝術家的同意。收藏家的這種舉動，目的在於強調觀念收藏家是有能力提出問題的，而不僅僅只是會收藏物品罷了。

擁有龐大財力的義大利潘查伯爵（Count Panza de Biume）是最低限及觀念藝術最大的收藏家。他認為收藏一位藝術家的作品和研究這位藝術家是同等重要的。為此，大批收購同一個藝術家的作品是必須的。例如擅長單色繪畫的查爾登有次發現，潘查在藝展開幕之前，便將他所有作品都訂購了，潘查甚至擁有查爾登四十件以上的作品。在一九七一到一九七四年之間，他已購買了二十一件柯史士的作品，當然有時能買的只是計劃或概念。他甚至在米蘭西北方的瓦芮色市家中，有寬敞的空間來實現他的計劃（但曾經未獲受權而偽造賈德的設計，以致激怒了賈德）。

潘查對觀念藝術的嗜好持續許久，他還提供了一個場地給艾文（Robert Irwin）和諾德曼（Maria Nordman）從事光線為基礎的作品。他們強調的是「純粹的觀念」而抵制任何以語文為基礎的理解。艾文一九七三年的作品「Varese Portal Room」透過窗外的光線及景物影像反射於室內的地板上，而出現變化的景象。他所創造光的空間是不能隨便踰越的，只能透過作者選定的位置，才可觀看其視覺效果；而諾德曼卻創造充滿了詩意與空靈的光世界。

居住在紐約屬於中產階級的弗格夫婦（Herbert and Dorothy Vogel）是傳奇人物。先生是郵局職員，太太是圖書館員，夫婦倆人只是市井小民，卻在觀念藝術家不喜歡出售作品時，很便宜的收藏了一批作品。在二十年之內，他們擁有雷維特五十五件作品，及巴利的七十五件作品，同時在購買前已獲得了藝術家的情誼並瞭解其思想。弗格

夫婦在收藏時會發生一些有趣的問題。例如當想購買巴利的「展覽期間藝廊關閉」的作品時，巴利還正在傷腦筋如何出售呢？結果收藏的方式是，在三次不同的展覽會場，當藝廊如同計劃所示關閉時，有一份裝框裱好的紙張，巴利在紙上簽字認可弗格夫婦擁有它了，就算完成了手續。正如弗格太太說：「即使所有權也是觀念的，因為任何人擁有那三份聲明，也能說這兒是關閉藝廊的作品。」（註30）

私人收藏家的表現，往往令人讚歎，他們能夠與藝術家共鳴，並且較持久收藏觀念藝術作品。相較之下，有些博物館雖然也願意收購某些作品，但不及私人藝廊與收藏家的熱忱與支持。

觀念藝術的創作角色的確有著突破性的改變，從藝術家自己唱獨角戲的現象，逐漸擴散到要求觀賞者的參與。以前的觀賞者僅是被動的用視覺來觀賞藝術物品，但觀念藝術作品的觀賞者，常是必須具備主動的，並且是心靈的（思考的）互動交流，有許多作品甚且要依賴觀賞者的心靈參與才會呈現意義，所以觀賞者在某個程度而言，也成了創造者。再者，藝廊負責人和收藏家往往能規劃、策展，並提出問題，也轉變成另類創造者。

第四節　裝置、地景與公共藝術
（場域的多元擴散）

觀念藝術另一基本觀點是認為脈絡（Context）的介入創作。柯史士的「廣告看板」（**圖30**）表達的即是內容與展示場地的空間脈絡（Text/Context）有相關性。他強調說：「我是與脈絡一同工作的，那是材質（Material）的一部份。」（註31）

　　如果說杜象、沃霍爾是把現成物放到藝術脈絡（例如：博物館），創造出現成物有別於原先意義與功能的藝術效果，則觀念藝術家是把展示的場地，由室內走向戶外，讓作品與場域脈絡之間的互動，產生意義。

　　傳統繪畫作品，要在哪裏被展示，被那些人觀看，並非經過精心設計，只是偶然的碰巧，但是，觀念藝術家是延續杜象超現實主義者，偶發與福雷克薩斯藝術家等對「藝術空間」（Art Space）和展示物品之間所呈現的意義和問題提出討論。布罕是另外一位特別重視符號及脈絡的觀念藝術家。他認為場域及作品內容（全部的命題及意義）之間，會引導出兩個糾纏一起卻又明顯矛盾的問題。（註32）

　　1.地點本身被看成像一個新的空間，被用來解釋或啟示道理。2.設計本身的問題，把不同脈絡裏的重複，看成不同觀點的視覺表達；並提醒我們核心問題：被呈現出來要我們看的是什麼？什麼是它的本質？各式各樣場所的視覺組合，而且當它無任何風格出現在被展示那個場合時，它就與支撐它的場地合而為一了。

　　在第二個問題上，布罕幾十年來的單一直條紋8.7公分寬，以白色及其它顏色直條，一直維持一樣寬度的條紋，在牆上、欄杆、展示窗、畫布……任何地方重複出現是最典型的例子。（**圖61、62**）布罕認為重要的是，作品能夠走出文化場所的基本意義（藝廊、博物館、目錄……）之外。事實上，一旦作品設計時提出觀點上的問題，通常假設的答案也自然隨之到來。當然我們提出某一觀點時，在本質上是依賴於「單一觀點」，從那兒它們能被視覺看得到。許多藝術作品（專屬於理想主義者的，例如各種現成物）「存在」只因為它們被觀看的

場所，使它們自然地、理所當然地被接受了。（註33）

　　從柯史士的「廣告刊板」系列，或龔薩列茲—托利思的「床」放置在紐約的二十四個街道看板上同時展出；以及台灣遠赴巴黎深造的游本寬，一九九九年五月台北展出「法國椅子在台灣——觀光旅遊系列」展（**圖63**）。他將一把巴黎進口的椅子，重複出現在台灣各角落，包括名勝古蹟、廟前、海邊、大街上及村落……等等。椅子隱喻國外的觀光客，其走馬觀花、行腳台灣各個角落。在現場（伊通公園）運用兩台幻燈片在牆上打出影像，並配合幻燈機發出「喀卡」聲，以此表達對台灣是雜碎、混亂、及吵鬧的印象。

　　觀念藝術家對於裝置（Installation）、地景（Land Art）及公共藝術（Public Art）的場域運用，有不同的意義及選擇。

　　裝置是指在一個特定的地方（如展覽場、藝術空間），設置一些機器或物品，以表現藝術家的意圖。美國藝術家波洛夫斯基（Jonathan Borofsky, b.1942）的裝置藝術如「鎚敲者」一九八二年作，及一九八四年震撼人心的「拿手提箱的男人」作品。一九八五年日本立川市（Tachikawa），邀請三十六個國家、九十二位藝術家來本市製作裝置藝術，共一百零九件作品（註34）。波洛夫斯基，仍以「拿手提箱的男人」（**圖64**）為其代表作。這件作品，他曾經以投射的方式將整個形象佔據展場的天花板或牆壁，令觀賞者進展覽場，有被震嚇及壓迫的感覺。設計者的觀念是，那個人可以是任何一個人，也許是自身的反射（人往往會被自己的影子驚嚇）。手提箱隱喻藝術家、推銷者或自己所盛裝的理念、設計圖、企畫案……等等，更像是波洛夫斯基自己的藝術形象，提著自己的方案到處展覽。其右下角的數字是藝術家自己的數字（也是從1開始寫，類似波蘭的Opalka）記錄。

　　同樣在立川市柯史士的作品是一百三十六英呎長的語錄「祝文給農愛瑪」，內容摘自日本作家石牟禮道子（Michiko Ishimure）的《山茶之海記》及美國詹姆士・喬依斯（James Joyce）的《一位年輕藝術家的肖像》語錄（兩位作家風格以弗洛依德潛意識流的作品為主），並將語錄安置於某地下室入口的上橫簾。柯史士身為美國藝術家用英文思考卻在日本製作藝術品，所以選擇了日本人的作家和寫英文的作家。詹姆士・喬依斯和柯史士一樣屬於知性傳統的作家；石牟禮道子不但以文學著名，而且關懷社會生態。她是女性，代表女性對文化的貢獻有凌越於男性的趨勢。這種現象是社會原動力均衡與恢復的一部份，也是生命存續本能的一部份。其次，柯史士使用文章製作來代替一個個語彙的製作，即使這些語彙不是他的，但意思卻屬於他的。這個作品，就外部結構而言，是面對世界作品的構築，這是屬於文化性的傳統；而其內部結構，乃是他對女兒的愛語（和祝福），屬於內在心靈的層次。最後是觀者賦予此作品的意義和價值（註35）。

　　英國觀念藝術家福爾頓（Hamish Fulton, b.1946）一九八八年夏季在美國費城泰勒藝廊牆上繪畫的裝置藝術「岩石落下音盪塵揚」（Rock Fall Echo Dust）（**圖65**）。在一面白色正四方形的牆上安排十六個英文字母。以黑字及紅字的顏色差異、字母以上下左右等距離的排列，頗具文字造形的視覺趣味，同時加上文學氣味，凝聚成一股嚴峻的氣氛。另外，隱含了一種驚人的進行力量反制視覺形式的停滯狀態：它記述作者在加拿大北極附近的巴芬島徒步旅行時，親眼觀看一塊岩石墜落，同時聽到迴聲也看見塵土飛揚。這種岩石與塵土的動感，作者試圖由上而下閱讀那十六個字時，有親歷其境的經驗感覺。在十六個大字底下，有一行小字：我們之中很少有人會在巴芬島上徒步十二天

半。福爾頓以文字形式，產生視覺、聽覺與感覺的效果，更在視覺上呈現緊張的狀態。

德國觀念藝術家托克爾（Rosemarie Trockel, b.1952）於一九九三年在科隆的聖彼得教堂（曾在戰時被炸彈轟炸過，重建後變成藝術空間）內祈禱的神壇上寫了德文「Ich Habe Angst」（我被嚇著了，或我有恐懼）（**圖66**）。這像是恐懼的直接陳述。觀者應該會詢問「我」代表誰？是托克爾、上帝、耶穌、或觀賞者自己？托克爾甚至把窗戶遮住，使教堂內部顯得不尋常的陰森。置身其中的人（藝術季的參訪者？還是當地祈禱的居民）其反應如何？感到恐懼，或者思考造成恐懼的原因……？托克爾清楚地表現文字與脈絡之間如何互動，並傳達了藝術家如何運用兩者關係來利於自己的創作。

地景（Land Art）是指以自然為材料，並在自然環境中傳達藝術家的意念。海札（Michael Heizer, b.1944）於一九七〇年創作「雙負空間」（Double Negative）（**圖67**）。他在內華達州的摩門台地挖出「負地」（移走的沙土有二十四萬公噸），負地被挖出來的沙土被填到另一個挖出的空間，形成「正地」。這是由人為造出來的景觀與自然環境相互輝映。但是悠久的自然必經千萬年才能形成，而海札運用現代科技竟在極短的時間改變自然地景。他的挖土移地行動，提醒我們重新審視人類所居處的自然環境。

史密斯遜於一九七〇年在猶他州的大鹽湖上，製作了巨大的「螺旋狀的防波堤」（Spiral Jetty）（**圖68**）。他用砂石築起一百六十英呎直徑、一千五百英呎長的螺旋狀防波堤，從岸邊逐漸延伸進入湖中，並把防波堤所包圍的海水染紅。大自然透過藝術家的製作，使原來一層不變的景觀，產生了無窮的生趣。當然這個螺旋狀的防波堤是無法

被收購，而且也經由拍攝、錄影的文獻性記錄才得以回憶曾經有過這個作品。

　　保加利亞的藝術家克里斯多（Jaracheff Christo, b.1935），自一九五八年製作捆包藝術，從日常用品（椅子、書本、電話……）到人體、或建築物（美術館、行政大樓……）都用巨大的塑膠布予以捆包，再用繩子纏繞。一九六九年的「被捆包的海岸」，在澳大利亞的海岸線上，使用一百萬平方英呎的塑膠布及三十五英里長的繩子，把一英里長的海岸線包紮起來。他的捆包作品，常令觀者有一睹內部真面目的衝動。而「飛籬」（**圖69**）充滿神秘性格在一九七六年於北加州舊金山，跨越瑪林和索諾瑪兩郡來展現作品。「飛籬」本身使用三百一十六萬五千碼的白色尼龍布，以兩千多根的金屬棒，十萬個掛鉤支撐。整個基本架構，由六十五個技巧熟練的工人，費時數月架起，而尼龍布則由三百五十個學生，以三天時間掛上。這條飛籬始於彼特汝馬郡的中心區，像波浪似的穿過平原、山丘和峽谷。其中有些洞口，可以讓高速公路、主線、支線公路、以及牛群通過。最後延伸至波迪加灣的高崖，然後入海。它像一條連綿不絕的長條線，猶如中國的萬里長城般的無遠弗屆。

　　對觀念藝術家而言，自然正是觀念可以具體表現，製造證明及測試的所在。

　　在一九八○年代至一九九○年代以來仍持續文字基礎藝術的藝術家們，似乎證實了包德沙利所宣稱的，作品不可避免地傾向視覺景象的發展；而且就展示的空間來說，他們也突破美術館、或固定藝術空間的藩籬，而逐漸滲透到民眾的生活空間，及公共的場域。韋納的警句格言雖和過去一樣地簡單扼要和難懂，但變成較華麗、易見的大字

體。一九八八年在曼徹斯特運河旁的工業區內，有段廢棄的鐵橋。韋納在鐵橋金屬圓柱的外觀上，用紅底鏤空白字標示一句警語：「地獄之火在手工製成的中空形體內」（Fire and Brimstone Set in a Hollow Formed by Hand.）（**圖70**）他自己說，利用公共設施所作公共藝術的展示，使他以文字為基礎的觀念藝術變成了真實知覺的雕塑；文字佔有的空間和任何一件三度空間的物品一樣地具體。

另外在一九八九年維也納的弗洛依德博物館內，柯史士有一件五個展示系列的作品，命名為「零及無」（Zero and Not）（**圖71**）。他選擇弗洛依德著作中，較為世人所知的重要段落，將之放大到壁紙規格的比例，然後貼在屋內的牆上。所有文句的中間部份都以黑色的橫條遮住，但字母的上下，有小部份露出一些可以辨識的。這種表現手法正吻合了弗洛依德的論點「被壓制的部份總是會返回重現的」。觀賞者在辨識整個文句時，速度雖然會緩慢些，但依稀可讀出文句。柯史士宣稱這件作品是「一件觀念的建築」，因為它的樣式像一個結構，文字猶如具體的物品一樣，被當作樓房建築一般地裝置起來。

在某種程度而論，觀念藝術的場域是無所不在的。但布罕認為「場地」被視為重要是由於它的固定性及不可避免性。在重要時也變成了「外框」，並讓我們相信在框框之內的遮蔽下得到純粹的「自由」。一雙清楚的眼睛能瞭解在藝術中的自由意義為何，但對一雙較少被教化的眼睛，接受以下的觀念時卻能看得更好。那就是：一個展示作品的場地（室內或室外、或大自然）就是該作品的框框（它的藩籬）（...the location, outside or inside, where a work in seen is its frame）（註36）。

註　釋

註1：根據呂清夫在《後現代的造形思考》一書中，將觀念藝術家所使用的媒體分為語言分析、文書系統、身體表演三大類。參見呂清夫，《後現代的造形思考》(高雄：傑出文化出版，民85年)，頁225。但是，Tony Godfrey在*Conceptual Art*一書中，則歸為現成物（Ready-made）、發明物（An Intervention）、文獻(Documentation)、文字（Words）等四類。本論文綜合兩者類別，歸納為五類。

註2：貧困藝術(Arte Povera)是由米蘭藝評家及經理人佘蘭特(Germano Celant)於1967年命名的，並作為多次展覽的名稱。意指「貧乏」或「赤貧的」藝術，指涉一般材料用在藝術上的貧乏。（義大利的貧困藝術家們認為傳統媒材已用盡，他們也不要工業化製品當媒材）。參加的有Giovanni Anselmo、Alighiero Boetti、Piev Paolo Calzolavi、Luciano Fabro、Jannis Kounellis、Mario Mery、Giulio Paolini及Michelangelo Pistoletto等人。瑞士博物館長安曼（Jean-Christophe Ammano）在1970年說：「貧困藝術意指藝術要用詩歌似的訊息與願望，以對抗科技的世界；並且用最簡單的方式表達那個訊息。這樣可以回到最簡單及最自然的法則與過程。藉由想像力發展出來的材料，是相等於一個人在工業化社會中行為的再評價。」參閱Godfrey, *Conceptual Art*, pp.177-178。

註3：*Ibid.*, p.117.

註4：傅嘉琿，〈達達與隨機性〉，錄於《達達與現代藝術》（台北市：台北市立美術館出版，民77），頁142。

註5：*Ibid.*, p.142-3.

註6：參閱Suzi Gablik著，項幼榕譯，《馬格利特》（台北：遠流出版社，1999年），頁161-5。

註7：*Ibid.*, pp.171-5, Jacques Meuris, *Rene Magritte*, translated from the French by J. A. Underwood (New York: Artabras, 1988), pp.64-5. And Godfrey, *Conceptual Art*, p.43.

註8：Godfrey, *Conceptual Art*, pp.163-4.

註9：摘錄並翻譯自Michael Archer, *Art Since 1960* (London: Thames and Hudson, 1997), p.76.

註10：Andreas Papadakis, Clare Farrow & Nicolca Hodges, *New Art* (London: Academy Editions, 1991), p.32.

註11：王受之，〈觀念藝術在當代的發展〉，《藝術家雜誌》（1998年9月），頁398-9。

註12：*Ibid.*, p.401.

註13：美國的藝評家Margot Mifflin認為表演藝術有兩種來源。一種是源於古希臘神殿的儀式活動，但表演並不算成熟，到了達達運動才有了開展，接著是60年代偶發、福雷克薩斯運動的發展而後到達"Performance Art"。另一種是由偶發藝術與觀念藝術結婚，所生下的新生兒。但無論如何，表演藝術與舞蹈不同，雖都由藝術家親自表演，但表演藝術較接近儀式般的活動，並具有強烈的意圖，亦即表演不過是媒介，目的在於透過表演傳達觀念的內容或意義。參閱Margot Mifflin, "Performance Art: What is it and where is it going?" *Art News* (April, 1992), p.84.

註14：Frazer Wand, "Some Relations between Conceptual and Performance Art, "*Art Journal*, vol.56, Iss.4 (Winter1997), p.37.

註15：*Ibid.*, pp.36-40.

註16：1974年5月23日至25日在紐約布洛克（Block Gallery）畫廊的表演。他將自己用毛毯綑起來，由救護車直接從機場（第一次到美國）載到圍了鐵欄杆的畫廊。空間分為兩邊，一方是觀眾，一方是他與狼之間緊張的聲音和動作的對話。隱喻白人的逼迫，才會造成對方的攻擊，頗具政治性的爭議。

註17：Alastair Mackintosh評論波依斯的真正影響是：藝術家要依賴的是自身表現的能力，而不是任何一種習得的風格。參見Colin Naylor ed., *Contemporary Artists*, 3rd ed. (Chicago and London: St. James Press, 1989), p.97.

註18：Margot Mifflin, "Performance Art: What is it and where is it going?" *Art News*, (April 1992), pp.84-9.

註19：參閱周東曉，〈李明維：根植生活並深入心靈的藝術創作〉，《藝術家雜誌》，286期(1999年3月)，頁319-21。

註20：白特考克（Gregory Battcock）在公聽會上說的：「美術館的理事們掌有國家廣播公司（NBC）、哥倫比亞廣播公司（CBS）、紐約時報……及AMK。你能了解都是這些愛好藝術，奉獻於文化的大都會及現代美術館的理事們在越南製造戰爭嗎？」Lucy Lippard, "Interview with Ursula Meyer and Postface to Six Years," in Charles

Harrison & Paul Wood eds., *Art into Theory, 1900-1990: An Anthology of Changing Idea* (Oxford, UK.: Blackwell, 1993), pp.895-6.

註21：*Ibid.*, pp.95-105.

註22：Godfrey, *Conceptual Art*, p.267.

註23：唐曉蘭，〈觀念藝術的界定與特質〉，《現代美術學報2》（台北市：台北市立美術館出版，民88年6月），頁50。

註24：Godfrey, *Conceptual Art*, p.261.

註25：*Ibid.*

註26：Robert C. Morgan, *Art into Ideas: Essays on Conceptual Art* (Cambridge & New York: Cambridge University Press, 1996), pp29-30.

註27：Godfrey, *Conceptual Art*, p.241.

註28：Naylor, *Contemporary Artists*, pp.388-90.

註29：Archer, *Art Since 1960*, p.70.

註30：弗格夫婦已經成為傳奇性人物。1962年兩人結婚時，先生Herbert Vogel任職於郵局，太太Dorothy是圖書館員。兩人婚後迄今一直住在曼哈頓區一間一廳一臥室的公寓內。兩人沒子嗣。太太Dorothy在毫無藝術概念下，接受先生的建議開始收藏新潮藝術作品。兩人以太太的薪水當作家用開銷，把先生的薪水用來購買當時正在流行的最低限藝術與觀念藝術品。他們收藏60至70年代最低限藝術與觀念藝術作品達1500多件。其中許多是知名藝術家（例如：雷維特、安德列、柯史士、韋恩等人）。1986年1月紐約布魯克林藝術博物館展出他們收藏的400收藏品，深獲好評。1994年8月美國華府(Washington DC)的國家藝術博物館也展出他們收藏中的50位藝術家的80件作品。之後，他們夫婦決定把收藏品捐給國家藝術博物館。這種事蹟，不但呼應了觀念藝術家強調，只要心靈擁有藝術，不必一定要擁有物品的觀念；也是一種美德。參見*Wall Street Journal* (New York), January 30, 1986, p.1; *The Economist*, August 13, 1994, p.78; *Artnews*, November 1994, pp.161-2.

註31：Barbara A. Macadam, "A Conceptualist's Self-conceptions," *Artnews*, December 1995, pp.124-7.

註32：Daniel Buren, "Beware," *Studio International*, vol.179, no.920 (March 1970), pp.100-104; also see Harrison and Wood eds., *Art into Theory*, pp.850-7.

註33：*Ibid.*關於符號及脈絡的設計訪談錄，參見"Daniel Buren: Sign and Context: An Art & Design Interview," Andreas Papadabis *et al.* eds., *New Art* (London: Academy Editions, 1991), pp.206-213.

註34：立川市位於東京都以西，車程約一小時，原爲美軍駐防的航空基地。美軍撤離後改爲商業都市。爲了發展商業，以及提昇居民的生活環境，市政府致力於將藝術融入都市計劃之中。從1991年11月開始遴選策劃人（最後由北川Framkitagawa先生領導策劃）到1994年10月13日落成，全程歷時3年11個月。而今立川市已經成爲公共藝術的典範都市。參閱黃健敏，〈藝術功能化的立川公共藝術〉，《新功能都市空間：日本立川市公共藝術特展》專輯（台中市：台灣省立美術館編印，民87年7月），頁5。

註35：Macadam, "A Conceptualist's Self-conceptions," p.127；《新功能都市空間：日本立川市公共藝術特展》專輯，頁22。

註36：Buren, "Beware," *Art into Theory*, p.856.

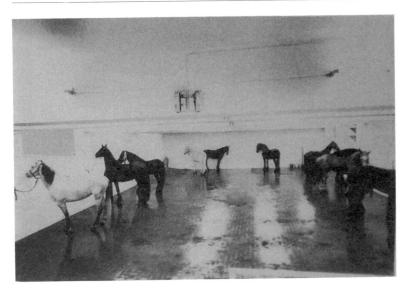

圖33 Jannis Kounellis,「無題」,十二匹真實的馬放置於藝廊內,1969,
　　　羅馬,IÁttico。

圖34 Felix Gonzalez-Torres,「無題」,
　　　1991拍攝,1992放大成廣告圖像
　　　在紐約24個街道看板上同時展
　　　出,紐約,現代藝術博物館收藏。

圖35　Robert Barry，「氣體釋放」(Inert Gas)，氦氣(Helium)，2 cubic feet of helium released into the atmosphere，加州，Mojave沙漠。

圖36　Marcel Duchamp，「L.H.O.O.Q.」，現成物上加劃鬍子，19.4 × 12.2cm，1941-2，費城，藝術博物館。

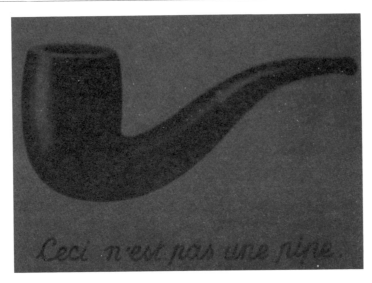

圖37　René Magritte，「語彙的運用一」，畫、文字，54.5×72.5cm，
　　　1928-9，紐約，私人收藏。

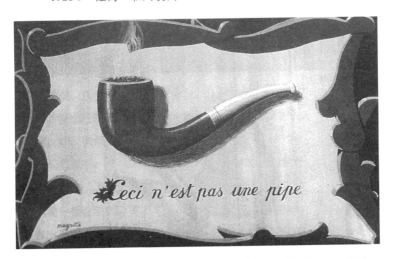

圖38　René Magritte，「空氣與歌」，不透明水彩，35×54cm，倫敦，
　　　Hanover藝廊。

圖39　René Magritte，「文字與影像」，《超現實主義者革
　　　命》中的插圖，La Révolution Surréaliste, vol.5, no.12,
　　　1929年10月。

圖40　Marcel Broodthaers，「Pense-Béte」，書、紙張、石膏的球體
　　　和木材，30×84×43cm，基座98×84×43 cm，所有權屬於藝
　　　術家。

圖41　藝術與語文團體雜誌封面，
　　　第一卷第三期，1970年6月。

圖42　Lawrence Weiner，「許多顏色的物品被依序安置形成許多顏色物品的行列」，鏤空模版上噴字，1979。

圖43　Lawrence Weiner，「用水洗乾了之後掛在外邊」，文字裝置於牆面上，1996，東京，360°藝廊。

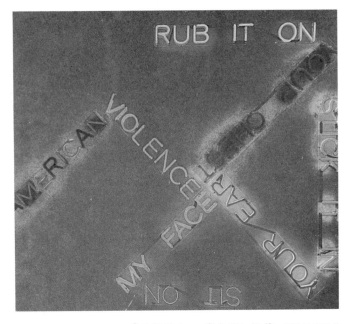

1,000,000,000,000,000,000,000.00000000 miles to edge of known universe
100,000,000,000,000,000,000.00000000 miles to edge of galaxy (Milky Way)
3,573,000,000.00000000 miles to edge of solar system (Pluto)
205.00000000 miles to Washington, D.C.
2.85000000 miles to Times Square, New York City
.38600000 miles to Union Square subway stop
.11820000 miles to corner 14th St. and First Ave.
.00367000 miles to front door, Apart. 1D, 153 lst Ave.
.00021600 miles to typewriter paper page
.00000700 miles to lens of glasses
.00000098 miles to cornea from retinal wall

圖44 Dan Graham，「1966年3月31日」，數目字與文字，1970年。

圖45 Bruce Nauman，「美國暴力」，彩色霓虹燈管，198×157.5
×8.2cm，1981-2。

圖46　Bruce Nauman，「一
百個生與死」，彩色霓
虹燈管，300×335.9×
53.3cm，1984，日本，
Naoshima當代藝術博物
館收藏。

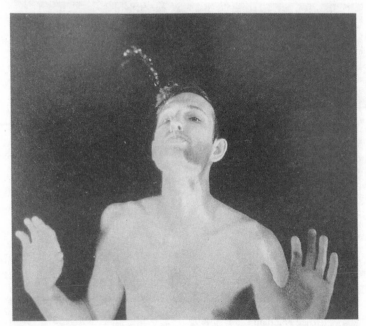

圖47　Bruce Nauman，「自扮噴泉」，人體表演，1966-70。

圖48　Milan Knizak，「立即聖堂」，三塊廢枕、一位俯臥裸女，1970-1，捷克，某間廢棄的石塊廠。

圖49　Joseph Beuys，「如何向一隻死兔子解釋藝術」，人體表演，1965，在德國杜塞道夫，史梅拉藝廊的表演。

圖50　Bruce Nauman，「咖啡因為涼了要倒掉」，照片，1966-70，紐約，Leo Castelli藝廊收藏。

圖51　Richard Long，「在英格蘭所走出來的步道」，照片，1967，倫敦，Anthony dÓffay藝廊。

圖52　李明維，「魚雁計畫」，木桌、
　　　信封、紙、筆(供觀者寫信)，1998，
　　　紐約，惠特尼美術館。

圖53　美國藝術工作者聯盟（Ronald Haeberle and Peter Brandt），「問：連
　　　嬰孩在內？答：嬰孩也在內。」，彩色印刷海報，63.5×96.5cm，1970，
　　　紐約，現代藝術博物館。

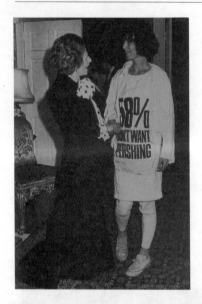

圖54 Katherine Hamnett and Margaret Thatcher,「58%不要潘興（美國飛彈名稱）」，文字服飾，1984，10 Downing Street（英國首相柴契爾夫人官邸）內的招待所。

圖55 Joseph Kosuth,「博物館內被忽視的作品展」，館內未被展現的藝術品，1990，紐約，布魯克林博物館。

圖56　Marcel Broodthaers，「鷹部門現代藝術博物館」（局部），繪畫、花
　　　瓶、酒的標籤⋯⋯等現成物，1972，Kunsthalle，Düsseldorf。

圖57　Dan Graham，「美國的
　　　房屋」（局部），each panel
　　　101.6×76.2cm，1966-7，
　　　文字照片印刷展示於看
　　　板上。

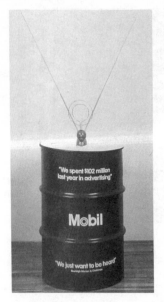

圖58　Hans Haccke，「創造認同」，Mobil的
　　　油筒、文字，1981。

Where	am	I
Where	are	you
Where	is	she
Where	is	he
Where	are	they
Where	are	we
Who	am	I
Who	are	you
Who	is	she
Who	is	he
Who	are	they
Who	are	we
What	am	I
What	are	you
What	is	she
What	is	he
What	are	they
What	are	we
Why	am	I
Why	are	you
Why	is	she
Why	is	he
Why	are	they
Why	are	we

圖59　Annette Lemieux，「我在哪裡？」，橡膠
　　　乳液、畫布，304.8×86.4×10.2cm，1988，
　　　私人收藏。

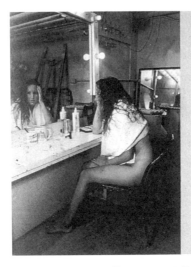

圖60　Ken Lum，「我在這裡做什麼？」，照片、文字，1994，
　　　私人收藏。

圖61　Daniel Buren，「白
　　　色與其它顏色直
　　　條」，裝置藝術，
　　　1988年7-8月，法
　　　國Vienne。

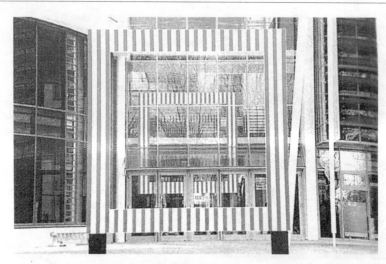

圖62　Daniel Buren，「白色與其它顏色直條」，裝置藝術，1995年，
　　　德國，波昂電信局總部。

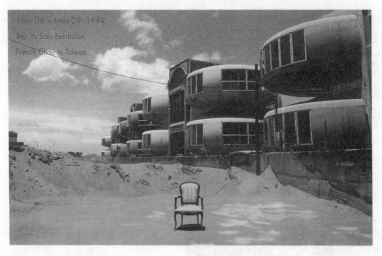

圖63　游本寬，「法國椅子在台灣──觀光旅遊系列」，幻燈片投射於
　　　牆面上，1999年5月，台北，伊通公園展示。

圖64　Jonathan Borofsky,「拿手提箱的男人」,鋼鐵製作,1985,日本立川市公共藝術的邀請製品。

圖65　Hamish Fulton,「岩石落下音盪塵場」(在加拿大巴芬島上徒步12天半),16個字母裝置於牆面上,1988,費城,Tyler藝廊。

圖66　Rosemarie Trockel，「我被嚇著了」(德文ICH HABE
　　　ANGST)被裝置在科隆聖彼得教堂內的牆面上。

圖67　Michael Heizer，「雙
　　　負空間」，9×15×
　　　450cm，1970，內華
　　　達州，摩門台地。

圖68　Robert Smithson，「螺旋狀的防波堤」，地景藝術，直
　　　徑160英呎，長1500英呎，猶他州，大鹽湖。

圖69　Jaracheff Christo，「飛籬」，地景藝術，長240
　　　哩，1976，美國加州。

圖70　Lawrence Weiner，「地獄之火在手工製成的中空形體內」，文字標示於鐵橋金屬圓柱上，1988，英國曼徹斯特運河旁。

圖71　Joseph Kosuth，「零和無」，弗洛依德著作中的重要段落裝置於弗洛依德紀念館內的牆面上，1986同年於紐約展示。

第六章　觀念藝術的特徵與局限性

　　自藝術史角度視之，每一個派別都有自成風格的特徵。每一個派別也會因為特徵及時代環境的影響，而有發展上的局限性。有的像泡沫一般，稍現即逝；有的像曇花一現，雖然好景不常，仍有卓越風華的展現；有的曲高和寡，常人難窺堂奧，卻也能長期在個別領域中持續發展；也有的是長期燦爛後，慢慢地歸於平淡。觀念藝術是屬於曲高和寡的藝術活動。

　　本章將綜合歸納觀念藝術的特徵，以突顯它與其它流派的特殊性。其次，也將分析它未能發展成更大流行風潮的原因。

第一節　觀念藝術的特徵

　　觀念藝術的作品因「介入物」及「脈絡」的參與，形成較複雜多樣的藝術。本書第四章與第五章為釐清並說明清楚「什麼樣的作品是屬於觀念藝術的範圍」，不得不將較具典型的特質，分章節歸納舉例說明。事實上，我們很容易發現，一件作品不會只有一種或兩種特質。更甚者，在藝術家的意圖策劃、設計之下，其作品是錯綜複雜含括了數種特質。觀念藝術雖然是以較少的物質呈現，卻包含了較多的內容。這是觀念藝術較難被詮釋與理解的原因，卻也正是它耐人尋味之處。

　　為求謹慎，並能綜合理解觀念藝術所具有的一般特徵，筆者曾列

舉八大特徵（註1），在此依序說明之。

第一、觀念藝術受到本體論的影響，作品以「什麼是藝術？」的思考出發。觀念成為藝術的唯一內容，並且可以嘗試與形式分開，藝術家投注的是意義的找尋，以思想形式代替物質形式。因此，觀念是任何作品所必須的。觀念藝術家並且特別強調思考超越了平凡的形式藝術，所以創作的觀念或意圖（Intention）比物品的本身還重要。

第二、藝術的創作過程比物品的完成更重要。觀念藝術家較不關心物品本身，卻對如何形成物品的過程較感興趣。其過程可以經由不同的形式：計畫書、地圖、照片、影片、錄影帶、磁片、書籍、說明、標題等方法來記錄。例如：日本藝術家河源溫（On Kawara）從一九六六年一月四日開始他的日期繪畫（圖29）。另有一件作品是用記數追溯至過去一百萬年的數字記載。波蘭的Roman Opalka從1開始寫數目字至無限大，並且在將數目字唸出時，同時以錄音記錄；另外每天為自己拍攝一張照片，至一九六五年他已經從1896176寫到1916613（圖28）。英國的隆格在地圖上追蹤自己走過的路，他用一枝筆縮小規模的重複他的腳所做過的事。這些作品，以時間的記錄，突破過去藝術只能對空間描摹的局限性，並展示創作過程比能不能完成物品更重要，他們甚至於都讓作品繼續，而未完成。

第三、觀念藝術是反形式主義（Anti-formalism）的。現代藝術從十九世紀中葉自然寫實主義發展以來，一直尋求新的形式和風格來代表工業化及大眾媒體的新時代。到了一九六〇年代，現代主義的主流已經變成僅以形式和風格為主的形式主義。形式主義的藝術不過是在媒材、造形上尋求精美，卻無法反映、解釋快速變遷的現實生活。觀念藝術就是對於現代主義（強調形式主義）藝術的激烈反動。其反對

固定、特定的形式，認為藝術形式可以是多元化、多樣而豐富的，才
足以表現當今世界的真實情況。

一般說來，觀念藝術的主要形式有：

1、　現成物（Ready-made）。這是杜象發明的名詞。它指的是
用一件生活物品，稱它是（或者假設它是）藝術品，用此
來否定藝術的獨特性，以及藝術品需經由藝術家親手製作
的必要性。

2、　一種發明（An Intervention）。指某種形象、文字或事物安
置在一個未曾預料的環境中（博物館、地下道、街道⋯⋯），
以吸引人的注意，並引起觀賞者自己思索。例如：龔薩列
茲—托利思（Felix Gonzalez-Torres）一九九一年的攝影作
品（**圖34**）。

3、　文獻檔案（Documentation）。它指真實的工作、概念、或
行動只能透過備忘錄、地圖、圖片、照片，證明其發生過
的事。例如：柯史士的「一張與三張椅子」（**圖23**）是範
例。另外，葛拉漢（Dan Graham）的作品「美國的房屋」
（Homes for America）（**圖57**），是以照片展示美國自第
二次世界大戰以來，房子的類型、價錢、與稅金的記錄。

4、　文字。它用來陳述概念、命題（前提）、或表現以語文形
式所展示的意思。這類例子實多得不勝枚舉。例如：英國
的藝術與語文團體自一九六九年出版藝術與語文（Art-
Language）雜誌（**圖41**）。另外，對韋納而言，作品只能
用語文表現。他在一九六八年兩幅作品，其中有一句文字
「一個標準的顏料記號標籤被丟入海中」（One Standard Dye

Marker Thrown into the Sea）。諾曼（Bruce Nauman, b.1941）
於一九八四年的作品「一百個生與死」（One Hundred Live
and Death）（圖**46**）是一組商店標誌形的霓虹燈造形，並
以英文文字爲形式的藝術品。其配對的詞句，順著往下唸，
會有越來越不愉快且不得休息的感覺。

5、　表演（Performance）。指的是藝術家用自己的肢體來達成
所要表現的意義。富萊恩特抗議博物館的行動便是一例（圖
1）。另外，像諾曼於一九六六至七〇年間的一件作品，
是自扮噴泉（Self-portrait as a Fountain）（圖**47**）。

6、　裝置（Installation）。指在一個特定的地方（如展覽場、
藝術空間），設置一些機器或物品，以表現藝術家的意圖。
波洛夫斯基（Jonathan Borofsky）的「拿手提箱的男人」
（圖**64**）是很好的例子。一九八五年他在日本立川市的公
共藝術邀請製作，仍以該作品呈現。

7、　地景（Land Art）。指以自然爲材料在自然環境中傳達藝
術家的意念。例如：海札（Michael Heizer）的「雙負空間」
（Double Negative）（圖**67**）。

　　觀念藝術從「什麼是藝術」思考出發，我們可以延伸辯稱其命題
爲「它可以是藝術」；而這個「它」可以是形象（繪畫、雕塑也未嘗
不可，雖然這兩類爲早期觀念藝術家排斥，但八〇年代後又被接受）、
物品、表演、觀念、文字、空氣、光線、液體、及最新的人際溝通……，
或許在下一個世紀，將有更多的形式被發現。當然表演、裝置、地景、
或其它形式，是從前四類基本形態延展出來的。

　　第四、觀念藝術重視人與生活及環境之間的連繫與感應，並關懷

人與社會、生態……等的互動。例如：諾曼的攝影作品「咖啡因為涼了要倒掉」（**圖50**），說明在工作坊內創作過程的不順，指涉在每日的生活中，有一部份是失敗的。另外，隆格於一九六七年的照片作品「在英格蘭走出來的步道」（**圖51**），記錄往返行走後，草地上出現的一條步道。此除了強調走路的「行動」（Performance）是藝術作品外，也提倡民主，因為任何人都可以有這樣的行動（這在意義上與傳統藝術強調單一獨特，有本質上的差別）。他的作品並且合乎生態環保的價值，因為草地不會因此長久或永遠遭到人為破壞。柯史士認為顏料、許多媒材都會造成生態的污染，故主張不要顏料。所以有許多觀念藝術家是提倡環保的。

另外，出生於台灣的美籍藝術家李明維，於一九九八年在惠特尼美術館展出的「晚餐計劃」與「魚雁計劃」兩件作品。前者是觀賞者與藝術家共進晚餐，一邊吃一邊談話。後者是藝術家提供三個塔形的「村落」（Village），每個村落內部有木桌，桌上有信封、信紙、與筆，可供觀者書寫內心之情緒，並寄給思念的人。這兩件作品證明了李明維關心人與人之間的交流互動，與心靈的抒發。

第五、基本上觀念藝術是拒斥物體（Objects）的。觀念藝術可以說是從物品實體解脫出來的；它反抗過渡消費、物質充斥的現代社會現象，故提倡以最低限的物質（如語言、文字）來表達觀念，甚至觀念本身就是藝術。換言之，它要以最少的視覺形式，獲致最大的思想或心靈樂趣。它努力追求以藝術表現哲學（或禪宗）的意境，但是它不等於哲學。它仍舊是在藝術領域內，以視覺藝術的形式，把意義、形式、脈絡結合起來。

第六、觀念藝術反對商業行為與傳統威權。傳統的藝術關注藝術

品中的審美品質，如此將藝術導向消費的商品。它媚俗、討好世人的
視覺網膜，只滿足了視覺上的享受。另一面博物館、畫廊與收藏家扮
演了「審美品質」權威的角色。此為觀念藝術家激烈的痛擊。藝術創
作是極多樣的、自負的，誰有權力決定藝術的優劣呢？而藝術是為了
被收藏嗎？

　　第七、觀念藝術家著重於觀眾心靈的參與。雷維特認為觀念藝術
是為觀賞者製作一件「感情上冷漠」以獲致「心靈上有趣」的東西。
此隱含觀念藝術作品，往往刺激觀眾去思考，這種思考接近純理性或
知性式的，而非傳統藝術在情感上的滿足。

　　例如：史密斯遜（Robert Smithson）在英格蘭波特蘭島的「鏡子
移位」（圖25）。他提醒人們鏡像是人類的意識，鏡子裡的「草」
是真實草的反射，它是真實的？還是不真實？我們看到的、知道的，
是真實的嗎？我們如何知道我們所知的？（How do we know what we
know?）這是哲學「認識論」的問題，也是觀念藝術所要展演的主要
內容。古巴移民美國的龔薩列茲─托利思，一九九一年有幅攝影作品，
於一九九二年放大成大型廣告圖像後，在紐約市二十四個街道大型看
板上，同時展出該作品（圖34）圖像是一張剛睡過，床單縐縐的雙人
床。其所含射的意義恐怕完全視路人自己所處的情境而定。這也意味
作品的意義全憑觀眾的心靈思索來完成；故觀眾只要擁有作者的觀念
即擁有藝術，不必擁有物品，而且觀眾的參與比物品本身更重要。

　　第八、觀念藝術是一種運動（Movement），也是一種持續自我
批判的藝術。過去的藝術史發生許多的流派，我們通稱為某某主義。
某種主義大概指在同一時代（特定時間），某一群人秉持共同的創作
理念共同特質與形式來完成繪畫或雕塑的藝術品。但是觀念藝術不被

限制在有限時間發展，其形式多樣、風格不定、媒材多元。它從「思考」的各個層面去探討藝術本質。它把傳統藝術重視物品的客體反映，還原到探討藝術本質的主體，正如「我正在想我如何思考」的邏輯結構。觀念藝術透過質疑、提出問題，表現的是一種持續自我批判的狀態。

第二節　觀念藝術的局限性

八〇年代以後，觀念藝術國際或一般藝展的次數，比前一時期較為減少，其聲勢也逐漸式微。有的展覽甚至是第一時期作品的回顧展，較少新作。關於觀念藝術的發展歷程、批判、或是省思的評論，也逐漸見諸於一般專書、研討會、期刊、或雜誌中。

觀念藝術在發展的過程中，不可避免地遭遇到一些局限，因此未能蔚為主流或形成更大的流行風潮。在瞭解觀念藝術的淵源、發展及特徵之後，本節重點試圖從時代性、非通俗化（理論化）、形式自由化以及其矛盾性等四種因素來探討觀念藝術的局限性。

一、時代特性

當代藝術在六〇至八〇年代之間，出現多樣及快速的現象。那些變化即使不是絕後，確是空前的。快速變化指的是新潮藝術問世的時間短。過去，一種風格流行數十年才出現另一種形式風格的新潮。當代，新潮或稱一個流行世代，只不過幾年的時間而已。多樣變化，指的是新潮藝術不是一次只出現一種；而是短期間同時或連續出現數種，令人目不暇給。甚至，當代藝術的多樣化，像西方童話中的「潘朵拉魔箱」（Pandora's box）一樣，打開之後不知如何與新奇事物相處。

六〇年代以來的當代藝術就是如此。福雷克薩斯、最低限藝術、觀念藝術、貧困藝術、偶發藝術、環境藝術、地景藝術、表演藝術、過程藝術、公共藝術、攝影、電腦、以及後現代主義觀點等等，都是短時期內的產物。它們之中，有的幾乎同時出現，有的是前後發生，還有的相隔不過數年發生。

短時期多樣化的新潮藝術流行派別，在資源、空間、及人們注意力都有限的情況之下，自然發生排擠效應。因此，藝術傳佈流行的舞台空間及流行的持久性，就可能因易於被另類替代而受到影響。

二、非通俗化

觀念藝術自始就不是走大眾口味的藝術。對藝術所知不多的一般大眾，對於觀念藝術不易親近。因爲觀念藝術作品以探討理念和意義爲訴求，企圖以最少的視覺形式，獲致最大的心靈樂趣或是精神滿足。

杉德勒（Irving Sandler）說觀念藝術缺乏視覺的樂趣及情緒共鳴的缺點（註2）。瓦德（Frazer Ward）則認爲觀念藝術與一般大眾距離較遠有兩個原因。第一、它不是透過感性的經驗途徑，以拉近彼此間的距離（或者說大眾需要被說服放棄原先傳統美學的樂趣）。第二、它所伴隨的理性內涵，缺乏通用的溝通的詞彙（註3）。因此，觀念藝術即使在發源地的美國，也不曾非常流行（註4）。

非通俗化的批評並不過份。大部份觀念藝術的作品，的確走素樸、較無裝飾性的形式風格。一九七〇年四月，紐約市立文化中心舉辦一次素樸的觀念藝術展。策展人卡杉（Donald Karshan）特別聲明，在電腦立即瀏覽時代，表現的就是「後物品藝術」（Post-Object Art），講求藝術的觀念要超越物品或視覺經驗（註5）。這種特徵很容易使

觀念藝術變成曲高和寡的藝術作品。

其次，觀念藝術家常常以極少視覺形式的作品，輔以較多理論說明的方式，介紹或分析其作品的理性建構。柯史士、雷維特、韋納、布罕、阿特金森、包德文、及波依斯等代表人物都是如此。他們不但自己有著作，常發表論文，也撰寫藝展目錄，並透過藝評家訪談，表達其觀點。這種情形又使得他們被視為走藝術理論精英主義傾向的藝術家。

但是，非通俗化及藝術家理論能力的特色，並非一體適用於所有的觀念藝術家。例如：中國大陸的觀念藝術就走相反的路。九〇年代才在中國大陸萌芽的觀念藝術是由二、三十歲年青藝術家，表現新潮藝術的一種方式。藝評家指出，他們的理念只想表現社會變遷的迷亂，或是缺乏隱私的心理反應現象。藝術家們簡單地認為，只要用現成物或攝影機，表達出意圖，再想個名稱，就是觀念藝術了（註6）。這種藝術活動是夠通俗化，但是缺乏普普藝術的美感及技巧。

三、形式自由化問題

傳統的藝術作品，受限於宗教、神化、貴族等勢力與主題的影響，必須在繪畫或雕塑的材料與形式中，磨鍊其工藝的技術。二十世紀以來，自由創作的發展，一方面擴大藝術的領域，豐富了形式、媒材與內容，另方面也可能因為自由選擇及自由發展的影響，也帶來各是其是各非其非，或是形式變得氾濫，變成自我迷失的後果。

例如：柯史士、韋納、柏金較偏重語文創作的形式；安德烈、雷維特卻排斥語文形式。隆格、柯史士主張環保的地景運用；史密斯遜曾使用柏油，貝克斯特曾使用膠水作媒材，倒在山頂或地面上。河源

溫重視過程；韋納對過程卻不感興趣。

另外，僅以理念、意義爲主體，而以媒材、形式風格爲次要的影響，也造成角色分類上的困擾。有的觀念藝術家同時進行公共藝術或裝置藝術的創作；有的同時是表演藝術或地景藝術；有的是攝影家；更有的在八〇年代之後，重拾畫筆的畫家（例如：胡比勒）。

觀念藝術家能夠以意義或觀念爲核心，創作不同形式風格的作品，享受其自由創作的樂趣。可是，觀賞者、博物館工作人員、藝術評論家及學者，可能常常要爲作品分類歸屬的適切與否而苦惱不已。

四、矛盾性格

基本上，觀念藝術是以理性、哲思的樂趣爲主，較不重視情感上與視覺上的滿足。但是，在表現上又無可避免地要依附在某種媒材及形式上，否則就不是藝術。這對參與者而言，會有矛盾的不愉快感。

例如：曾經是藝術及語文團體領導者之一的阿特金森在一九九二年回憶「觀念主義的衝刺和精力在那段時期（一九六九～一九七四）的方向，被引導到無家可歸的基礎上進行藝術製作的應用：也被束縛住的在哲學家園中進行拖垃圾挖採的工作。不管它過去如何地成功，觀念主義在一九七四年已經自己開始覺得像是哲學的家園。它的風格很快被辨識出來，它的目錄註記對我而言是一個觀念的事業印刷所。」（註7）可見，藝術的理念若介入哲學、心理學、語言學、文學或其它的脈絡太多，可能會有反客爲主的問題，或是相互排斥的矛盾現象。

其次，反商業行爲或抗議博物館權威與事實發展也有矛盾之處。觀念藝術家的作品自始以來從未主動拒絕在博物館或官方藝展展出。富萊恩特在一九六三年抗議紐約現代博物館的權威；胡比勒在一九八

三年表示，觀念藝術從未決心使藝廊、博物館、收藏家等機構崩解，因為那些機構及權威是自然地要與之溝通連繫的。

　　藝術家若抱著反商業、反市場的立場，不與藝術市場結合，又要如何維持生計呢？另方面，博物館、收藏家或藝廊要購買或收藏觀念藝術作品時，從未有過觀念藝術家拒絕的情形（註8）。可見，其抗議只是姿態的表示而不是信念的主張。

　　值得一提的是，觀念藝術家強調不必擁有物品，只要直透藝術家的觀念（藝術家的觀念進入觀賞者的腦海裏），便是擁有藝術。但是雷維特懷疑，他指述：「瞭解一件藝術作品，好比一位音樂指揮家將其心靈引導到欣賞者的過程。但是，藝術家的心靈可能永遠無法到達欣賞者心中；反之，該心靈也可能永遠駐足在藝術家心中。」（註9）觀念藝術家過份強調意圖與注重理論，每個藝術家都有自己的一套體系，某個層次而言，藝術已從視覺層面提升至哲思層面，其艱深難懂，一般觀賞者未必有能力理解，甚至只有少數訓練有素的觀賞者才能看懂藝術家的意圖，至於心靈上能與藝術家溝通並共享，恐怕是鳳毛麟爪了。

　　巴利在德國杜森朵夫市（Düsseldorf）舉辦以問答文字展示的作品「期望69」（Prospect 69）展，強調觀賞作品的限制不在於視覺上可見的部份，而在於觀賞者個別認知上的困難。

　　問：你的期望69是什麼？

　　答：它包含了人們將看到這段對話的觀念。

　　問：它能被顯示出來嗎？

　　答：整件作品其實是無法瞭解的，因為它分散在許多人的心中。

　　　　每個人真正只能知道自己心中的那部份內容而已。

(Q: Which is your piece for Prospect 69?

A: The piece consists of ideas which people will have from reading this Interview.

Q: Can this piece be shown?

A: The piece in its entirety is unknowable because it exists in the minds of so many people. Each person can really know only that part which is in his own mind)（註10）

　　上述局限性的因素討論，只是說明觀念藝術未能更普遍發展的原因。但是，其特徵已足夠讓它在藝術園地佔有一片天地。八○年代之後，觀念藝術家已不再表達反藝術機構權威。有的藝術家也在作品形式及色彩上，加些形式之美的視覺效果，以別於六○、七○年代的素樸風格。例如：雷維特「多邊三角形」（1988年作品，**圖72**）。但是，其它基本特徵仍然繼續保留，以顯示觀念藝術的自身風格。（例如：**圖71**柯史士1986年作品；**圖61**、**62**布罕1988,1995年作品；及**圖43**韋納1996年作品）。

註 釋

註1：有關「觀念藝術之特徵」，參見唐曉蘭，〈觀念藝術的界定與特徵〉，《現代美術學報》（台北市立美術館），第2期（1999年6月），頁43-50。

註2：Irving Sandler, *Art of the Postmodern Era: From the late 1960s to the early 1990s* (New York: Harper Collins, 1996), p.89-100; also see Michele C. Cone, "Can Painting Be Saved?" *Art Journal* (Spring 1998), pp.79-81.

註3：Frazer Word, "Some Relations between Conceptual and Performance Art," *Art Journal* (Winter 1997), p.37.

註4：G. H. Hovagingar, "An Object is," see:
http://www2.awa.com/artnerweb/views/tokartok/tokcon/tokcon9.html

註5：Godfrey, *Concetpual Art*, p.208.

註6：Marianne Browwer and Chris Driessen, "Another Long March," Fei Dawei, "When we look…," see *Another Long March: Chinese Conceptual and Installation Art in the Nineties*, edited by Chris Drissen and Heidi van Mierlo (Breda, Netherlands: Fundament Foundation, 1998), pp.25-6, 33-5.

註7：Godfrey, *Concetpual Art*, p.252.

註8：紐約市獨立策展人及藝評家Susan Hapgood於1990年7月於《藝術在美國》發表一篇長達十頁的論文，討論觀念藝術作品在市場上的盜版、複製、再製的問題。文中指出，六〇年代的觀念藝術家致力創作表達理念的作品，但是當九〇年代市場有需求時，該如何處理？有人說，可以買賣當時的草稿。藝術沒有能力改變一切，可是市場有此能力，總有少數人有能力改變市場的行為。安德烈認為只有作者的授權，才是最後的決定；收藏家不能複製，作者才有權利決定哪一件是複製品，哪一件是原件。莫里斯則認為沒有原作的問題，因為每件作品再製之後的場域已不相同，只要有人購買，則該件就是原作。但是，雷維特、柯史士、諾曼已經認真考慮策展人提出展覽需求時，要複製原作還是搬動原作參展的問題。此外，博物館也同時面對相同問題的困擾。參見Susan Hapgood, "Remaking Art History," *Art in America* (July 1990), pp.115-122, 181.另外，柯史士也表達了觀念藝術家需要出售作品的慾望。他認為諾曼有時是以雕塑

家的身份出售作品,但同時維持觀念藝術家的身份及創作。參見:
Barbara A. Macadam, "A Conceptualist's Self-Conceptions," *Art News* (December 1995), p.125.

註9:Morgan, *Art into Ideas: Essays on Conceptual Art* (Cambridge University Prsee, 1996), p.2.

註10:Michael Archer, *Art Since 1960* (London: Thames and Hudson and Audio Arts, 1994), p.75.

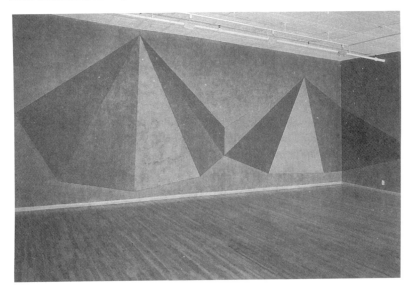

圖72　Sol Lewitt，「複合的金字塔」，彩墨淡塗於牆面上，381×1196cm，
　　　1986，紐約，John Weber藝廊。

第七章　結　論

　　從藝術史的角度來看，觀念藝術萌芽於一九六〇年代而興盛於一九七〇年代，它是一種運動，一種歷史現象，也是當代藝術重要內容的一部份。它的形成與發展，改變了藝術的創作方式，影響了藝術教育（尤其是高等教育）的內容。

　　觀念藝術在創作觀點上，固然是受到維根斯坦等人所提出的本體論（例如：藝術是什麼？）和知識論（例如：我們如何知道或如何呈現事物？）兩個哲學命題的影響，同時也是藝術史自身演進的結果。

　　綜觀二十世紀的藝術特質是以脫離虛構的幻象，與真實的日常生活結合為訴求，而且創作行為已不再是高不可攀、或神祕莫測，更不是藝術家的專屬。因此，藝術物品與日常物品，藝術活動與日常生活行為，藝術家與觀賞者、收藏家，藝術展演的空間、時間與現實生活中的空間、時間等；其間相互交錯與連繫的探討，便發展出多采多樣的藝術形式。

　　二十世紀初的立體派，應用的拼貼技術，已導引出日常印象、現成物與文字的使用，及探討什麼可以是代表，我們如何知道什麼是我們所知的認識論的問題。同時阻撓了觀者對傳統繪畫很容易得到視覺上的愉快，並將封閉的工作室生活與街頭的生活融合起來。

　　到了達達運動，其引起的國際風，使藝術活動更貼近於日常的生活；尤其是杜象，他發明「現成物」的概念，拓展開了藝術媒材的使

用，並標榜藝術作品所指涉的觀念，而認爲形式、媒材不過是那個「觀念」的傳達物而已。杜象的創造意圖是藝術史上劃時代的一頁，將長久以來以繪畫、雕塑爲主要形式的歐洲傳統藝術，給予徹底的顛覆與省思。許多藝評家與藝術家，都認爲杜象是觀念藝術的先驅者。另外，就展覽空間而言，達達藝術家與超現實主義者曾以反諷、激怒的方式關注展覽會的形式問題，這些都啓開了觀念藝術家重視藝術被展示和被經驗的探索。

五〇年代的新達達將日常生活物品製成藝術品，突破傳統美學的獨特性與單一性。其它團體如：眼鏡蛇、文藝團體、具體群、情境主義；或個人如：凱吉、雷恩哈特、封塔那、克萊因、曼佐尼等，都反對傳統繪畫形式，他們的作品很明顯的具有一種自我批判的精神。其無論是製作藝術品或傾向於「非物質化」的藝術品，都是爲了尋求「藝術角色」的再界定，並對展覽問題與日常生活結合的問題，仍繼續探討；這些創作意圖直接衝擊著六〇年代藝術形式的發展。

偶發藝術打破了藝術和生活的界限，其不受時、空限制，使觀者變成藝術參與者，致使藝術脫離了藝廊、博物館的束縛。普普藝術使商業物品介入藝術脈絡而成藝術品，尤其是沃霍爾的作品，更引起爭議性的討論，但也確定了「藝術脈絡」的意義與價值。福雷克薩斯運動，將每日生活視爲劇場，每日事件可以是藝術活動，提供了「什麼可以是藝術」的質問。最低限藝術把藝術物質壓到最低，認爲藝術的製作與經驗是一種高度的概念化，是一種態度。由此再演進便成了以「概念」爲主要創作意圖的觀念藝術。

第一代的觀念藝術開始時幾乎與激變的時代同時發生。由於六〇年代美國政治、社會、經濟處於高度發展及變遷等危機狀態，引起了

人們對傳統威權的質疑。敏銳的藝術家在尋求「藝術本質」的問題時，也抱持否定藝廊商業行為與博物館專權的態度。他們以哲學、系列、與結構三種途徑來構成藝術作品的基本特質，並在形式與媒介物、主題與內容、創作的角色及展演的場域各方面，延展成多元擴散的性質。但基本上，觀念藝術是以語言、文字、文件檔案等為藝術創作的基礎形式。

　　在理論上而言，它是完美的理想主義，事實上證明卻有其必然的矛盾性格。例如：思想真的可以等於是藝術嗎？（如果是，它應該屬於哲學的範疇，但事實它不是純粹的思考或抽象的思考，仍在視覺藝術的領域裡。）只要有思想的人都是藝術家（藝術家等於哲學家）？藝術家們真的都不須靠物品來代表觀念（語言、文字、一頁紙張、空氣、液體、聲音……等，也都是一種物品）嗎？形式、定義太多，有否浮濫之嫌？其藝術作品不在藝廊、博物館展，要在那裡展？作品無法買賣，藝術家靠什麼維持生活，事實上難道觀念藝術家真的沒有作品出售的行為發生？當碰觸到觀念，是否嫌其「智慧不足」、「觀念不夠」？其強調只要擁有觀念便是擁有藝術，物品並不值一提，那麼藝術家的觀念，真的可以被觀賞者擁有（觀念能進入觀賞者的腦海中）？這一連串的問題，正是促使八〇年代第二代觀念藝術家，企圖去突破六〇年代發展出來的局限與藩籬。

　　雖說如此，第一代的觀念藝術家仍有其重大貢獻。他們也像杜象與達達人，但他們沒有戲謔、譏諷，而是以更嚴肅、冷靜的態度自我審視，提出對藝術本質的質疑。當形式主義走到盡頭的時候，觀念藝術把自己開放給哲學、社會、心理學、政治、經濟及大眾文化，擴展並豐沛了藝術的內涵。觀念藝術使藝術能夠像根莖狀的延展，形成一

座多元的網路，擁有各種不同形式，並向四面八方蔓生出去。

第二代的新（後）觀念藝術家出現於一九八〇年代，它一方面關注流行文化，另一方面是觀念藝術對現成物，脈絡之定位的努力再繼續發展。對某些藝評家而言，新生的後起之秀不過是一批模仿者，其作品除了具有冷酷及知識的形貌之外，在基本功能上，則像華麗的、新奇的、高價位的商業物品一樣。甚至連一些老輩藝術家們的作品也變得較爲精緻及華麗。例如：雷維特於一九八六年的作品「多元金字塔」（Multiple Pyramids）。他仍然是下指令，由畫匠完成在牆上的三個金字塔連續相接的系列、背景、及重疊部份的顏色，加上不同順序的色彩。很明顯這是繪畫的重現，造形與色彩都具有華麗的裝飾趣味。像韋納、柯史士的文字裝置，其比例、造形與色彩的使用也強調了裝飾性的美感。更甚者，新觀念主義者不再排斥繪畫或物品了，它的形式並且已發展成公共藝術的一部份。

使我們興奮的是，從富萊恩特到史密斯遜等第一代的藝術家厭惡博物館並對它宣戰，認爲博物館已喪失機能，也像商業藝廊體系一樣腐化。但是現在，博物館卻成了藝術家們研究與討論新意義的場所，甚且經過設計與策劃，它就是意義及價值被發掘及可以生存的地方。一九九〇年代，藝術家自己安排在館內展示的風氣已經成爲一種權利了。經過第一代觀念藝術家的努力，藝術家有權力決定自己的風格及博物館內的角色（當局與藝術家）已是對等合作的關係了。

觀念藝術在六〇年代由紐約擴展到美國其它藝術城市，並逐漸成爲國際性的藝術運動。英國、法國、德國、瑞士、俄羅斯、捷克、波蘭等國，幾乎是同期間內相互影響；迄今更發展到巴西、智利、阿根廷等南美洲國家，甚且亞洲的日本、印度、台灣、中國大陸及非洲都

有觀念藝術的作品。無論其聲勢是否浩大，事實上它已是當代藝術的重要指標之一。

努力與發展近四十年的觀念藝術，及其造成的影響，今日世人依然可以感受它的震撼。它以「思考藝術的本質」為主要訴求，卻像音樂的「主題曲」一樣，可以演變發展成各式各樣的變奏曲。它雖有各式樣的形式（或介入物、脈絡），仍以藝術家創作的意圖為最主要核心，進而激發觀賞者的心靈參與，甚且透過作品要觀者內省，諸如：你是誰？你代表什麼？這種類似中國禪宗精義，提醒人們透過參悟而自覺到生命的本質是什麼。

隨著時代推移，觀念的內容也開始轉變，世人接受訊息與觀念的方式也相當有變化。展望未來，我們將可預見觀念藝術家們精心創作的作品，會有更深沈的思索、發掘更多可能的表現形式，來增進視覺藝術的深度與廣度。我們也期待並展望下個世紀因為觀念藝術家的努力與改進，使藝術不但具有視覺的形式之美，而且含有豐厚人文內涵的哲理啟示。因此，觀念藝術仍會是下個新世紀藝術活動中一個重要的藝術領域，並且持續發展。

參考書目

索引參考

中央大學圖書館光碟資料庫Art Bibliography and Art Index (since 1984)。

中華大學、台灣大學、清華大學圖書館，EBESCOhost 電子期刊網路連結美國Academic Search Fulltext Download Service。

台北美國文化中心ProQuest光碟資料庫，1986年1月迄今。

Books

Art of the Sixties and Seventies: The Panza Collection. Preface by Richard Koshalek and Sherri Geldin. New York: Rizzoli International Publisher, 1987.

Alberro, Alexander and Blake Stimson (eds.) *Conceptual Art: A Critical Anthology.* Boston: Press of Massachusetts Institute of Technology, 1999.

Archer, Michael. *Art Since 1960.* London: Thames and Hudson, 1997.

Arnason, H. H. *The History of Modern Art.* 3rd edition. London: Thames and Hudson, 1988.

Axelrod, Alan. (ed.) *Minimalism: Art of Circumstance.* New York: Cross River Press, 1988.

Battcock, Gregory. (ed.) *Idea Art: A Critical Anthology.* New York: 1973.

Bindman, David. (ed.) *The Thames and Hudson Encyclopaedia of British Art*. London: Thames and Hudson, 1985.

Braun, Emily. (ed.) *Italian Art in the Twentieth Century: Painting and Sculpture 1900-1988*. Munich and London: Prestel-Verlag, 1989.

Buchloh, Benjamin H. D. and Lawrence Weiner. *Lawrence Weiner*. London: Phaidon Press, 1998.

Burnham, Jack. *The Structure of Art*. New York: Braziller, 1972.

Chase, Gilbert. *America's Music: From the Pilgrims to the Present*. Revised 3rd edition. Urbana and Chicago: University of Illinois Press, 1987.

Chilvers, Ian., *et al.*, (eds.) *The Oxford Dictionary of Art*. Oxford: Oxford University Press, 1988.

Colpitt, Frances and Phyllis Polous, *Knowledge: Aspects of Conceptual Art*. 1992.

Crow, Thomas. *The Rise of the Sixties: American and European Art in the Era of Dissent 1955-1969*. London: Calmann and King Ltd., 1996.

Crowther, Paul. *The Language of Twentieth-Century Art: A Conceptual History*. New Haven: Yale University Press, 1997.

Cummings, Paul. *Dictionary of Contemporary American Artists*. 6th edition. New York: St. Martin's Press, 1994.

Drissen, Chris and Heidi van Mierlo (eds.) *Another Long March: Chinese Conceptual and Installation Art in the Nineties*. Breda, Netherlands: Fundament Foundation, 1998.

Faulkner, Ray. et al., *Art Today: An Introduction to the Visual Arts*. 6th edition. New York: Holt, Rinehart and Winston, 1987.

Ferrier, Jean-Louis (ed.) *Art of our Century: The Chronicle of Western Art, 1900 to the Present*. New York: Prentice Hall, 1988.

Field, Richard S. *et al.*, *Thought Made Visible: 1966-1973*. New Haven: Art Gallery of Yale University, 1996.

Flaming, William. *Arts and Ideas*. 7th edition. Chicago: Holt, Rinehart and Winston, 1986.

Genova, Judith. *Wittgenstein: A Way of Seeing*. New York: Routledge, 1995.

Godfrey, Tony. *Conceptual Art*. London: Phaidon Press, 1998.

Gowing, Sir Lawrence (ed.) *A Biographical Dictionary of Artists*. England: Andromeda Oxford Limited, 1995.

Grant, Tina and Joann Cerrito (eds.) *Modern Arts Criticism*. vol. 3. Detroit and London: Gale Research Inc., 1993.

Harrison, Charles and Paul Wood (eds.) *Art in Theory, 1900-1990: An Anthology of Changing Ideas*. Oxford, UK: Blackwell, 1993.

Heller, Jules and Nancy G. Heller (eds.) *North American Women Artists of the Twentieth Century: A Biographical Dictionary*. New York: Garland Pub., 1995.

Hendricks, Jon. Fluxus Codex. Detroit, Mich.: Gilbert and Lila Silverman Fluxus Collection, 1988.

Kosuth, Joseph. *Within the Context : Modernism and Critical Practice*. Ghent: Coapurt, 1977.

——. *Art after Philosophy and After*. Press of Massachusetts Institute of Technology, 1991.

Lippard, Lucy R. *Six Years: The Dematerialization of the Art Object from 1966 to 1972*. Berkeley: University of California Press, 1997.

Lucie-Smith, Edward. *Movement in Art since 1945*. Revised edition. London: Thames and Hudson, 1984.

Meuris, Jacques. *Rene Magritte*. Translated from the French by J. A. Underwood. New York: Artabras, 1988.

Meyer, Ursula. *Conceptual Art*. New York: Dutton, 1972.

Mondadori, Arnoldo. *The History of Art*. 1989 English edition. New York: Gallery Books, 1989.

Morgan, Robert C. *Art into Ideas: Essays on Conceptual Art*. Cambridge and New York: Cambridge University Press, 1996.

Munroe, Alexandra (ed.) *Japanese Art after 1945: Scream against the Sky*. New York: Harry N. Abrams, 1994.

Naylor, Colin (ed.) *Contemporary Artists*. 3rd edition. Chicago and London: St. James Press, 1989.

Papadabid, Andrees., Clare Farrow and Nicolca Hodges (eds.) *New Art*. London: Acadeny Editions, 1991.

Piper, Sir David. (ed.) *The Random House Dictionary of Art and Artists*. New York: Random House, 1988.

Ross, David A. (ed.) *Between Spring and Summer: Soviet Conceptual Art in the Era of Late Communism*. Boston: The Institute of Contemporary Art, 1991.

Sandler, Irving. *Art of the Postmodern Era : From the Late 1960s to the Early 1990s*. New York: Harper Collins, 1996.

Slonimsky, Nicolas. *Baker's Biographical Dictionary of Musicians*. 8th edition. New York: Maxwell Macmillan International, 1992.

Stangos, Nikos. *Concepts of Modern Art*. Revised and enlarged edition. London: Thames and Hudson, 1981.

Stich, Sidra (ed.) *Rosemarie Trockel*. New York: Prestel-Verlag, 1991.

Stokvis, Willemijn. *Cobra: An International Movement in Art after the Second War*. New York: Rizzoli, 1987.

Tamruchi, Natalia. *Moscow Conceptualism, 1970-1990*. Craftsman House, 1995.

Trudeau, Lawrence J. & Tina Grant (eds.) *Modern Arts Criticism*, vol. 4. Detroit and London: Gale Research Inc., 1994.

Turner, Jane (ed.) *The Dictionary of Art*. New York: Grove's Dictionaries, 1996.

Articles

Carlisle, Cristina. "Brazil: New Proposals," *Artnews*, (November 1997), p.238.

Hapgood, Susan. "Remaking Art History," *Art in America*, vol.78, Iss.7 (July 1990), pp.114-123, 181-3.

Joselit, David. "Object Lessons," *Art in America* (February 1996), pp.68-73.

Karmel, Pepe. "Old Master at the Utterly New," *Artnews*, (May 1996), pp.122-7.

Kosuth, Joseph. "Art After Philosophy," *Studio International*, October 1969, pp.135-180.

——. "Intention(s), " *Art Bulletin,* September 1996, pp.407-413.

Hovagimyam, G. H. "On Conceptual Art," http://www2.awa.com/ artnerweb/views/tokartok/tokcon/tokcon9.html.

Hubl, Michael. "The Melancholist of Virtuosity," *Artnews*, (February 1989), pp.120-125.

Isaak, Jo Anna. "Sergel Bugaev at the Queens Museum," *Art in America*, (November 1992), pp.132-33.

Macadam, Barbara A. "A Conceptualist's Self-Conceptions," *Artnews*, vol.94, Iss.10 (December 1995), pp.120-127.

Mifflin, Margot. "Performance Art: What is it and Where is it Going?" *Artnews*, (April 1992), pp.84-89.

Morgan, Robert C. "The Situation of Conceptual Art," *Arts Magazine*, vol.63, Iss.6 (February 1989), pp.40-43.

Nesti, Jr. Ned J. "Working with Words," *Scholastic Art* (Apr/Mary, 1994), pp.14-5.

Nesbitt, Lois E. "Life's Readymades," *Artnews*, vol.89, Iss.2 (February 1990), pp.101.

Newman, Michael. "Conceptual Art from the 1960s to the 1990s: An Unfinished Project?" *Kunst and Museum Journal*, vol.7 no.1/2 (1996).

Orlowski, Andrew. "Yippie for the Pranksters," *New Statesman & Society*, 9 (September 1994), pp.16-19.

Plagens, Peter. "The Young and the Tasteless," *Newsweek*, (US edition) (18 November 1991), pp.80-2.

Pogolotti, Grazida. "Art, Bubbles, and Utopia," *The South Atlantic Quarterly* (Winter 1997), pp.169-80.

Suvakovic, Misko. "Conceptual Art, Political Art, and the Poetry of 'CODE'," *Boundary* 2 (Spring 1999), pp.249-52.

Tamblyn, Christine. "Computer Art as Conceptual Art," *Art Journal*, vol.49, Iss.3 (Fall 1990), pp.253-56.

Ward, Frazer. "Some Relations between Conceptual and Performance Art," *Art Journal*, vol.56, Iss.4 (Winter 1997), pp.36-40.

Well, Rex. "Dorothy and Herbert Vogel Collection," *Artnews*, (November 1994), pp.161-2.

Magazines and Newspapers

"Adrian Piper," *American Visions*, (August 1991), p.12. "At Last, A People's Art," *The Economist,* 17 January, 1998, p.77.

Johnson, Ken. "Conceptual but Verbal, very Verbal," *New York Times*, May 7, 1999, p.E2.

Smith, Roberta. "Conceptual Art: Over, and Yet Everywhere," *New York Times*, April 25, 1999, Sec. 2, p.1.

中文書籍

台灣省立美術館編印。《新功能都市空間：日本立川市公共藝術特展專輯》。台中市，民87年7月。

呂清夫。《後現代的造形思考》。高雄：傑出文化出版，民85年。

何政廣。《歐美現代美術》。修訂版。台北市：藝術家出版社，民83年。

吳瑪俐譯。漢斯・利希特著。《DADA、藝術和反藝術》。台北市：藝術家出版社，1988年。

吳瑪俐譯。Jurgen Schilling編著。《行動藝術》。台北市：遠流出版社，1996年。

連德誠譯。Gregory Battcock編著。《觀念藝術》。台北市：遠流出版社，1992年。

張心龍譯。Pierre Cabanne編。《杜象訪談錄》。台北市：雄獅圖書出版，民75年。

黃才郎等編輯。《西洋美術辭典》。台北市：雄獅圖書出版，1982年。

《達達與現代藝術》。台北市：台北市立美術館出版，民77年。

項幼榕譯。Suzi Gablik著。《馬格利特》。台北市：遠流出版社，1999年。

馬克・杰木乃茲。《阿多諾──藝術意識形態與美學理論》。台北市：遠流出版公司，1990年。

劉福增譯。Robert J. Fogelin著。《維根斯坦》。台北市：國立編譯館出版，民83年。

謝東山。《當代藝術批評的疆界》。台北市：帝門藝術教育基金會，1995年。

中文期刊論文及雜誌

王受之。〈觀念藝術在當代的發展〉,《藝術家雜誌》。47卷3期(1998年9月),頁394-409。

李史多。〈觀念藝術〉,《現代美術》。64期(1996年2月),頁45。

林右正。〈觀念藝術〉,《文化生活》。民87年7月,頁23-27。

吳大光。〈論視覺思維——「形、體、空間」〉,《華岡藝術學報》。第4期(民86年月),頁1-30。

曾雅雲譯,Tony Godfrey著。〈觀念藝術素描〉,《台灣美術》,9卷1期(民85年7月),頁36-40。

胡永芬。〈觀念藝術的苦行僧——謝德慶〉,《典藏藝術》,29期(民85年2月),頁158-163。

侯宜人。〈無形與無物:拒絕藝術物體的觀念藝術〉,《美育月刊》,16期(1991年10月),頁34-41。

唐曉蘭。〈觀念藝術的界定與特徵〉,《現代美術學報》(台北市立美術館),第二期(1999年7月),頁29-43。

索　引

A

B

國家圖書館出版品預行編目資料

觀念藝術的淵源與發展 / 唐曉蘭著. -- 初版. --臺
北市：遠流, 2000 [民 89]
　　面； 公分
參考書目：面
含索引
ISBN 957-32-3912-4 (平裝)

　1.藝術－哲學,原理

901.1　　　　　　　　　　　　　　　89000702

藝術館

藝術館

藝術館

藝術館

藝術館　R1046

文明化的儀式

Carol Duncan著
王雅各譯

本書探討十八世紀以來西歐及美國美術館形成的過程，藉著對贊助人、建築體、收藏品以及陳設方式的深入剖析，揭露一個我們向來以爲單純的作品展示場，其實是個政治權力、階級利益、種族性別宰制等交錯的場域。而參觀者在進入美術館時，其實是參與著一個價值再確認的儀式演出。鄧肯這本深具啓示性的書，是每個會進入美術館的人都要好好讀一讀的。

藝術館 R1064

藝術 介入 空間

Catherine Grout 著

姚孟吟 譯

本書作者長期在公共空間策劃展覽活動,對公共藝術有不同於我們一般熟悉的看法。她把公共空間的定義,從公共廣場拉到我所在、與他人同在,並且相互交流的地方。交流的前題是身體、感官體驗,因此藝術等於在創造一個可以公共分享的場域。作者認為,公共藝術是一種揭露多元經驗與感性的創作形式,所以瞬間、即興、短暫停留的視覺性、抽象感知或事件性創作,有形、無形作品都可屬之,提供我們一個很不同的認知視野。

藝術館 R1040

Alias Olympia

化名奧林匹亞

Eunice Lipton 著
陳品秀譯

馬內的名作《奧林匹亞》中，那裸露而毫不羞澀
地直視觀眾的模特兒是誰？她為什麼出現在多位
同代畫家作品中？又以什麼樣的角色、身分出現
？本書作者為一藝術史家，她尋訪模特兒之謎的
過程，充滿高潮迭起的懸疑情節，並同時揭露了
在性別化、階級化的社會中，一個女同性戀畫家
被蔑視的淒然一生。而作者對探索對象的認同，
使得這個藝術史研究亦纏繞著作者與母親的關係
，令本書讀來彷若三個女人的故事。這種交織主
客的寫作方式，對整個學術正統的叛變，無疑是
作者更大的冒險之旅。

藝術館 R1061

游擊女孩床頭版西洋藝術史

The Guerrilla Girls 著

謝鴻均 譯

在這本書裡，游擊女孩帶領您輕鬆愉快地漫遊過去兩千年來的西方藝術，了解美術史裡「何人」、「何事」、「何時」、以及「為何」的真相：是誰將所有裸體男性放在美術館的古典部門？身為「文明」歐洲的女性藝術家，有什麼是「可以做」(do's)和「不可以做」(don'ts)的？為什麼中世紀的修女會在藝術領域裡過得比較有趣？這個詼諧且智慧的藝術故事保證能夠顛覆歷史——說不定也能顛覆許多美術史學家所堅持的論點呢！而全書所充斥的引文則是出自所謂的專家言論，其荒謬性令人難以置信；其中所記載的現實狀況，亦讓大家深思為什麼十九世紀畫作裡有出現這麼多的妓女，卻沒有什麼女性主義者？還有一些著名的藝術作品，以及被她們改造過的著名藝術品，讓大家開始質疑美術史的真確性，進而嘗試去修正這其中的偏頗觀點。

華文閱讀・第一選擇

YLib.com 遠流博識網

榮獲 1999 年 網際金像獎 〝最佳企業網站獎〞
榮獲 2000 年 第一屆 e-Oscar 電子商務網際金像獎
〝最佳電子商務網站〞

互動式的社群網路書店

YLib.com 是華文【讀書社群】最優質的網站
我們知道，閱讀是最豐盛的心靈饗宴，
而閱讀中與人分享、互動、切磋，更是無比的滿足

YLib.com 以實現【Best 100——百分之百精選好書】為理想
在茫茫書海中，我們提供最優質的閱讀服務

YLib.com 永遠以質取勝！
敬邀上網，
歡迎您與愛書同好開懷暢敘，並且享受 **YLib** 會員各項專屬權益

Best 100- 百分之百最好的選擇

Best 100 Club 全年提供 600 種以上的書籍、音樂、語言、多媒體等產品，以「優質精選、名家推薦」之信念為您創造更新、更好的閱讀服務，會員可率先獲悉俱樂部不定期舉辦的講演、展覽、特惠、新書發表等活動訊息，每年享有國際書展之優惠折價券，還有多項會員專屬權益，如免費贈品、抽獎活動、佳節特賣、生日優惠等。

優質開放的【讀書社群】 風格創新、內容紮實的優質【讀書社群】—金庸茶館、謀殺專門店、小人兒書鋪、台灣魅力放送頭、旅人創遊館、失戀雜誌、電影巴比倫……締造了「網路地球村」聞名已久的「讀書小鎮」，提供讀者們隨時上網發表評論、切磋心得，同時與駐站作家深入溝通、熱情交流。

輕鬆享有的【購書優惠】 YLib 會員享有全年最優惠的購書價格，並提供會員各項特惠活動，讓您不僅歡閱不斷，還可輕鬆自得！

豐富多元的【知識芬多精】 YLib 提供書籍精彩的導讀、書摘、專家評介、作家檔案、【Best 100 Club】書訊之專題報導……等完善的閱讀資訊，讓您先行品嚐書香、再行物色心靈書單，還可觸及人與書、樂、藝、文的對話、狩獵未曾注目的文化商品，並且汲取豐富多元的知識芬多精。

個人專屬的【閱讀電子報】 YLib 將針對您的閱讀需求、喜好、習慣，提供您個人專屬的「電子報」—讓您每週皆能即時獲得圖書市場上最熱門的「閱讀新聞」以及第一手的「特惠情報」。

安全便利的【線上交易】 YLib 提供「SSL 安全交易」購書環境、完善的全球遞送服務、全省超商取貨機制，讓您享有最迅速、最安全的線上購書經驗。